KB102696

난생 처음 한번 공부하는

미술 이야기

내 셔 널 갤 러 리 특 별 판

난생 처음 한번 공부하는 미술 이야기
내셔널 갤러리 특별판

2023년 7월 12일 초판 1쇄 펴냄
2023년 8월 11일 초판 3쇄 펴냄

지은이 양정무

단행본 총괄 권현준
책임편집 석현혜 엄귀영 이희원
편집 윤다혜 강민영
제작 나연희 주광근
마케팅 정하연 김현주 안은지
지도·일러스트레이션 김지희
디자인 투피피

펴낸이 윤철호
펴낸곳 ㈜사회평론

등록번호 제10-876호(1993년 10월 6일)
전화 02-326-1182(대표번호), 02-326-1543(편집)
주소 서울시 마포구 월드컵북로6길 56 사평빌딩
이메일 naneditor@sapyoung.com

ⓒ양정무, 2023

ISBN 979-11-6273-297-7 03600
책값은 뒤표지에 있습니다.

난생 처음 한번 공부하는

미술 이야기

내셔널 갤러리 특별판

양정무 지음

사회평론

미술을 만나면
세상은 이야기가 된다

미술은 원초적이고 친숙합니다. 누구나 배우지 않아도 그림을 그리고, 지식이 없어도 미술 작품을 보고 느낄 수 있는 것처럼 미술은 우리에게 본능처럼 존재합니다. 하지만 미술의 역사는 그 자체가 인류의 역사라고 할 만큼 길고도 복잡한 길을 걸어왔기에 어렵게 느껴지기도 합니다. 단순해 보이는 미술에도 역사의 무게가 담겨 있고, 새롭다는 미술에도 역사적 맥락이 존재합니다. 그래서 미술을 본다는 것은 그것을 낳은 시대와 정면으로 마주한다는 말이며, 그 시대의 영광뿐 아니라 고민과 도전까지도 목격한다는 뜻입니다.

 미술비평가 존 러스킨은 "위대한 국가는 자서전을 세 권으로 나눠쓴다. 한 권은 행동, 한 권은 글, 나머지 한 권은 미술이다. 어느 한 권도 나머지 두 권을 먼저 읽지 않고서는 이해할 수 없지만, 그래도 그중 미술이 가장 믿을 만하다"고 했습니다. 지나간 사건은 재현될 수 없고, 그것을 기록한 글은 왜곡될 수 있습니다. 그러나 미술은 과거가 남긴 움직일 수 없는 증거입니다. 선진국들이 박물관과 미술관에 적극적으로 투자하는 이유가 여기에 있습니다. 그들은 박물관과 미술관을 통해 세계와 인류에

대한 자신의 이해의 깊이와 폭을 보여주며, 인류의 업적에 대한 존중까지도 담아냅니다. 그들에게 미술은 세계를 이끌어가는 리더십의 원천인 셈입니다.

하루 살기에도 바쁜 것이 우리네 삶이지만 미술 속에 담긴 인류의 지혜를 끄집어낼 수 있다면 내일의 삶은 다소나마 풍요로워질 것입니다. 이 책은 그러한 믿음으로 쓰였습니다. 미술에 담긴 원초적 힘을 살려내는 것, 미술에서 감동뿐 아니라 교훈을 읽어내고 세계를 보는 우리의 눈높이를 높이는 것, 그것이 이 책의 소명입니다.

초등학교 5학년이 되던 해 초봄, 서울로 막 전학을 와서 친구도 없던 때 다락방에 올라가 책을 뒤적거리다가 우연히 학생백과사전을 펼쳐보게 됐습니다. 난생처음 보는 동굴벽화와 고대 신전 등이 호기심 많은 초등학생에게는 요지경으로 다가왔습니다. 이때부터 미술은 나의 삶에 한 발 한 발 다가왔고 어느새 삶의 전부가 되었습니다. 그간 많은 미술품을 보아왔지만 나의 질문은 언제나 '인간에게 미술은 무엇일까'였습니다. 이 질문에 대해 제가 찾은 대답이 바로 이 책이라고 할 수 있습니다. 나의 미술 이야기가 여러분의 눈과 생각을 열어주는 작은 계기가 된다면 너무나 행복하겠습니다.

책을 만들면서 편집 방향, 원고 구성과 정리에 있어서 사회평론 편집팀의 많은 도움을 받았습니다. 고마운 마음을 기록해둡니다.

2016년 두물머리에서
양정무

『내셔널 갤러리 특별판』에 부쳐

영국 런던의 내셔널 갤러리는 별다른 설명이 필요 없을 정도로 전 세계적으로 잘 알려진 미술관입니다. 해마다 수많은 사람이 이곳에서 감동과 추억을 함께 얻어가곤 하죠. 런던에서 미술사를 공부한 저에게도 내셔널 갤러리는 아주 특별한 곳이었습니다.

이곳에 가면 책에서만 보던 뛰어난 작품들을 직접 만날 수 있을 뿐만 아니라, 작품에 대한 다양한 논의도 생생하게 접할 수 있었습니다. 내셔널 갤러리는 교육적인 면에서도 모범적인 미술관입니다. 매주, 매시간 교육 프로그램이 전시장 안에서 활발하게 진행되기에 이 교육 일정표만 잘 따라다녀도 미술사 공부가 저절로 되는 곳입니다.

무엇보다 작품에 대한 짧은 강의조차 작품을 책임지는 큐레이터가 직접 나와 설명한다는 점이 인상적이었습니다. 때론 헝클어진 머리와 작업복 차림의 큐레이터가 급히 전시장에 나타나 작품 바로 앞에 서서 신나게 이야기를 던질 때, 오래전 과거의 미술이 품고 있는 비밀들이 눈앞에서 잠시나마 풀리는 듯 감동하곤 했죠.

이처럼 저에게 미술사에 대한 관심과 흥미를 함께 일깨워준 작품들이 한국을 찾아온다고 하니 정말 반가운 마음입니다. 한영수교 140주년을 맞아 내셔널 갤러리가 소장한 작품 중 52점이 2023년 6월 2일부터 국립중앙박물관에서 전시되고 있습니다.

출품된 작품 모두 미술사적 의미가 상당한 작품들이지만 이 중 몇몇 작품은 미술에 대한 이해의 폭을 넓혀줄 수 있는 핵심적인 작품입니다. 이 책은 바로 이번 영국 내셔널 갤러리 명화전에 출품된 중요한 작품에 대한 본격적인 소개를 위해 쓰였습니다.

이 책을 『난생 처음 한번 공부하는 미술 이야기』 시리즈 안에 포함한 것은 그간 이 시리즈에서 다뤘던 미술사적 논의와 연결되는 작품들을 국내에서 직접 실견實見한다는 게 큰 의미로 다가왔기 때문입니다. 무엇보다도 앞으로 출판될 8, 9, 10권의 주요 논의를 실제 작품과 함께 미리 살펴보는 예외적인 기회라고 생각되어 '특별판'이라는 이름을 책 앞에 붙이게 되었습니다.

전시에 발맞춰 빠르게 집필되었기에 편집과 내용에 오류의 위험성이 적지는 않지만, 직접 작품과 함께 읽을 논쟁적 교양서의 필요성도 크다고 생각하여 용기 내어 출판하게 되었다는 점도 미리 밝히고자 합니다.

마지막으로 특별판의 의미에 공감하여 출판을 적극 지원해준 권현준 사회평론 단행본사업본부 대표님과 편집에 애써준 석현혜 차장님을 비롯한 단행본사업본부 교양팀에게 깊은 감사의 마음을 드립니다. 다시 한번 이 책의 부족함에 대해 독자의 양해를 구하며 글을 마무리합니다.

"아름다운 것에 가능한 한 많이 감탄하라.
사람들은 아름다운 것에 충분히 감탄하지 못하고 있다."

─ 빈센트 반 고흐

난생 처음 한번 공부하는 미술 이야기
내셔널 갤러리 특별판

차례

시리즈를 시작하며 · 004
『내셔널 갤러리 특별판』에 부쳐 · 006

01 내셔널 갤러리의 탄생, 미술은 누구의 것인가? —— 012

02 카라바조, 유혹하는 그림들 —— 042

03 베케라르, 풍요와 탐식의 세계 —— 072

04 안토니 반 다이크, 권력은 어떻게 연출되는가? —— 096

05 터너, 거장의 어깨에 올라서다 —— 122

06 존 컨스터블, 순수의 시대 —— 148

07 마네, 카페의 모던 라이프 —— 176

08 안토넬로, 유화는 디테일에 산다 —— 204

09 티치아노, 전설이 된 화가 —— 226

10 에필로그 —— 258

작품 목록 · 266
사진 제공 · 273
더 읽어보기 · 275

일러두기

1. 미술 작품의 캡션은 작가명, 작품명, 연대, 소장처 순으로 표기했으며, 유적의 경우 현재 소재지를 밝혀놓았습니다. 독서의 편의를 위해 본문에서는 별도의 부호로 표시하지 않았습니다.

2. 미술 작품의 표기는 2023년 6월 2일부터 10월 9일까지 국립중앙박물관이 영국 내셔널 갤러리와 함께 개최한 특별전 〈거장의 시선, 사람을 향하다: 영국 내셔널갤러리 명화전〉 공식 도록의 표기를 따랐습니다.

3. 미술 작품 외에 본문에 등장하는 자료는 단행본은 『 』, 논문과 영화는 「 」로 표기했습니다. 기타 구체적인 정보는 부록에 실었습니다.

4. 외국의 인명, 지명은 국립국어원 어문 규정의 외래어 표기법을 따랐습니다. 다만 관용적으로 굳어진 일부 용어는 예외를 두었습니다.

5. 주요 인명과 지명은 영문을 기준으로 원어 병기를 했습니다.

6. 성경 구절은 『우리말 성경』(두란노)에서 발췌했습니다.

THE NATIONAL GALLERY

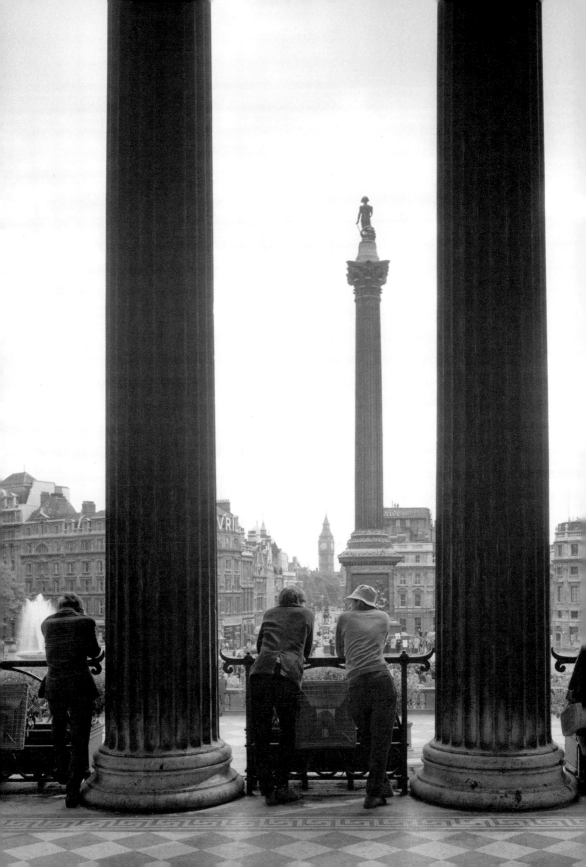

01
내셔널 갤러리의 탄생,
미술은 누구의 것인가?

#내셔널 갤러리 #트라팔가 광장 #르네상스 #세인즈버리 윙
#보티첼리 #성 제노비오의 세 가지 기적

내셔널 갤러리로 향하는 발걸음은 언제나 가볍습니다. 특히 정문 입구에서 바라본 트라팔가 광장의 모습은 설렘을 한층 더해주죠. 혹시 기회가 생겨 런던을 여행하게 된다면 꼭 한번 내셔널 갤러리 정문 테라스에 서서 트라팔가 광장을 봐주길 바랍니다. 바로 여기서 '해가 지지 않는 제국'의 번영을 누렸던 19세기 영국인의 자부심을 제대로 느낄 수 있습니다.

현장에 서면 먼저 다음 페이지에 있는 사진처럼 광장 한가운데 우뚝 선 넬슨 제독의 기념주가 시야를 압도합니다. 이 기념주 너머로 영국 국회의사당의 빅벤이 눈에 들어옵니다. 사진에서 잘 안 보이지만 광장 오

트라팔가 광장, 1841년, 런던 본래 1830년 즉위한 윌리엄 4세를 기념해 킹스 스퀘어로 부르기로 했지만, 건축가 조지 레드웰 테일러의 제안에 의해 트라팔가 해전의 승리를 기념하는 광장으로 조성되었다. 오늘날 런던 시민들의 약속 장소이자 휴식처로 큰 인기를 얻고 있다.

른쪽의 더 몰The Mall 거리를 따라 걸어가면 버킹엄 궁전이 나옵니다. 그리고 왼쪽 스트랜드Strand 거리로 나가면 런던의 금융가 시티오브런던으로 이어지지요.

　런던의 심장이라 할 트라팔가 광장의 제일 높은 곳에 내셔널 갤러리가 자리하고 있습니다. 미술관에 들어가기 앞서 잠시 정문 테라스에 서서 트라팔가 광장의 역사를 한번 짚어보는 것도 좋을 것 같습니다. 이 광장의 역사를 알면 앞으로 이야기할 내셔널 갤러리가 만들어진 배경을 더 깊이 이해할 수 있기 때문입니다.

트라팔가 광장은 우리나라로 치면 '한산도 대첩 광장'이라고 말할 수 있습니다. 서울 광화문 한복판에 이순신 장군 동상이 있다면 런던 트라팔가 광장 한가운데엔 바로 넬슨 제독의 동상이 있는 셈이죠. 1805년 유럽을 제패한 프랑스 황제 나폴레옹은 에스파냐, 즉 스페인과

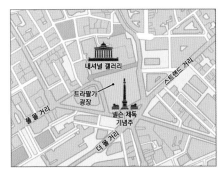

런던 트라팔가 광장 지도 트라팔가 광장 위쪽에 내셔널 갤러리가 있고 광장 중앙에 넬슨 제독 기념주가 자리한다.

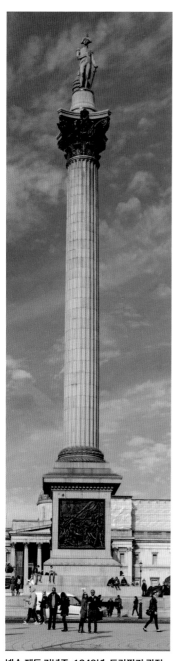

넬슨 제독 기념주, 1843년, 트라팔가 광장

연합해 섬나라 영국까지 정복하러 나섭니다. 이에 맞서는 영국 해군은 넬슨 제독의 지휘 아래 스페인 남쪽 트라팔가 앞바다에서 프랑스와 스페인 연합군을 격파합니다. 이 엄청난 해전을 기념하여 건설한 광장이 바로 트라팔가 광장입니다.

영국의 운명을 건 이 해전을 승리로 이끈 넬슨 제독에 대한 영국의 국가적 예우는 대단합니다. 광장 중앙에는 52미터 높이의 우뚝 솟아오른 기둥이 왼쪽 사진처럼 서 있는데 바로 이 기둥 위에 넬슨 제독의 동상이 위풍당당하게 자리하고 있습니다. 죽어서도 프랑스를 감시하듯 남쪽을 향해 있지만, 동시에 바로 앞의 국회의사당과 총리 관저를 바라보고 있어 영국의 정치 현장을 지켜보는 것 같기도 합니다.

이렇게 트라팔가 광장은 영국인에게는 승전의 자부심이 집약된 공간이지만 바다 건너 이웃 나라 프랑스인들은 결코 유쾌하게 다가갈 수 없는 곳입니다. 특히 나폴레옹의 영광과 제국에 향수를 느끼는 19세기 프랑스인들이 이 트라팔가 광장을 보았다면 아마 상당한 치욕감마저 느꼈을 겁니다.

시작은 자존심 싸움?

오늘날 영국의 내셔널 갤러리는 트라팔가 광장의 가장 높은 곳에 자리해 광장을 멋지게 조망하게 해줍니다. 그런데 내셔널 갤러리의 건립 과정을 살펴보면, 광장과는 사뭇 다른 이유로 지어졌다는 것을 알게 됩니다. 트라팔가 광장이 프랑스에 대한 영국인들의 군사적 승리를 과시하기 위해 지어졌다면, 내셔널 갤러리의 경우는 반대로 영국이 프랑스에 자존심이 상해서 서둘러 건설해야 했던 곳입니다.

영국은 18세기 중반부터 공공을 위한 박물관을 설립하면서 유럽 어느 나라보다 박물관에 있어서는 한발 앞서간다는 자부심을 느꼈을 겁니다. 그런데 1789년 프랑스 혁명 이후 상황이 역전됩니다. 프랑스 혁명 정부는 1793년 루브르궁을 일반 대중에게 개방하는 '혁명적인 조치'를 내립니다. 왕조 시대의 상징 루브르궁을 시민을 위한 공공 박물관으로 탈바꿈시켜 과거 지배층이 누려왔던 미술품을 시민들이 직접 보고 감상할 수 있게 한 겁니다.

이렇게 건립된 루브르 박물관은 나폴레옹이 집권하면서 그 위상이 크

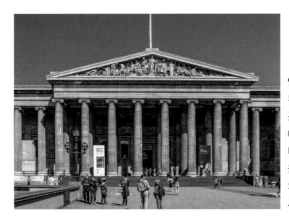

영국 박물관, 런던 1753년 설립된 영국 박물관은 세계 최초 국립 공공 박물관으로, 1759년 대중에게 개방되었다. 전 세계 모든 대륙에서 수집한 방대한 유물들을 소장 및 전시하고 있다. 현재의 박물관 건물은 19세기 전반에 새로 건립된 것이다.

게 높아집니다. 나폴레옹은 유럽 각국을 상대로 전쟁을 주도하며 이탈리아, 네덜란드, 스페인 등 점령지에서 엄청난 양의 미술품들을 마치 전리품처럼 약탈해 루브르 박물관으로 옮겨다놓습니다. 예를 들어 1796년 이탈리아를 점령하는 과정에서 600여 점의 미술품을 빼앗아 이를 프랑스 루브르 박물관으로 가져가버립니다.

덕분에 프랑스의 루브르 박물관은 영국의 박물관들과는 비교할 수 없을 정도로 엄청난 양의 세계적 미술품들을 소장하게 됩니다. 이를 본 영국인들은 문화적 자존심에 큰 상처를 입었을 뿐 아니라, 다른 한편으로 이렇다 할 공공 미술관이 없는 자신들의 현실을 개탄하게 되죠.

비록 1753년에 프랑스보다 앞서 영국 박물관British Museum이 설립되긴 했지만 초창기에는 자연사 위주의 기증품이 대다수였습니다. 이후 고대 유물 컬렉션이 추가되긴 했어도 컬렉션 대부분은 동전이나 드로잉이었고, 순수회화 작품은 거의 없는 상황이었습니다. 이 때문에 순수미술을 중심으로 한 미술관을 설립해야 한다는 여론이 일어나게 됩니다.

특히 프랑스 루브르 박물관의 규모와 화려한 미술품을 보고 돌아온 영국인들은 영국 땅에 국립 미술관이 없는 것이 '마치 모욕과도 같다'고 여겼습니다. 영국의 화가들도 예술적 취향을 고양할 미술관 건립의 필요성을 거듭 정부에 촉구하게 되면서 내셔널 갤러리가 세워질 사회적 분위기가 마련됩니다.

미술관의 규모 경쟁

당시 런던의 폴 몰 거리에는 자수성가한 은행가이자 예술 애호가였던

존 줄리어스 앵거스테인John Julius Angerstein의 저택이 있었습니다. 그는 1823년 사망하면서 이 저택과 함께 생전에 자신이 모은 38점의 회화 작품을 국가에 저렴하게 판매하는 형식으로 기증합니다. 영국 정부는 곧바로 앵거스테인의 3층짜리 저택을 대중에게 공개하기 시작합니다. 기증받은 후 한 달 만에 공개를 시작했으니 앵거스테인이 원래 걸어놓은 작품을 크게 바꾸지 않고 대중에게 공개했다고 봐야 할 겁니다. 이렇게 해서 내셔널 갤러리의 역사가 시작되는데 아래 두 그림은 초창기 내셔널 갤러리의 외관과 내부 모습입니다.

여론에 떠밀려 급히 개관했지만 규모나 소장품에서 내셔널 갤러리라는 이름에 걸맞지 않게 많이 부족해 보입니다. 무엇보다 건축만 놓고 봐도 바다 건너 프랑스의 웅장한 루브르 박물관에 비하면 누추하다고 할 정도였습니다.

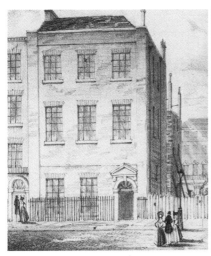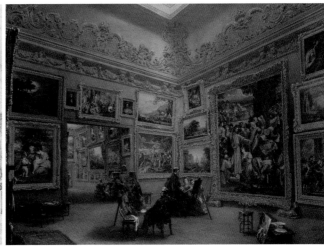

최초의 내셔널 갤러리 외관(왼쪽)
프레더릭 매켄지, 존 앵거스테인 저택 시절의 내셔널 갤러리, 1824~1834년경, 빅토리아앨버트 미술관
(오른쪽)

이 때문에 내셔널 갤러리는 개관 이후 또다시 영국인들 사이에서 자조적인 비난과 조롱의 대상이 되었고, 이제 영국도 버킹엄 궁전 같은 왕실 소유의 궁전을 미술관으로 개조하자는 의견까지 나왔습니다. 여러 고민 끝에 영국 의회는 내셔널 갤러리를 위한 전용 건물을 새로 짓기로 결정합니다.

새 미술관이 건설되는 과정에서도 영국은 계속 프랑스와 자존심 대결을 벌입니다. 내셔널 갤러리는 1830년대 초반까지 소장품이 100여 점 정도였습니다. 이 때문에 미술관을 크게 지어도 아직 그곳을 채울 만한 작품이 없었습니다. 하지만 규모 면에서 프랑스에 밀릴 수 없었던 영국은 당시로는 상당히 대규모의 미술관을 계획합니다.

게다가 새 미술관의 위치를 트라팔가 광장으로 잡은 것도 흥미롭습니다. 당시 트라팔가 광장 조성 계획이 막 추진되고 있던 때인데, 신축할 내셔널 갤러리를 영국의 승전을 기념하는 광장의 가장 높은 곳인 북쪽 면에 웅장하게 짓기로 결정합니다. 이는 다분히 영국의 국가적 자부심을 과시하기 위한 결정이었다고 볼 수 있습니다. 결국 프랑스 루브르 박물관을 의식하면서 진행된 내셔널 갤러리 초기 역사는 우여곡절 끝에 새 건물을 1838년 완공하면서 일단락됩니다.

오늘날 트라팔가 광장에서 넬슨 제독의 기념주를 등지고 서면 좌우로 길게 늘어선 내셔널 갤러리 건물을 오른쪽 페이지 사진처럼 한눈에 바라볼 수 있습니다. 미술관 내부에는 중앙의 돔을 기준으로 양쪽에 각각 5개의 방이 일렬로 배치되어 있는데 처음에는 이 중 왼쪽 5개의 방만이 내셔널 갤러리로 쓰였습니다. 아직 컬렉션이 충분치 않아 새로 건립된 미술관의 전관을 쓰지 못해 오른쪽 절반은 왕립 미술원에 양보해야 했습니다. 다행히 계속 컬렉션이 늘어나면서 1869년 왕립 미술원은 벌링턴 하우스

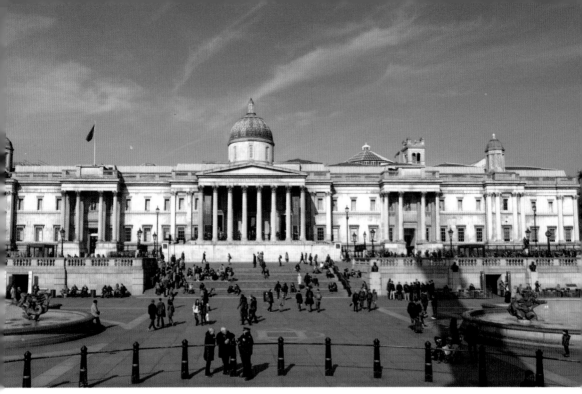

내셔널 갤러리, 1838년, 런던 내셔널 갤러리 본관은 윌리엄 윌킨스William Wilkins에 의해 신고전주의 양식으로 지어졌다. 자연채광이 가능하도록 건물 지붕은 유리로 만들어졌다.

Burlington House로 옮겨가고, 내셔널 갤러리는 지금 보이는 건물의 전관을 이때부터 비로소 사용하게 됩니다.

미술은 누구의 것인가?

내셔널 갤러리는 영국의 국가적 자존심이 걸린 기관인 만큼 이름에도 재미있는 뒷이야기가 있습니다. 처음부터 국가가 건립하는 미술관의 이름을 '내셔널 갤러리'라고 정했던 건 아니었습니다. 당시 영국 지배층은 미술을 자신들만이 누릴 수 있는 특권이라고 생각했습니다. 그렇기에 국민이 지배층과 동등하게 미술을 감상하고 즐길 수 있도록 허용한다는 개념

을 쉽게 인정하기 어려웠습니다. 그동안 미술은 왕과 귀족 지배층의 세계에 속하거나 이들에게 후원받는다는 것을 표시하기 위해 '왕립'을 뜻하는 로열Royal이란 이름을 썼는데, 미술관 이름에 '국민의'란 뜻으로 내셔널National을 쓰려고 하니까 논쟁이 된 겁니다.

하지만 프랑스 혁명 이후 왕실이나 귀족들의 소장품이 국가에 귀속되어 일반 국민에게 공개됨에 따라 박물관이나 미술관은 공공의 기관이라는 인식이 자리 잡기 시작했습니다. 게다가 당시 영국 정부에 개혁적인 휘그당이 들어서면서 이들에 의해 내셔널이란 이름이 확정됩니다. 이후 내셔널 갤러리, 즉 '국민의 미술관'은 영국에 국민의 시대가 왔다는 것을 명확히 보여주는 중요한 상징물이 됩니다.

내셔널 갤러리는 이름뿐 아니라 실제 운영 면에서도 국민을 위한 미술관으로 혁신적인 정책을 펼칩니다. 대표적으로 입장료가 무료인 것은 물론, 어린이들도 자유롭게 드나들 수 있도록 허락했습니다. 1857년 콜리지 대법관은 미술관 운영 관련 국회위원회를 통해 누구나 짧은 여가를 이용해서라도 미술품을 감상하게끔 만들어야 한다고 주장합니다. 미술품은 많은 사람이 함께 누리고 즐길 때 비로소 그 가치가 발휘된다는 것입니다.

루브르 피라미드 vs 세인즈버리 윙

영국 내셔널 갤러리와 프랑스 루브르 박물관의 경쟁은 여기가 끝이 아니었습니다. 내셔널 갤러리가 완공된 후에도 두 기관의 자존심 대결은 계속되었기 때문입니다. 특히 20세기 후반에 두 기관은 모두 건물 확장 사

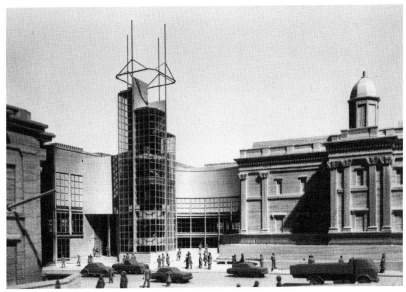

내셔널 갤러리 신관 건축 설계 공모전 1982년 당선작 ABK 건축 사무소가 낸 안은 거센 비난 여론 끝에 선정이 취소된다.

업을 앞두고 골머리를 앓게 되는데, 이 과정에서 상대편을 의식하는 결정을 내립니다. 먼저 영국 내셔널 갤러리의 사례부터 살펴보겠습니다.

내셔널 갤러리는 처음에는 앵거스테인이 기증한 38점의 작품으로 시작하지만 점차 소장품이 늘어나 1900년에는 거의 1000점이 되었고 오늘날에는 총 2300점을 보유하고 있습니다. 소장품이 늘어나면서 내셔널 갤러리는 건물 뒤쪽으로 조금씩 증축해나갔는데 더 이상 뒷면에 건물을 지을 공간이 없게 되자 본관 서쪽에 부지를 새로 사들여 신관을 지을 준비를 합니다. 그리고 1982년 증축에 필요한 설계를 공모합니다. 공모 과정에서 강철과 유리를 사용한 기하학적 구성의 대범한 건축안이 선정됩니다. 그런데 신관 건축 설계안은 발표되자마자 거센 비판에 휩싸이게 됩니다.

신관 건축 설계안에 대한 비난 여론을 주도한 인물은 당시 왕립건축

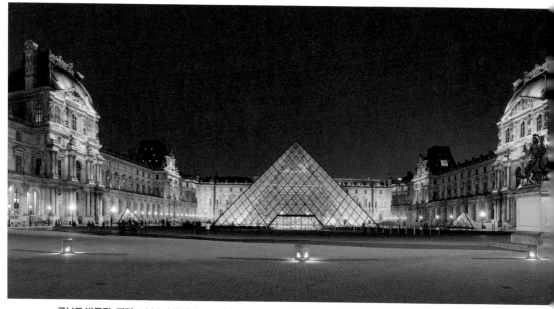

루브르 박물관, 파리 1989년 공개된 박물관 중정의 유리 피라미드는 ㄷ자 형태 건물을 효율적으로 드나들 수 있게끔 지하로 통하는 입구 역할을 한다.

가협회의 회원이던 찰스 왕세자였습니다. 그는 2022년 9월 어머니인 엘리자베스 2세의 서거 이후 왕위를 이어받아 찰스 3세가 됩니다. 당시 왕세자였던 찰스 3세는 당선된 설계도를 보고 "사랑스럽고 우아한 친구의 얼굴 위에 난 괴물 같은 종기"라고 비난했습니다. 이 같은 비난 여론이 거세게 일자 결국 이 설계안은 취소되면서 내셔널 갤러리의 증축 계획은 난항을 겪게 됩니다.

한편 이 시기 프랑스도 비슷한 고민을 하게 됩니다. 영국이 내셔널 갤러리의 신관 건축 설계 공모를 시작한 이듬해인 1983년부터 프랑스 정부는 다가올 프랑스 혁명 200주년을 기념하기 위해 루브르 박물관을 더 위대하게 만들자는 뜻의 그랑 루브르Le Grand Louvre라는 혁신 프로젝트를 추진합니다. 이를 통해 낡은 루브르 박물관에 현대적인 이미지를 덧입히

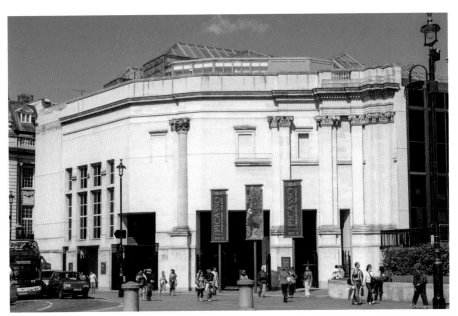

세인즈버리 윙, 1991년, 내셔널 갤러리 세인즈버리 윙은 영국의 슈퍼마켓 체인을 소유한 세인즈버리 가문이 재정적으로 지원하고 미국의 건축가 로버트 벤투리와 그의 부인 데니스 스콧 브라운의 설계로 최종 완공된다.

고 몰려드는 관광객의 편의를 높이는 방안을 찾으려 했습니다. 이때 프랑스는 루브르 박물관 한복판에 유리 피라미드를 세우는 과감한 설계안을 선택합니다.

중국계 미국인 건축가 이오 밍 페이I. M. Pei가 설계한 유리 피라미드는 내셔널 갤러리 사례 못지않게 파격적이었기에 초반엔 반대가 심했습니다. 그러나 당시 프랑스 대통령 미테랑이 뚝심 있게 밀어붙여 유리 피라미드는 루브르 박물관 안뜰에 지금과 같은 모습으로 지어집니다. 처음에는 프랑스인 90퍼센트가 반대했다고 하지만 오늘날에는 루브르 박물관을 혁신적인 공간으로 바꿔놨다는 평가와 함께 루브르 박물관을 대표하는 상징물로 인정받고 있습니다.

영국은 라이벌인 프랑스처럼 파격적인 설계를 시도할 것인지, 아니면 전통을 고수할 것인지 고민에 빠집니다. 결국 1985년 미국을 대표하는 포스트모던 건축가인 로버트 벤투리Robert Venturi에게 내셔널 갤러리 신관 건축의 재설계를 맡기게 됩니다. 그리고 드디어 루브르 박물관의 유리 피라미드가 공개되고 2년이 지난 1991년 내셔널 갤러리의 신관이 완공됩니다. 신관은 세인즈버리 윙Sainsbury Wing이라 불리는데, 영국에서 가장 큰 슈퍼마켓 체인을 소유한 세인즈버리 가문이 거액의 건축비를 지원했기에 이 가문의 이름을 따서 지어진 이름입니다.

세인즈버리 윙은 내셔널 갤러리 본관 건축물이 가진 고전적 이미지를 충실히 계승한 듯 보입니다. 본관과 동일한 석재를 사용해 마감하고 건물 높이도 양쪽이 똑같습니다. 게다가 본관에 들어간 코린트식 기둥까지 그대로 들어가 있어 광장에서 보면 본관 건물이 연장된 듯이 보입니다. 1838년 건물과 1991년 건물이 이렇게 닮아 있으니 좋게 보면 전통을 존중한다고 볼 수 있지만, 다른 관점에서 보면 변화를 거부하는 것으로 읽힐 수 있습니다. 세인즈버리 윙과 거의 같은 시기에 지어진 루브르 박물관의 유리 피라미드에 비교해보면 너무나 밋밋한 건물처럼 보인다는 인상을 지울 수 없습니다.

물론 1982년 공모전에서 당선된 설계안대로 건축됐다면 피라미드에 뒤지지 않는 혁신적인 건축물이 자리 잡았겠지만, 결과적으로 영국은 고전 건축을 충실히 재해석한 설계안을 채택했습

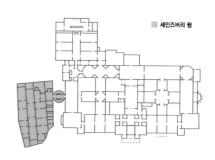

내셔널 갤러리 평면도 세인즈버리 윙은 1991년 건축된 내셔널 갤러리의 신관으로, 본관 서쪽에 자리하고 있다.

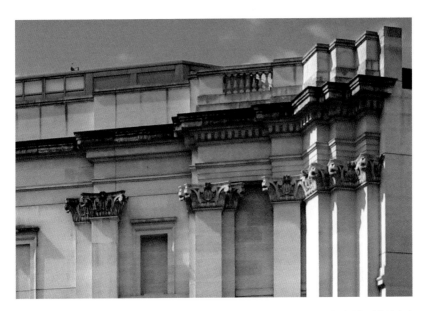

세인즈버리 윙 외부 기둥, 1991년, 내셔널 갤러리 세인즈버리 윙 건축은 고전 건축 양식을 차용하되 장식적인 창문틀이나 엔타블레이처가 없는 기둥 처리 등 변화를 주었다.

니다. 프랑스가 대담한 방식으로 변혁을 추구했다면, 영국은 기존의 고전적 방식의 틀 안에서 변화를 모색하려 했다고 볼 수 있습니다.

고귀한 돌과 고전의 부활

루브르 박물관의 유리 피라미드 안에 들어가면 규칙적으로 구획된 유리창 너머로 파란 하늘과 고풍스러운 궁전의 모습이 보여 감탄을 자아냅니다. 무엇보다 쏟아져 들어오는 밝은 빛 때문에 기분도 좋아져 전시를 볼 기대감이 한층 더 고조됩니다.

그에 반해 내셔널 갤러리의 세인즈버리 윙 앞에 서면 건축적으로는

별다른 기대감을 갖기 어려워 보입니다. 앞서 언급한 대로 21세기를 앞두고 설계한 최신 건물이면서도 19세기 신고전주의 양식을 답습하여 무덤덤해 보이기 때문입니다. 그런데 이곳을 천천히 뜯어보면 나름대로 멋을 낸 건물이라는 점을 조금씩 느끼게 됩니다.

세인즈버리 윙을 설계한 로버트 벤투리는 건축에서 포스트모던 양식을 한발 앞서 구현한 건축가로 유명합니다. 그가 제안한 포스트모던 개념은 쉽게 말하자면 과거의 전통을 계승하되 이를 현대적으로 새롭게 해석하는 것을 의미하는데, 결과적으로 세인즈버리 윙은 이 같은 그의 건축적 개념을 적극적으로 적용한 예로 볼 수 있습니다.

앞 페이지의 사진은 세인즈버리 윙 외관의 세부입니다. 여기서 우리는 줄지어 선 그리스·로마식 기둥을 만나게 됩니다. 이 같은 고전 기둥의 적극적 사용은 전통에 대한 존중으로 읽힐 수 있습니다. 그런데 기둥의 간격이 제각각이고, 자세히 보면 대들보처럼 기둥 위를 수평으로 가로지르는 엔타블레이처와 기둥들의 움직임이 일치하지도 않습니다. 심지어 기둥의 윗부분에 엔타블레이처가 생략된 경우도 보입니다. 창문들도 막혀 있어 단지 장식적인 기능만 갖고 있습니다.

정리하자면 세인즈버리 윙은 고전적 양식을 차용하지만 이 양식이 가진 엄격한 규칙성에서 크게 벗어나 있습니다. 이런 관점에서 보면 세인즈버리 윙의 외관도 나름 혁신적인 점이 적잖이 들어간 건축물이라고 할 수 있습니다.

한편 세인즈버리 윙 건축의 진정한 매력은 내부에 있는 듯합니다. 내셔널 갤러리는 최신 설비를 갖춘 세인즈버리 윙에 소장품 중 가장 보존에 신경 써야 할 오래된 작품을 전시하려 했습니다. 이 때문에 1200년부터 1500년까지 주로 초기 르네상스 시대에 제작된 회화들이 여기에 전시

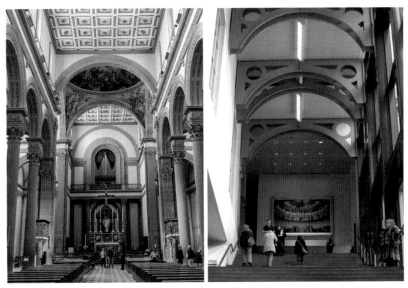

산 로렌초 성당, 1470년, 피렌체(왼쪽) 르네상스 대표 건축가 브루넬레스키가 설계한 성당이다. 회색빛 기둥과 아치 구조물이 하얀색 벽과 대조를 이루어 더욱 돋보인다.
세인즈버리 윙 내부 계단, 1991년(오른쪽)

되는데, 흥미롭게도 세인즈버리 윙의 내부 설계는 바로 이 시기 건축 양식에 기초하고 있습니다.

예를 들어 서양 근대를 연 르네상스 시대 건축 양식의 핵심 개념인 원근법을 세인즈버리 윙 내부 설계에 적극적으로 적용하면서, 당시 유행하던 웅장한 반원형 아치와 회색조의 돌까지 사용하고 있습니다. 이런 공간 연출 덕분에 건물 안에 들어서면 마치 르네상스의 본고장 피렌체에 온 것과 같은 느낌을 선사해줍니다.

위의 오른쪽 사진은 전시실 입구로 들어가는 계단입니다. 계단 폭이 넓고 1층에서 3층 전시실까지 한번에 이어져 시원해 보입니다. 이 사진으로는 확인이 잘 되지 않지만 이 계단의 오른쪽 벽 전체는 유리창으로 되어 있어 밝고 웅장한 개방감을 연출합니다. 한편 아치형 철제 프레임

이 연속적으로 천장을 가로지르고 있는데, 이 같은 규칙적인 아치의 배열을 르네상스 건축물에서도 찾아볼 수 있습니다. 앞 페이지의 왼쪽 사진은 15세기 브루넬레스키가 피렌체에 설계한 산 로렌초 성당의 내부 모습입니다. 이 성당의 천장을 보면 큰 반원형 아치가 연속적으로 배치되어 있는데, 앞 페이지의 오른쪽 세인즈버리 윙의 천장에서도 비슷한 아치를 찾아볼 수 있습니다.

이제 계단을 따라 올라 전시실 앞에 서면 세인즈버리 윙의 건축적 특징을 보다 명확하게 느낄 수 있습니다. 다음 페이지 사진을 보면 회색 톤의 기둥과 아치가 규칙적으로 배열되어 있다는 것을 알 수 있습니다. 이 기둥과 아치를 따라가다 보면 시선은 중앙의 소실점으로 모이게 됩니다. 여기서 눈여겨볼 점은 바로 이 소실점 위치에 원근법이 잘 구현된 르네상스 시기 회화 작품을 배치했다는 겁니다. 그러니까 건축 공간의 소실점이 그림 속으로 연장되어 들어간 것처럼 연출되었다고 볼 수 있습니다. 이렇게 초기 르네상스 건축의 원근법적 공간 개념을 세인즈버리 윙 전시실 내부에 재현하려 했고, 내셔널 갤러리도 여기에 맞게 작품을 전시하여 공간 효과를 극대화하고 있습니다.

전시실 입구마다 놓인 단정한 기둥들도 주목해볼 만합니다. 이 기둥들은 깔끔한 디자인과 함께 두툼한 중량감을 지니고 있어 전시 공간을 엄숙하게 만드는 효과를 냅니다. 한편 기둥에 쓰인 돌은 이탈리아 중부 지역에서 산출되는 회색빛 사암입니다. 피렌체인들은 이 돌이 주는 엄숙한 분위기를 아주 좋아해서 '고귀한 돌'이라는 뜻인 피에트라 세레나Pietra Serena라고 불렀습니다.

이처럼 세인즈버리 윙은 원근법적 공간 구성뿐만 아니라 당시 유행하는 반원형 아치와 르네상스 건축물에 고상함을 더해주는 피에트라 세레

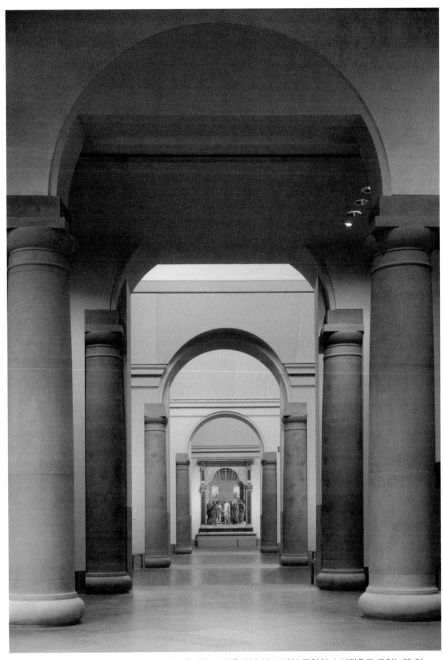

세인즈버리 윙 내부 규칙적으로 늘어선 회색빛 기둥을 이으면 시선이 중앙의 소실점으로 모이는데 여기에 르네상스 시기 작품을 전시한다. 맞은편 벽 한가운데 자리한 작품은 베네치아 화가 치마Cima가 1502~1504년에 그린 성 토마스의 의심이다.

나까지 사용했다는 점에서 르네상스 건축 개념을 여러 각도에서 충실히 계승하려 했다고 볼 수 있습니다.

르네상스를 연 보티첼리

이번 내셔널 갤러리 명화전을 통해 세인즈버리 윙에 있던 르네상스 시대 작품들 중 여러 점이 한국을 방문합니다. 그중 산드로 보티첼리Sandro Botticelli가 그린 성 제노비오의 세 가지 기적을 먼저 주목해서 보고 싶습니다. 이 그림의 건축적 특징이 지금까지 살펴본 세인즈버리 윙의 내부 공간을 연상시키는 것 같아 우리들의 관심을 끌기 충분해 보입니다.

바로 아래에 보이는 그림이 성 제노비오의 세 가지 기적입니다. 이 그림을 그린 보티첼리는 15세기 이탈리아 르네상스를 대표하는 화가로, 레

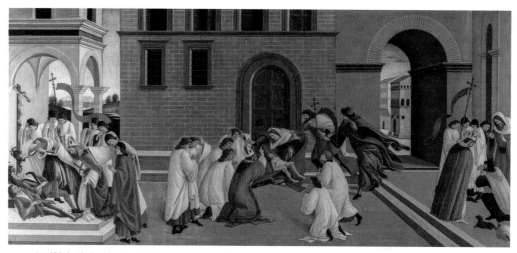

보티첼리, 성 제노비오의 세 가지 기적, 1500년경, 내셔널 갤러리

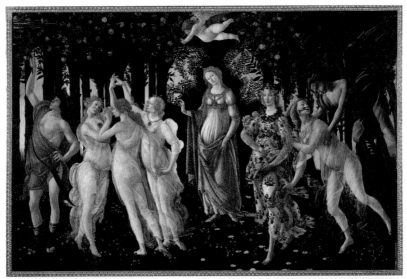

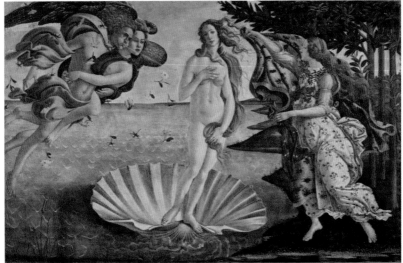

보티첼리, 봄, 1480년경, 우피치 미술관(위) 프리마베라라고 불리는 이 그림은 메디치 가문 소유의 별장을 장식했던 작품이다. 화면 중앙에는 비너스가 자리하고, 양옆으로는 미의 세 여신과 꽃의 신 플로라가 서 있다.

보티첼리, 비너스의 탄생, 1485년경, 우피치 미술관(아래) 오비디우스의 『변신 이야기』 속 비너스의 탄생 장면을 묘사한 그림이다. 왼쪽에는 서풍의 신 제피로스가 바람을 불어 비너스를 해변 쪽으로 밀어주고 있고, 오른쪽에는 계절의 여신 호라이 중 한 명인 봄의 여신이 옷을 펼쳐 비너스에게 건네고 있다.

오나르도 다 빈치와 비슷한 시기에 활동했습니다. 실제로 두 화가는 동문수학하며 친해져 함께 식당을 경영했다는 이야기까지 전해오는 것으로 봐서 상당히 친밀한 관계였다고 생각됩니다.

한편 보티첼리는 당시 피렌체 정계를 장악했던 메디치 가문의 눈에 들어 일찍부터 이 가문을 위해 일합니다. 이 시기 그는 메디치 가문의 취향에 맞춰 그리스·로마 신화에 기초한 그림을 여러 점 그립니다. 예를 들어 우리가 잘 알고 있는 봄이나 비너스의 탄생 같은 명작들이 바로 메디치 가문의 후원에 의해 탄생하게 됩니다.

하지만 말년에 접어들면서 보티첼리는 종교에 심취하여 초기에 보여주었던 우아하며 화려한 양식을 포기합니다. 이때부터 그는 종교적 메시지를 강렬하게 전달하기 위해 형태를 단순화하면서 동시에 인물의 감정을 적극적으로 드러내는 그림을 주로 그리기 시작합니다. 이번 내셔널 갤러리 명화전을 통해 한국을 찾은 성 제노비오의 세 가지 기적은 보티첼리의 후기 양식을 잘 보여주는 그림입니다.

성 제노비오의 세 가지 기적

그림 속 주인공 성 제노비오는 4세기에 피렌체인들을 그리스도교로 인도한 존경받는 성인 중 한 명입니다. 이 그림은 그가 일으킨 세 가지 기적을 하나의 단일한 화면 안에 담아내고 있습니다. 보티첼리는 1500년경 성 제노비오의 일화를 다룬 패널화를 총 네 점 그리는데, 이 그림은 그 시리즈 중 하나입니다. 보티첼리가 그린 제노비오 시리즈 네 점 중 두 점은 현재 영국 내셔널 갤러리에 소장되어 있고, 나머지 두 점은 각각 미국

보티첼리, 성 제노비오의 초기 일생 중 네 장면, 1500년경, 내셔널 갤러리(위)
보티첼리, 성 제노비오의 세 가지 기적, 1500년경, 메트로폴리탄 미술관(가운데)
보티첼리, 성 제노비오의 생애, 1500년경, 드레스덴 박물관(아래)

보티첼리가 성 제노비오의 일화를 다룬 그림은 총 네 점이 있으며 이 연작은 어깨 높이의 벽에 걸어놓는 패널화, 즉 스팔리에라Spalliera로 추정된다. 가장 위에 있는 그림이 연작 중 첫 번째 패널화로 성 제노비오가 피렌체의 주교가 되기까지의 초기 삶을 다룬다. 가운데에 있는 그림은 세 번째 패널화로, 죽은 이를 소생시키는 내용의 기적들을 담고 있다. 맨 아래 그림은 마지막 패널 작품으로 성 제노비오의 마지막 순간을 묘사하고 있다.

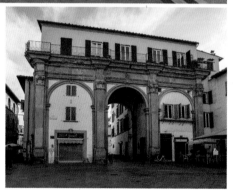

**보티첼리, 성 제노비오의 세 가지 기적, 1500년
경, 내셔널 갤러리(위)
산 피에르 마조레 광장, 11세기(오른쪽),** 피렌체
광장에 있던 르네상스 대표 건축물 산 피에르 마
조레 성당은 18세기에 사라졌다. 대신 세 개의 아
치 구조물이 현재까지 남아 있다.

뉴욕 메트로폴리탄 미술관과 독일 드레스덴 박물관에 있습니다. 이 가운
데 우리가 살펴볼 작품은 내셔널 갤러리에 있는 성 제노비오의 세 가지
기적입니다.

먼저 보티첼리는 기적이 벌어지는 현장이 피렌체라는 점을 분명히 보
여주고 있습니다. 예를 들어 배경 한가운데 있는 사각형 건물을 보면 아
치형 문과 창틀이 피렌체인들이 좋아하는 회색조 사암, 즉 피에트라 세
레나로 마감되어 있습니다. 특히 오른쪽에 보이는 큰 아치형 문은 오늘
날에도 피렌체 산 피에르 마조레 광장에 있는 문을 연상시킵니다.

이 그림이 15세기 피렌체 모습을 연상시키는 만큼 이 작품을 전시하

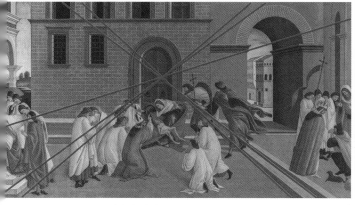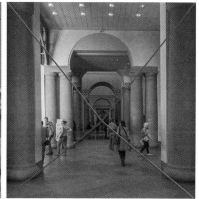

보티첼리, 성 제노비오의 세 가지 기적, 1500년경, 내셔널 갤러리(왼쪽)
세인즈버리 윙 내부(오른쪽) 보티첼리의 그림과 내셔널 갤러리의 세인즈버리 윙 내부는 모두 원근법이 적용되어 소실점이 중앙에 위치한다.

고 있는 세인즈버리 윙과도 건축적으로 잘 어울립니다. 위의 참고 그림에서 볼 수 있듯이 보티첼리의 그림도 세인즈버리 윙처럼 원근법에 의해 공간이 체계적으로 구성되어 있습니다. 그림 속 소실점은 아치형 문 중심으로 모이는데, 그림 속 아치와 똑같은 아치를 세인즈버리 윙 내부에서도 찾아볼 수 있습니다. 한편 보티첼리의 그림 속 건축물과 세인즈버리 윙의 내부 공간이 모두 피렌체인이 사랑하는 회색조의 돌로 포인트를 주고 있다는 점도 흥미롭게 다가옵니다.

피렌체, 축복의 도시

보티첼리의 그림을 보면 대체 이 도시를 배경으로 어떤 일이 벌어지고 있는지 궁금해집니다. 일단 그림을 이해하려면 주인공 성 제노비오를 찾

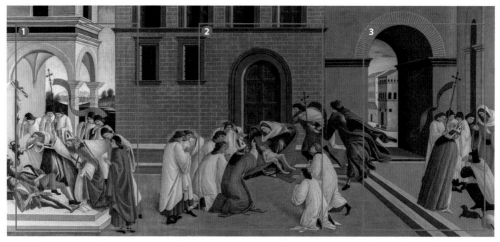

보티첼리, 성 제노비오의 세 가지 기적, 1500년경, 내셔널 갤러리 화면 왼쪽부터 ① 기도로 마귀를 쫓아
내는 기적 ② 죽은 아기를 살려내는 기적 ③ 눈먼 거지의 눈을 뜨게 만든 기적이 순서대로 그려져 있다.

아내야 합니다. 그는 아래 오른쪽 삽화처럼 주교관인 미트라Mitre를 쓰고
붉은 망토를 걸치고 있어 쉽게 구별됩니다. 그런데 화면 안에 세 번이나
등장하고 있어 다소 의아하게 보이는데, 이는 그가 행한 세 가지 기적을
파노라마 사진처럼 한 화면 안에 모두 담아내려는 의도로 보입니다.

이제 책을 읽듯 그림을 왼쪽에서부터 읽어나가면 성 제노비오가 일
으킨 기적이 하나씩 눈에 들어옵니다. 그
림 맨 왼쪽에는 첫 번째 기적인 기도로 마
귀 들린 두 형제를 구해내는 장면이 그려
져 있습니다. 그리고 그림 가운데에 죽은
아기를 살려내는 기적이 자리하고 있습니
다. 다음으로 화면 오른쪽을 보면 눈먼 거
지의 눈을 뜨게 만드는 기적을 만나게 됩
니다.

주교관 성 제노비오가 쓰고 있는 주교
관은 미트라라고 불린다. 고대 페르시
아의 빛과 진리의 신인 미트라스의 모
자에서 기원하였다고 한다.

그럼 왼쪽에 있는 첫 번째 기적을 좀 더 자세히 살펴보겠습니다. 그림 속 여러 인물 중에 누워 있는 두 형제와 그 앞에서 눈물을 흘리고 있는 한 여인이 보입니다. 두 형제는 어머니를 때렸다는 이유로 어머니의 저주를 받아 마귀가 들려 쓰러져 있습니다. 성 제노비오가 이 형제들 속에 들어간 마귀를 쫓아내자 어머니가 죄를 뉘우치는 순간을 포착하고 있습니다. 주변에서 이 장면을 목격하는 사람들은 모두 하얀색 옷을 입고 있어 성 제노비오를 모시는 단체의 회원으로 생각됩니다. 이 그림은 회의실 공간의 벽을 장식하기 위해 이 회원들이 주문했을 것으로 추정됩니다. 이들은 보티첼리의 그림을 보면서 성인이 보여준 기적을 묵상하고 기념하려 했을 겁니다. 이 때문인지 성인을 비롯하여 주요 등장인물의 표정과 동작이 아주 크고 강렬하죠.

예를 들어 화면 가운데에 그려진 성 제노비오가 죽은 아기를 살려내는 기적을 보면, 죽은 아기를 앞에 두고 통곡하는 어머니의 표정과 자세가 특히 격렬합니다. 성인은 이들을 마주보고 손을 크게 들어 기적을 행하고 있습니다. 한편 여기서 성 제노비오는 오른쪽을 향하고 앉아 있어 우리의 시선을 자연스럽게 다음 장면으로 유도합니다. 이렇게 화면 오른쪽을 보면 눈먼 거지의 눈을 뜨게 하는 기적을 만나게 되고 여기서 그림은 마무리됩니다.

보티첼리는 이 세 가지 기적 모두를 피렌체 산 피에르 마조레 성당과 광장 앞에서 벌어지는 일로 묘사해 당시 피렌체인들에게 자신들이 살고 있는 땅이 바로 기적이 일어나는 축복의 땅이라는 것을 거듭 강조하고 있습니다.

이제 성 제노비오의 세 가지 기적을 2023년 6월부터 국립중앙박물관에서 열린 내셔널 갤러리 명화전에서 만나볼 수 있게 되었습니다. 이 작

피에로 델 폴라이우올로, 아폴로와 다프네, 1470~1480년경, 내셔널 갤러리(왼쪽)
조반니 벨리니, 성모자, 1480~1490년경, 내셔널 갤러리(가운데)
안토넬로 다 메시나, 서재에 있는 성 히에로니무스, 1475년경, 내셔널 갤러리(오른쪽)

품 외에도 내셔널 갤러리의 세인즈버리 윙에 걸려 있던 피에로 델 폴라
이우올로의 아폴로와 다프네, 조반니 벨리니의 성모자, 안토넬로 다 메
시나의 서재에 있는 성 히에로니무스도 함께 전시됐습니다.

　위의 그림들은 모두 15세기 르네상스 회화에 속합니다. 이 작품들을
보고 있노라면 공간뿐만 아니라 등장인물들이 한결같이 단정해 보입니
다. 어느 그림을 봐도 주인공은 그림 한가운데 자리하고 있고, 주제도 명
확합니다. 사건과 사물들이 화면 안에서 모두 질서정연하게 자리하고 있
습니다.

　이처럼 명확하고 안정감 있는 르네상스 그림들은 폭발적인 시각 정보
에 지쳐 있는 현대인의 눈을 잠시라도 쉬게 해줍니다. 이번 전시를 통해
한국을 방문한 초기 르네상스 회화들은 미의 본질적 속성이 단순함과 명
쾌함에 있다는 사실을 잔잔히 일깨워줄 것입니다.

내셔널 갤러리는 회화 중심의 작품을 보존 및 전시함과 동시에 영국의 문화적 위상을 높이기 위해 설립되었다. 무엇보다 신관인 세인즈버리 윙은 위대한 르네상스 유산이 모인 곳답게 초기 르네상스 건축 양식의 핵심 개념인 원근법이 구현된 공간이다. 그중 보티첼리의 성 제노비오의 세 가지 기적은 세인즈버리 윙의 특징을 공유하는 역작으로서 그 의미가 한층 더 깊다.

영국 vs 프랑스	**트라팔가 광장** 프랑스와 스페인 연합군을 격파한 트라팔가 해전을 기념하여 건설한 광장. 광장의 북쪽 가장 높은 곳에 내셔널 갤러리가 자리함.

내셔널 갤러리 프랑스의 루브르 박물관에 대적하기 위해 영국이 설립한 '국민의 미술관'이자 회화 중심의 미술관.

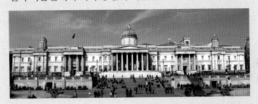

세인즈버리 윙의 탄생

1824년 존 앵거스테인의 3층 저택에서 시작된 내셔널 갤러리. ⋯▶ 1838년 트라팔가 광장에 거대한 규모의 미술관을 새로 건립.

⋯▶ 20세기 후반 건물 확장 사업 추진.

세인즈버리 윙 1991년 설립된 내셔널 갤러리의 신관. 주로 초기 르네상스 회화가 전시되어 있음.

⋯▶ 포스트모던 양식의 건물. 1989년 공개된 루브르 박물관의 유리 피라미드와 상반된 고전적 스타일.

 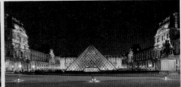

성 제노비오의 세 가지 기적

15세기 이탈리아 르네상스를 대표하는 화가 보티첼리의 작품.

⋯▶ 르네상스 정신을 계승한 세인즈버리 윙의 매력과 결을 같이하는 회화.

세인즈버리 윙	성 제노비오의 세 가지 기적	산 피에르 마조레 광장
르네상스 원근법이 적용된 건축	피렌체를 배경으로 원근법이 구현된 르네상스 회화	피렌체의 아치형 건축
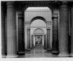		

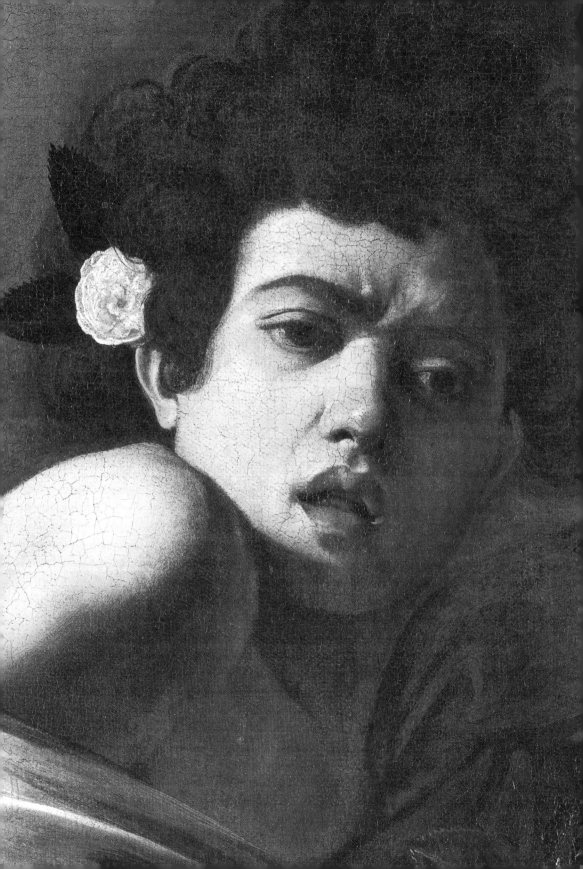

02
카라바조,
유혹하는 그림들

#카라바조 #도마뱀에게 물린 소년 #바니타스 #메두사 #바쿠스

미술가 중 불같은 성격의 소유자를 이야기할 때 결코 빼놓을 수 없는 이가 바로 18세기 조선의 화가 최북입니다. 그는 원치 않는 그림을 그려달라는 요구를 받자 불같이 화를 내며 자신의 눈을 찔러버렸고, 결국 이 때문에 한쪽 눈을 잃고 맙니다. 다음 페이지의 왼쪽 그림이 한쪽 눈을 잃은 모습을 그린 최북의 초상화입니다.

최북이 한국을 대표하는 강렬한 성격의 화가라면, 서양의 경우에는 카라바조Michelangelo da Caravaggio를 꼽을 수 있을 겁니다. 카라바조도 불같은 성격과 자유분방한 성향으로 희대의 반항아라는 타이틀이 아주 잘 어울

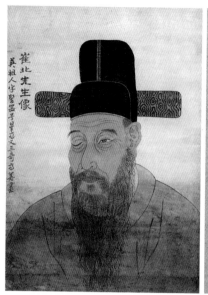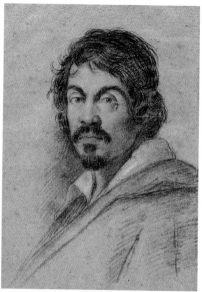

작자미상, 최북 초상, 연도미상, 개인소장(왼쪽) 최북은 지체 높은 양반들이 찾아와서 그림을 자꾸 그리라고 압박하자 스스로 자신의 눈을 찔렀다고 한다. 최북의 호인 '호생관'도 붓으로 먹고산다는 자조적인 표현이라 할 수 있다.

오타비오 레오니, 카라바조 초상화, 1621년경, 마루체리아나 도서관(오른쪽) 카라바조가 죽은 직후에 그려진 초상화로 추정된다. 카라바조는 수없이 사고를 치다 살인을 저지르고 39살의 나이로 객사한다.

리는 화가였습니다. 그는 낮에는 그림을 그리는 화가였지만, 밤에는 폭력배나 깡패 같은 어두운 삶을 살았습니다. 갖은 범죄 행위로 경찰서를 수도 없이 다녀서 경찰 기록만으로도 그의 삶을 재구성할 수 있을 정도였죠.

예를 들어 폭행, 상해, 불법 무기 소지, 명예훼손, 모욕죄 등 6년 동안 최소 열다섯 번 경찰 조사를 받았고, 일곱 번 감옥살이를 한 것으로 알려져 있습니다. 급기야 일종의 테니스 같은 공놀이 중 상대편과 시비가 붙어 살인까지 저지르고 맙니다.

도저히 인간적으로 받아들일 수 없는 성품의 범죄자지만, 그는 회화에서만큼은 악마 같은 재능을 발휘하며 후대 화가들에게 막대한 영향을

미쳤습니다. 루벤스, 렘브란트, 벨라스케스 등 서양미술사의 대가들이 카라바조에게 직간접적으로 영향을 받았지요. 그만큼 화가로서 카라바조는 앞 세대의 작품과 명확히 구별되는 새로운 양식을 창조해냈습니다.

땅에 내려온 성인

과연 어떤 면에서 카라바조의 그림이 그렇게 파격적이었던 걸까요? 카라바조가 살던 시대는 가톨릭교회가 미술을 통제하던 시대였습니다. 1517년 독일의 수도사 마르틴 루터가 쏘아 올린 종교개혁의 불길에 맞서 로마의 가톨릭교회는 더욱 엄격하게 교리를 적용합니다.

이런 엄숙한 종교적 분위기 속에서 카라바조 역시 동시대 미술가들처럼 성경의 이야기를 그림으로 그리면서도 매우 독특한 해석을 보여주었습니다. 이상적이고 고귀해야 할 성화聖畵에 매춘부와 집시, 부랑자들을 그려 넣은 것이죠. 등장인물을 아름답게 미화하지 않고, 날것 그대로의 모습을 담아내는 파격적인 접근은 기존 서양미술의 어법을 완전히 바꿔 놓습니다. 이로 인해 카라바조는 단숨에 문제적 화가로 주목받게 됩니다.

다음 페이지에 있는 그림은 카라바조의 엠마오에서 저녁 식사입니다. 영국 내셔널 갤러리에 소장된 이 그림은 예수 그리스도가 부활한 후 두 제자를 만나는 장면을 담고 있습니다. 성경 속 이야기임에도 마냥 이상적으로 표현되기보단 마치 로마의 선술집에서 벌어지는 장면을 그대로 옮겨놓은 것 같습니다. 예수 그리스도도 성스럽거나 철학적인 얼굴이 아니라 젊고 살이 오른 모습이지요. 제자들의 면면을 살펴봐도 주름진 얼굴에 남루한 옷차림이 누가 봐도 성자와는 거리가 멀어 보입니다.

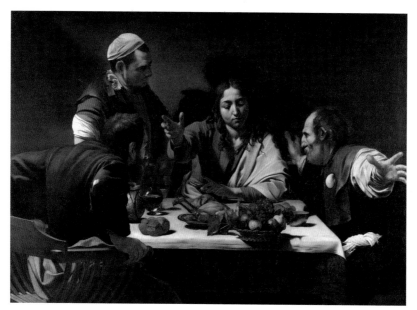

카라바조, 엠마오에서 저녁 식사, 1601년, 내셔널 갤러리 카라바조는 배경을 어둡게 하고 인물에게 무대조명 같은 빛을 비추는, 강한 명암 대비의 테네브리즘Tenebrism 기법을 적극 활용했다. 테네브리즘은 어둠을 뜻하는 이탈리아어 테네브라Tenebra에서 유래한 용어다.

　이 그림이 얼마나 파격적인가를 알아보려면 같은 주제를 그린 다른 화가의 그림과 비교해보면 쉽게 알 수 있습니다.

　오른쪽 페이지 그림은 카라바조보다 앞 시대의 화가인 티치아노의 그림입니다. 기록에 따르면 카라바조는 베네치아를 거쳐 로마로 갔다고 하는데, 이게 사실이라면 카라바조는 티치아노의 이 같은 그림을 잘 알았을 겁니다.

　카라바조의 그림에서 느껴지는 일상적인 식당 풍경이나 디테일에 대한 관심은 상당 부분 티치아노로 대표되는 베네치아 미술로부터 영향받았다고 볼 수 있습니다. 그런데 과감하게 배경을 생략하면서 폭발적인 빛의 대조를 사용한 점은 카라바조만의 개성으로 봐야 할 겁니다. 카라

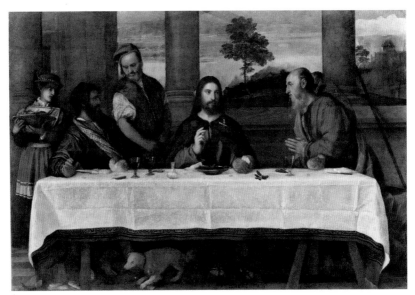

티치아노, 엠마오에서 저녁 식사, 1531년경, 리버풀 워커 미술관

바조는 밑그림을 거의 그리지 않고 곧바로 유화 작업에 돌입하는 기법
도 구사합니다. 이탈리아어로 '단숨에, 한번에'라는 뜻을 가진 알라-프리
마Alla-prima 기법으로 그려낸 성인들은 평범하다 못해 초라해 보일 정도
죠. 성인들을 이렇게 표현한 것은 당시에는 파격 그 자체였습니다. 어떻
게 보면 순한 맛 일색의 서양미술을 피와 살이 느껴지는 매운맛의 미술
로 완전히 바꿔놓은 이가 바로 카라바조였습니다.

미소년, 도마뱀 그리고 수수께끼

카라바조를 문제적 화가라고 하는 이유는 단지 성화 속 성인의 모델을
일상적 인물에게서 찾아서만은 아닙니다. 카라바조의 초기 작품을 살펴

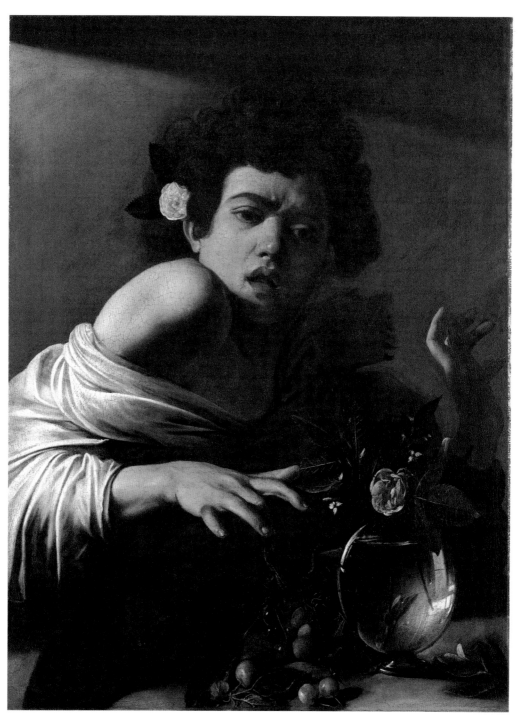

카라바조, 도마뱀에게 물린 소년, 1594~1595년, 내셔널 갤러리

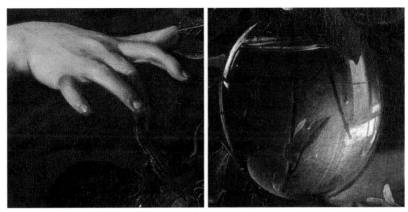

카라바조, 도마뱀에게 물린 소년(부분), 1594~1595년, 내셔널 갤러리 도마뱀에게 물린 소년의 세부를 들여다보면 인물 표정부터 근육의 묘사, 소품 세부까지 생생한 표현이 두드러진다. 미술사가 조반니 발리오네는 그림 속에서 소년의 비명이 들리는 것 같다고 평했다.

보면 공통점이 있습니다. 야릇하고 묘한 표정과 더불어 보는 이를 유혹하는 제스처를 취하는 아름다운 남성들이 자주 등장합니다. 게다가 그림 곳곳에는 성적인 메시지까지 숨어 있죠.

그중 대표적인 작품이 도마뱀에게 물린 소년입니다. 내셔널 갤러리의 대표작 중 하나로 앞서 본 엠마오에서 저녁 식사와 나란히 걸려 있습니다. 도마뱀에게 물린 소년은 내셔널 갤러리 명화전을 통해 최초로 한국 땅을 밟았습니다.

왼쪽 페이지의 그림을 한번 볼까요? 한 소년이 도마뱀에게 가운뎃손가락을 물린 순간을 포착하고 있습니다. 그림에서 느껴지는 첫인상이 굉장히 강렬하죠? 아마 소년은 테이블 위의 과일을 집으려다가 그 안에 숨어 있던 도마뱀에게 손가락을 물린 것 같습니다.

그런데 얼마나 꽉 물렸는지 "악!" 하는 소리가 들릴 것처럼 소년의 얼굴은 잔뜩 찌푸려져 있습니다. 손가락 근육도 너무 놀라서 힘줄이 올라와 있습니다.

이 그림이 더 특별하게 느껴지는 이유는 이렇게 도마뱀에게 물린 신체 반응을 즉각적이고 사실적으로 그렸다는 것뿐만 아니라 소년을 둘러싼 사물들, 특히 유리병에 반사된 빛이나 과일 하나하나까지도 눈앞에 생생하게 펼쳐져 있기 때문입니다.

배경을 보시면 빛의 방향을 읽어낼 수 있는데, 왼쪽 위에서 반역광半逆光으로 소년의 옆얼굴을 강하게 비추고 있습니다. 또 아래쪽 물병에는 창문틀과 공간 바깥쪽까지 반사되어 비치고 있는 걸 볼 수 있습니다.

논쟁을 부른 그림

아마도 이 그림 속 소년은 카라바조 자신으로 생각됩니다. 카라바조에 대한 전기를 쓴 동시대 미술사가 조반니 발리오네Giovanni Baglione는 카라바조가 로마에 처음 정착할 당시 거울을 활용한 작품을 여러 점 그렸다고 기록하죠. 아마 이 그림 역시 놀란 표정을 잡아내기 위해 거울에 비친 자신의 모습을 계속 확인하면서 그렸을 것입니다. 거울 앞에서 여러 표정을 지으면서 작품을 구상하던 작가의 상황을 상상하고 작품을 보면 이 그림이 더 흥미롭게 다가옵니다.

그런데 훗날 카라바조는 자신의 모습을 반영한 이 그림 때문에 논쟁의 대상이 됩니다. 도마뱀에게 물린 소년을 본 연구자들은 그를 동성애자로 의심했기 때문이죠. 카라바조의 이 그림에서 동성애를 암시하는 요소로 꼽히는 점이 두 가지 있습니다. 첫 번째는 귀에 꽃을 꽂고 있다는 점이고, 두 번째는 도마뱀에게 물려서 움츠러든 모습이 다소 에로틱하게 표현됐다는 점입니다.

과연 바로크 시대를 대표하는 당대 최고의 화가 카라바조가 단순히 자신의 성 정체성을 드러내기 위해 이 그림을 그렸던 걸까요? 16세기 로마, 종교와 과학, 신성과 지성, 절제와 욕망이 뒤엉킨 가톨릭의 중심지에서 카라바조는 무엇을 말하고 싶었을까요?

로마 미술계의 문제아, 카라바조

카라바조의 작품 속 파격을 더욱 깊이 파고들기 전, 먼저 카라바조의 생애에 대해 알아보겠습니다. 카라바조의 본명은 미켈란젤로 메리시 Michelangelo Merisi입니다. 사실 미켈란젤로가 그의 본명이지만 르네상스 거장 미켈란젤로와 구별하기 위해 그의 고향 이름을 붙여 '카라바조'라고 불리게 되죠. 그는 어린 시절 굉장히 불행했다고 합니다. 6살 때 전염병으로 아버지를 잃은 후 가난과 굶주림에 시달렸지요. 그가 처음 붓을 들게 된 것도 먹고살기 위해서였을 것으로 추정됩니다.

밀라노와 카라바조의 위치 카라바조는 1571년 밀라노 근처의 작은 마을 카라바조에서 태어났다. 카라바조라는 이름도 그의 출생지 이름을 따른 것이다.

1591년, 21살이 된 카라바조는 로마로 향합니다. 당시 로마에서는 종교개혁 이후 신교의 확산에 위기의식을 느낀 가톨릭교회가 한창 개혁 운동을 벌이고 있었습니다. 가톨릭교회는 신교 세력에 맞서서 신앙을 공고히 하기 위해 교회와 예배당을 비롯해 여러 건축물을 짓기 시작해요. 새 건축물 내부를 꾸밀 그림과 장식품의 수요가

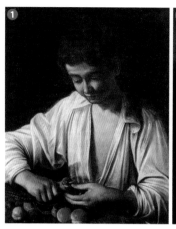 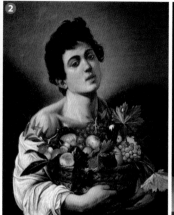 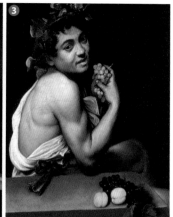

급증하면서 카라바조 같은 젊은 화가들이 일자리를 찾아 로마로 몰려온 것이죠.

하지만 무명 화가에 불과한 그에게 선뜻 일자리를 내어주는 곳은 없었습니다. 로마에 올라와서 그는 도박꾼, 사기꾼, 매춘부, 도둑들이 득실거리는 빈민가에서 비참하게 생활해야 했습니다. 약 2년이 지나서야 주세페 체사리라는 화가의 눈에 들어 그의 공방에서 꽃과 과일 등의 정물이나 자연 배경을 그리는 보조 역할로 취직하게 됩니다.

그런데 막상 어렵게 얻은 일자리에 카라바조는 잘 적응하지 못했습니다. 어디로 튈지 모르는 자유분방한 영혼을 가졌던 그는 결국 어렵게 구한 직장을 포기하고 독립 화가가 되기로 결심합니다. 이 시기에 그린 그림이 바로 앞서 본 도마뱀에게 물린 소년입니다.

카라바조가 초기에 그린 그림들은 도마뱀에게 물린 소년과 공통점이 꽤 많습니다. 위의 그림들은 1592년부터 1598년까지 카라바조가 로마에 머물던 시절 그린 초기 작품입니다. 이렇게 모아놓고 보면 구성과 요소 면에서 꼬리에 꼬리를 물고 이어지는 연결고리를 발견할 수 있습니다.

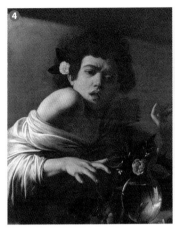
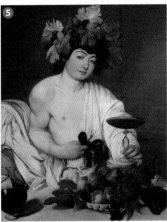

① 카라바조, 과일 깎는 소년, 1592~1593년, 햄프턴 궁전

② 카라바조, 과일 바구니를 든 소년, 1593년, 보르게세 갤러리

③ 카라바조, 병든 바쿠스, 1593년경, 보르게세 갤러리

④ 카라바조, 도마뱀에게 물린 소년, 1594~1595년, 내셔널 갤러리

⑤ 카라바조, 바쿠스, 1598년경, 우피치 미술관

가장 눈에 띄는 건 초기 작품 가운데 다섯 점의 그림이 10대 후반에서 20대 초반의 미소년들을 그린 세미 누드라는 점입니다. 아무것도 없는 배경에 강한 조명만을 받은 채 정면을 응시하고 있는 소년의 모습이 굉장히 도발적입니다. 또 다른 공통점은 그림에서 인물과 함께 과일이나 술잔, 꽃과 같은 정물이 포착된다는 점입니다.

이 두 가지를 놓고 추측해보면, 아마도 카라바조는 젊은 화가의 필력과 패기를 그림에 담은 것 같습니다. '나는 더 이상 다른 화가 밑에서 일하는 정물 보조 화가가 아니다'라는 일종의 선언인 셈이죠. 자신이 인물화도 생동감 넘치게 그릴 수 있는 정식 화가임을 과시하기 위해 인물과 정물을 동일한 화면 안에 그려 넣었다고 볼 수 있습니다.

모든 게 헛되고 헛되도다?

그가 이처럼 미소년이 정물과 함께 있는 그림을 계속해서 그린 까닭은

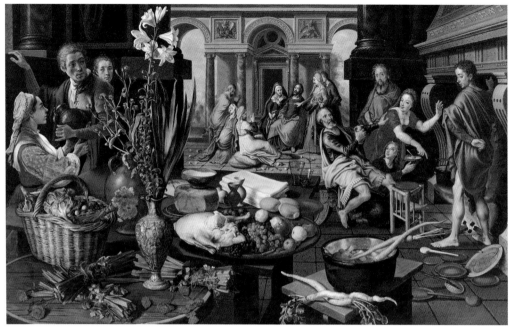

피테르 아르트센, 마르타와 마리아 집의 그리스도, 1553년, 보에이만스 판 뷔닝언 박물관 16세기 북유럽의 대표적인 정물화가 피테르 아르트센은 다양한 식재료와 꽃을 세밀하게 묘사한 정물화를 그렸다.

무엇이었을까요? 같은 형식을 여러 점 그렸다는 건 그만큼 이런 그림을 좋아하는 사람들이 많았다는 사실을 의미합니다. 왜 당시 사람들은 카라바조의 미소년 그림을 좋아했을까요? 이 의문을 파헤치기 위해선 먼저 카라바조가 초기에 어떤 그림에 영향을 받았는지 짚어봐야 합니다.

카라바조는 이탈리아 북부에 있는 밀라노에서 처음 그림을 배웠습니다. 당시 밀라노는 다른 이탈리아 지역에 비해 오늘날 벨기에와 네덜란드 일대에 해당하

밀라노와 플랑드르 지역의 위치

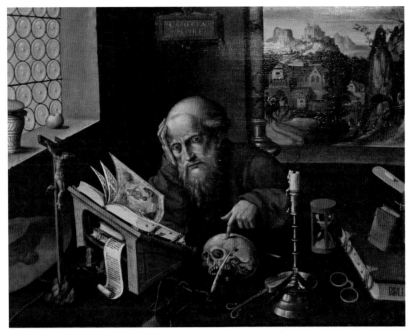

요스 판 클레버, 서재에 있는 성 히에로니무스, 16세기, 샬롱 장 샹파뉴 고고 미술 박물관 바니타스 정물
화에는 종종 해골이 등장하는데, 이는 죽음과 허무를 표상한다.

는 플랑드르와 가까웠기에 알프스산맥 너머 북유럽 미술에 큰 영향을 받
았습니다.

　이 시기 북유럽 미술에서는 정물화가 독립적인 주제로 유행하기 시
작하는데, 이에 대해서는 다음 3장에서 자세히 다룰 예정입니다. 16세기
북유럽 정물화에는 꽃이나 과일, 그리고 여러 진귀한 물건들이 등장했고
성공한 상인들은 이런 그림들을 자기 집에 걸어놓으려고 했습니다. 아마
도 화려한 꽃과 진귀한 사치품이 잔뜩 들어간 정물화는 소유한 이에게
자기가 일군 부를 증명하는 듯해서 큰 자부심을 주었을 겁니다.

　이런 정물화로 성공하려면 일단 화가는 사물의 질감을 정밀하고 사실
감 넘치게 그릴 수 있어야 했습니다. 그런데 이뿐만 아니라 여기에 종교

적 메시지까지도 불어넣어 주어야 진짜 성공적인 정물화가가 될 수 있었습니다.

정물화는 사물을 그린 건데 이런 그림에 어떻게 종교적 메시지가 담길 수 있는지 의문스러울 수 있습니다. 당시 정물화를 보면 호화로운 삶을 예찬하는 사물뿐만 아니라 죽음을 경고하는 상징물도 함께 들어 있다는 점을 눈여겨봐야 합니다. 화려한 꽃 속에 시든 꽃 혹은 죽어가는 꽃을 숨겨놓거나 생명의 유한함을 경고하는 사물, 예를 들어 타들어가는 향초나 해골 등을 배치해서 세상의 부귀와 명예가 허무하고 무의미하다는 걸 표현하는 식이죠. 이를 종합해보면 당시 정물화는 사람들에게 삶의 기쁨뿐만 아니라 그것의 한계까지 일깨우는 역할을 했습니다.

이런 경고의 메시지를 라틴어로 허무, 덧없음을 뜻하는 바니타스Vanitas라고 부릅니다. 바니타스는 성경 전도서 1장 2절인 '헛되고 헛되며 헛되고 헛되니 모든 것이 헛되도다Vanitas vanitatum et omnia vanitas'에서 유래되었습니다. 바니타스 정물화에는 '해골'까지 등장시켜 죽음과 허무에 대한 메시지를 강하게 전했습니다.

로마의 타락과 바니타스

이렇게 북유럽에서 새로운 미술 형식으로 등장한 정물화가 카라바조의 작품과 무슨 상관일까요? 앞서 말했듯이 카라바조는 밀라노에서 그림을 배웠고 이런 북유럽 정물화의 흐름에 직간접적으로 영향을 받았을 겁니다. 오른쪽 페이지의 카라바조가 그린 과일 바구니를 보면 벌레 먹은 사과, 시들어 있는 이파리 등이 자주 보입니다. 카라바조만의 정물화에서

도 충분히 바니타스의 요소를 찾아볼 수 있죠.

한편 카라바조가 이 같은 바니타스 메시지의 정물 그림을 그릴 당시 로마의 사회적 분위기를 살펴볼 필요가 있습니다. 이 시기 로마는 세계 곳곳에서 몰려드는 사람들로 혼란스런 상황이었습니다. 도시 어딜 가든 술집과 매춘, 유흥과 타락이 들끓었죠. 이런 무절제한 도시적 삶에 경고 하듯 카라바조는 바니타스의 의미를 좀 더 강렬하게 담아낼 수 있는 새로운 형식의 그림을 고안해냅니다.

앞서 살펴봤듯이 카라바조의 초기 작품들 중에는 정물화가 단독으로 그려진 예보다는 인물화와 결합한 형식의 그림이 많습니다. 그는 이런 새로운 형식의 그림을 통해 일차적으로 자신이 정물화뿐만 아니라 인물화까지 잘 그린다는 것을 보여주려 했을 겁니다.

카라바조, 과일 바구니, 1597~1600년경, 암브로시아나 미술관

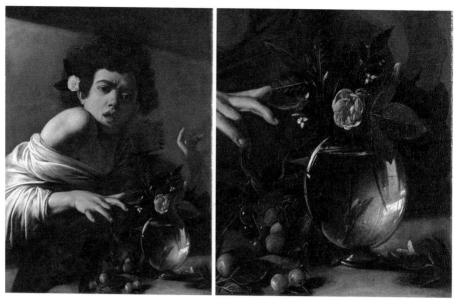

카라바조, 도마뱀에게 물린 소년, 1594~1595년, 내셔널 갤러리

하지만 그는 여기서 한발 더 나아가 당시 로마에서 벌어지는 무절제한 삶을 경고하는 사회적 메시지까지 적극적으로 담아내려 했던 것 같습니다. 카라바조가 이 문제를 어떻게 해결해냈는지 지금부터 그의 초기 작품들을 하나씩 살펴보겠습니다.

젊음, 쾌락, 그리고 죽음

먼저 살펴볼 그림은 도마뱀에게 물린 소년입니다. 위의 그림을 보세요. 이 그림은 크게 위아래로 나눠서 볼 수 있습니다. 위쪽엔 소년이 자리하고, 아래쪽엔 꽃과 유리병, 그리고 과일이 놓여 있습니다. 구도만 보면

인물과 정물이 위아래로 나뉘어 그려져 있다고 할 수 있죠.

이 그림에서 바니타스의 의미는 어디에 숨어 있는 걸까요? 먼저 소년 아래쪽의 싱그러운 꽃과 과일을 눈여겨보도록 하죠. 미술 작품에서 과일이 상징하는 의미 중 하나는 성적 유혹입니다. 게다가 가운뎃손가락은 이탈리아에서 남성의 성기를 의미하기도 합니다.

이 점들을 종합해서 보면, 소년이 손가락을 물렸다는 데에서 유혹에 빠진 대가를 치르게 될 것이라는 경고의 메시지를 읽을 수 있습니다. 과일, 즉 성적 유혹에 빠져 육체적 쾌락을 쫓다 보면 성병에 걸릴 수 있다는 거죠. 게다가 도마뱀은 뱀의 일종입니다. 에덴동산에서 이브를 유혹한 뱀과 같은 맥락에서 볼 때 이런 해석은 더욱 설득력을 얻게 됩니다.

사실 도마뱀은 경고와 위험의 의미로 바니타스 정물화에 종종 등장합니다. 아름다운 꽃과 도마뱀의 조화는 쾌락에는 위험이 있다는 걸 상기시키죠.

발타사르 판 데르 아스트, 과일 바구니가 있는 정물, 1622년, 노스캐롤라이나 미술관(왼쪽)
얀 브뤼헐, 꽃과 나무 꽃병, 1606~1607년, 빈 미술사 박물관(오른쪽) 바니타스 정물화에는 쾌락을 뜻하는 꽃과 함께 경고와 위험을 상징하는 도마뱀이나 곤충을 그려 넣기도 한다.

카라바조, 과일 바구니를 든 소년, 1593년, 보르게세 갤러리

비슷한 시기에 그려진 과일 바구니를 든 소년 역시 구도가 동일합니다. 위의 그림을 보세요. 위쪽은 인물, 아래쪽은 정물이지요. 여기서 소년이 안고 있는 과일 바구니를 자세히 보면 벌레 먹고 마른 잎사귀와 썩은 사과가 포착됩니다. 화려함 속에 감춰진 유혹을 경고한다고 볼 수 있죠.

또 싱그러운 과일이 썩어가고 있다는 점에서 청춘의 유한성을 다룬 경고의 메시지가 함께 있는 것으로 생각됩니다. 이 소년도 지금은 풋풋하지만 그가 들고 있는 과일처럼 언젠가 늙어서 끝내 사라져버리겠죠. 정물화 속 썩은 사과는 이런 유한성을 더욱 강조하고 있습니다.

다른 작품도 살펴볼까요? 오른쪽 페이지의 그림은 오늘날 전해오는 카라바조의 작품 중 거의 첫 번째에 속하는 작품으로, 과일 깎는 소년이라고 불립니다. 도마뱀에게 물린 소년이나 과일 바구니를 든 소년보다 이른 시기에 그려진 작품이지요. 여기서는 그림 속 인물이 관객을 강하게 응시하거나 야릇한 시선을 던지지는 않습니다. 셔츠를 걸친 소년이

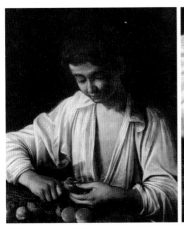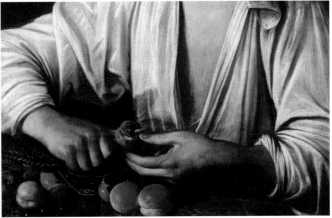

카라바조, 과일 깎는 소년, 1592~1593년, 햄프턴 궁전

과일을 조심스럽게 깎고 있죠.

과일은 앞서 말했듯 쾌락을 뜻하는데 이런 육체적 쾌락에 완전히 빠지기보단 조심해야 한다는 경고의 메시지가 더해진 겁니다. 칼은 과일 껍질을 벗길 수도 있지만 자칫 잘못하다가는 손에 상처를 입힐 수 있으니까요. 결국 이 작품 역시 앞선 작품들과 마찬가지로 무분별한 성적 탐닉을 경고하고 있습니다.

바쿠스의 두 얼굴

다음 페이지의 그림을 보세요. 초기작 중 비교적 후반에 그려진 바쿠스로, 카라바조는 여기서 매우 독특한 해석을 보여줍니다. 마찬가지로 10대 후반 혹은 20대 초반 청년을 모델로 쓴 그림이지요. 바쿠스는 그리스·로마 신화에서 술의 신으로 등장하는데, 이 그림에서도 바쿠스로 분

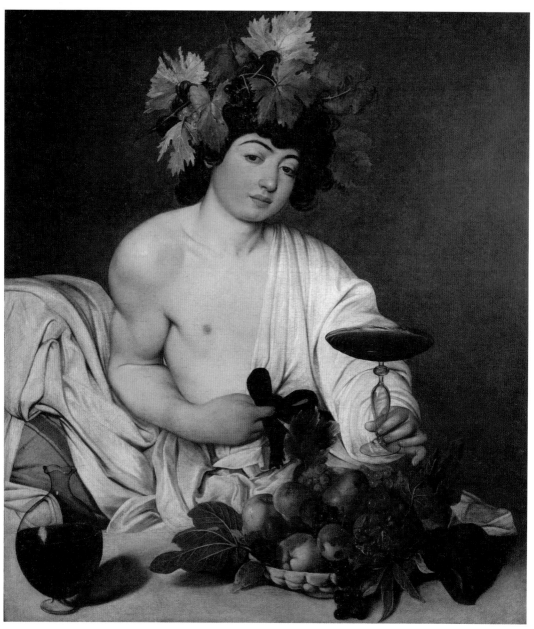

카라바조, 바쿠스, 1598년경, 우피치 미술관

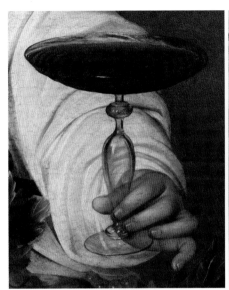

카라바조, 바쿠스(부분), 1598년경, 우피치 미술관

장한 인물이 우리를 향해 포도주가 가득 찬 잔을 들고 있네요. 그림 속 바쿠스로 분장한 모델은 카라바조의 친구 마리오 민니티Mario Minniti로 추정됩니다. 그는 카라바조의 그림에 여러 번 등장하는데 이 그림도 그중 하나로 보입니다.

넓게 펼쳐진 잔을 보면 포도주가 물결을 일으키며 떨리고 있습니다. 이를 두고 바쿠스가 술에 취해 손이 떨려서 잔이 흔들리는 것이라는 이야기도 있고, 다른 한편으로는 잔을 일부러 돌리고 있다고 말하기도 합니다. 보는 사람을 유혹하듯 잔을 빙글빙글 돌리는 거죠.

이제 잔을 쥔 청년의 손가락을 한번 보겠습니다. 손톱 끝에 때가 잔뜩 끼어 있습니다. 지저분한 손톱을 보니 이 청년이 권한 잔을 선뜻 받기가 꺼려집니다. 그런 의미에서 이 그림은 유혹에 넘어가면 대가가 있음을 암시하는 그림으로 읽힙니다. 과일 바구니 속 과일도 썩어 문드러지고 있습니다. 성적 쾌락이 가져오는 경고를 상당히 깊게 담고 있다고 해

카라바조, 병든 바쿠스, 1593년경, 보르게세 갤러리 동시대 미술사가이자 의사인 줄리오 만치니는 카라바조가 이 그림을 그릴 당시 깊은 병에서 회복 하던 시기였다고 기록한 바 있다.

석할 수 있습니다.

바쿠스를 주인공으로 한 그림을 한 점 더 봅시다. 위 그림 속 바쿠스 는 앞의 바쿠스와 느낌이 조금 다릅니다. 병든 바쿠스라는 제목의 그림 으로, 얼굴이 무척 창백한 게 그림이 좀 야릇하지요? 그림 속 인물은 카 라바조 자신으로 보입니다. 카라바조가 주세페 체사리 공방을 그만두고 나올 때 심하게 싸워서 입원할 정도로 다쳤다고 알려져 있어서 그때 그 린 그림으로 추정하기도 합니다. 여기서 그는 어깨를 관찰자 쪽으로 기 울인 채 유혹적인 표정을 짓고 있습니다. 심지어 하체는 옷을 다 벗은 것

같기도 합니다. 포도를 양손으로 만지작거리는 모습이나 아슬아슬하게 탁자 모서리에 걸치듯 놓인 복숭아와 포도의 구도도 어쩐지 관객을 유혹하듯 성적인 뉘앙스를 풍기고 있습니다.

최근 해석에서는 병든 바쿠스가 아니라 달빛에 비친 바쿠스로 보기도 합니다. 달빛에 비쳐 창백해 보이는 얼굴이라 생각하면 이 그림이 가진 분위기는 더욱 묘해지죠.

유혹하는 그림들, 그 이면

지금까지 카라바조의 초기 작품들을 쭉 살펴봤습니다. 이 그림들을 단순히 한 방향으로만 보기에는 무리가 있습니다. 그의 성적 지향성 역시 중요한 해석 관점이지만, 오로지 그것에만 집중해서 읽으면 놓치는 게 너무 많기 때문입니다. 미소년이나 화려한 꽃과 과일은 우리에게 매혹적으로 다가오지만 그림을 뜯어보면 그러한 유혹 속에 숨은 치명적인 위험을 경고하는 메시지도 상당히 강합니다. 그렇기에 그의 그림은 사회적, 또는 도덕적 의미를 담으려고 한 결과물로 볼 수 있습니다.

개인적으로 그가 남긴 작품을 단순히 작가의 성적 지향성과 관련된 표현으로만 한정 짓는 건 너무 아쉽고 안타까운 일이라 생각합니다. 그가 그림을 통해 던지는 메시지는 이보다 더 폭넓게 해석될 필요가 있기 때문입니다.

무엇보다 그의 그림을 처음 인정한 사람들은 주로 성직자들이었습니다. 델 몬테 추기경이 대표적인 인물로, 그는 1595년부터 카라바조의 후원자를 자처합니다. 다음 페이지의 그림은 델 몬테 추기경 눈에 들었던

카라바조의 초기 작품입니다. 여기서도 강렬한 명암 대비와 세밀한 묘사가 눈에 띕니다. 특히 도박이나 점성술같이 사회의 어두운 면을 사실적인 필치로 그려내고 있습니다.

델 몬테 추기경은 당대 권력자인 메디치 가문과 관계된 인물로, 로마 교황청 안에서 메디치 가문의 외교적 문제를 해결해주는 실세였습니다. 오른쪽 페이지에 있는 카라바조의 두 그림은 메디치 가문의 수집품을 소장한 피렌체의 우피치 미술관에 있습니다. 델 몬테 추기경이 당시 메디치 가문의 토스카나 대공 페르디난도 데 메디치Ferdinando I de Medici에게 이 두 그림을 선물했기에 현재까지 우피치 미술관의 소장품으로 남게 되었습니다. 왼쪽 그림은 앞서 본 바쿠스이고, 오른쪽은 메두사입니다.

델 몬테 추기경이 메디치 가문에 선물하려 카라바조에게 주문했던 이 그림들은 모두 외교적인 그림입니다. 당시 이탈리아 사회에 만연했던 동성애적 코드를 이용하면서도 여기서 한발 더 나아가 당대 로마 성직자나 상류층에게 종교적 명상이나 성적 경고의 의미 등을 담은 메시지를 던지려 했다고 볼 수 있습니다.

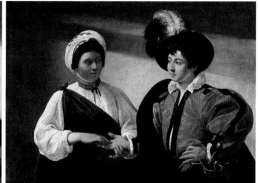

카라바조, 카드놀이 사기꾼, 1595년경, 킴벨 미술관(왼쪽)
카라바조, 점쟁이, 1595년경, 루브르 박물관(오른쪽)

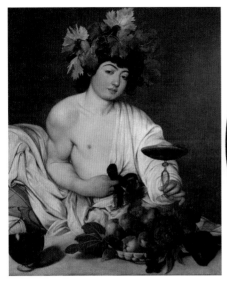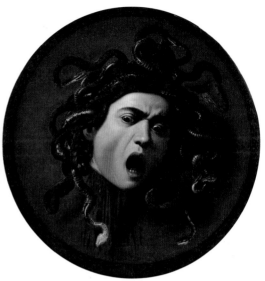

카라바조, 바쿠스, 1598년경, 우피치 미술관(왼쪽)
카라바조, 메두사, 1597~1598년, 우피치 미술관(오른쪽) 로텔라Rotella라고 불리는 볼록한 나무 방패
에 그려진 그림으로, 페르세우스가 여신 아테나가 준 거울 방패를 들고 메두사의 목을 친 순간을 담고 있다.

　　다시 말해 치명적인 유혹뿐만 아니라 그것이 지닌 위험성까지도 적절
히 보여주었기에 카라바조의 작품들은 종교적으로 엄격했던 당시 이탈
리아 사회에서 인정받을 수 있었던 거죠.

바로크 최고의 파격적 자화상, 카라바조

카라바조는 전통 방식을 완전히 뒤집어놓고, 강렬한 명암 대비를 통해
이야기의 주요 장면을 거침없이 잡아냅니다. 이런 표현력으로 단숨에 로
마 미술계의 주목을 받지요. 반면 그는 끊임없이 사고를 치고 경찰서를
오가며 논란의 중심이 되기도 합니다. 불같은 성격을 제어하지 못하고

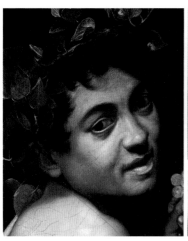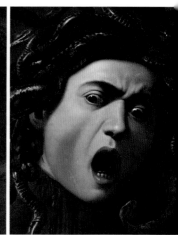

카라바조, 병든 바쿠스(부분), 1593년경, 보르게세 갤러리(왼쪽)
카라바조, 도마뱀에게 물린 소년(부분), 1594~1595년, 내셔널 갤러리(가운데)
카라바조, 메두사(부분), 1597~1598년, 우피치 미술관(오른쪽)

1606년 35살의 나이에 살인까지 저지르죠. 결국에는 쫓기는 몸이 되어 나폴리, 시칠리아, 몰타 지방을 떠돌아다니다 39살에 객사합니다.

그래서일까요? 카라바조는 이런 자신의 비극을 예고하듯 일찍부터 매우 독특한 자화상을 그립니다. 앞서 살펴본 도마뱀에게 물린 소년은 자화상으로 추정되는데, 메두사와 병든 바쿠스 속 인물도 역시 카라바조 자신으로 보입니다.

위의 그림처럼 얼굴만 모아서 보니 카라바조 얼굴의 초상화적 디테일이 잘 드러나 보입니다. 특히 가운데가 살짝 접힌 귓불과 눈 아래 라인 모양을 주목해서 보면 카라바조 얼굴의 특징을 알 수 있습니다.

한편 이렇게 자화상으로 추정되는 작품들을 왼쪽부터 시대순으로 놓고 보면 그의 얼굴 표정이 점점 강해지는 것이 느껴집니다. 병든 바쿠스에서는 우리 쪽을 은근히 응시하고 있지만 도마뱀에게 물린 소년의 경우 놀라는 표정을 짓고 있습니다. 이런 격한 반응은 목이 잘린 메두사에 와

서 더 강렬해지는데, 여기서 그는 입을 크게 벌리고 큰 소리로 비명을 지르고 있습니다.

메두사는 자기와 눈이 마주치는 사람은 누구나 돌로 변하게 하는 오비디우스의 『변신 이야기』속 괴물로, 영웅 페르세우스가 메두사의 목을 베어버리죠. 카라바조는 방패에 그 메두사의 잘린 목을 그리면서 메두사의 얼굴에 자신의 얼굴을 그려 넣었습니다. 도마뱀에게 물린 소년에서 실험했던 찡그리고 놀란 표정 연구를 여기서 한층 더 과감하게 펼친 느낌입니다.

페르세우스에게 목이 잘려 나가는 바로 그 순간 메두사가 비명을 지르는 표정을 그리기 위해 아마 카라바조는 스스로 거울 앞에서 수없이 다양한 표정을 지으며 그 모습을 스케치했을 겁니다. 실제로 카라바조가 살인을 저지른 후 재산을 압류당했을 때, 그의 소유품 목록에는 큰 볼록

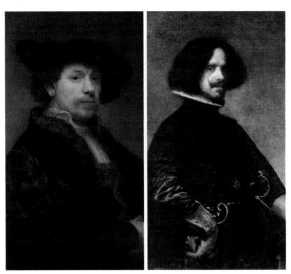

렘브란트, 34세의 자화상, 1640년, 내셔널 갤러리(왼쪽)
디에고 벨라스케스, 자화상, 1645년경, 우피치 미술관(오른쪽)

거울Convex Mirror이 있었다고 합니다. 그는 이 거울 앞에서 찰나 같은 표정을 잡아내기 위해 고민했을 겁니다.

그런데 왜 카라바조는 이렇게 자신을 점점 더 도발적으로 표현하려 했을까요? 일반적으로 화가는 모델료가 들지 않기 때문에 자화상을 자주 그리는 것으로 알려져 있습니다. 이 밖에도 화가의 자화상은 일종의 '셀카'처럼 자신에 대한 관심, 즉 나르시시즘을 적극적으로 드러낸 결과로 이해되기도 합니다. 결국 카라바조의 자화상은 자기 얼굴을 놓고 진행한 인물화 연구이면서 나아가 일종의 자기애에 대한 표현일 수 있습니다. 한편 그의 자화상에서 드러나는 격정을 보면 그가 자화상을 통해 자신의 정체성을 찾기 위해 치열하게 고민하는 모습이 느껴집니다. 특히 시간이 갈수록 표정이 더 격렬해진다는 점에서 그의 내면에 쌓인 분노 지수도 더 깊어지는 것 같습니다.

16~17세기 서양미술사에서 대표적인 화가들의 자화상을 떠올려보면 렘브란트나 벨라스케스처럼 위엄 있는 이미지가 많습니다. 앞 페이지의 두 화가의 자화상에 비하면 카라바조가 자신을 그리는 방식은 무척 특이하게 보입니다.

기묘한 표정과 근육의 떨림에 숨어 있는 화가의 폭력성, 그리고 유혹에 대한 경고까지 카라바조의 작품세계는 무엇을 주목하느냐에 따라 다채롭게 해석될 수 있습니다. 이번 내셔널 갤러리 명화전에 그의 초기 작품을 대표하는 도마뱀에게 물린 소년이 전시됩니다. 카라바조의 불꽃 같은 삶을 생각하며 이 작품 앞에 서면 한층 더 흥미로운 감상 시간이 될 겁니다.

카라바조는 기존 서양미술의 문법을 과감하게 비틀어낸 화가로, 그의 초기 작품은 유독 미소년이 자주 등장한다는 점에서 눈길을 끈다. 정물화와 인물화를 결합한 카라바조의 초기작들은 생생한 표현과 함께 인생은 유한하다는 바니타스의 의미를 담고 있으며, 그중 일부는 자신의 얼굴을 그린 것으로 추정된다.

문제적 화가의 등장

자유분방한 성격의 카라바조는 그림 스타일 역시 파격적이었음. 성화에 평범하고 남루한 모습의 성인을 등장시킴.

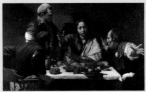

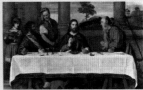

카라바조, 엠마오에서 저녁 식사, 1601년, 내셔널 갤러리

티치아노, 엠마오에서 저녁 식사, 1531년경, 리버풀 워커 미술관

도마뱀의 경고

화면의 위아래로 인물과 정물이 자리하는 구조.

과일에 손을 뻗었다가 도마뱀에게 물린 소년. ···▶ 성적 쾌락 추구에 대한 경고의 메시지.

자화상으로 추정되기도 함.

그 외 자화상으로 추정되는 작품이 여럿 있음.

카라바조의 파란만장한 인생사를 염두에 둘 때 다양한 작품 해석이 가능함.

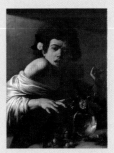

카라바조, 도마뱀에게 물린 소년, 1594~1595년, 내셔널 갤러리

화려함에 숨겨진 죽음

카라바조는 로마 시절 미소년이 등장하는 세미 누드화를 주로 그림.

바니타스 정물화 화려한 정물에 죽음의 상징을 함께 배치하는 정물화. 카라바조는 정물화에 미소년의 초상화를 결합함. ···▶ 젊음과 쾌락에 대한 경고의 메시지.

로마 성직자나 상류층에게 받아들여진 공적인 그림. ···▶ 유혹뿐 아니라 경고의 메시지를 담았기에 그 가치를 인정받음.

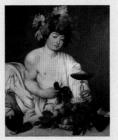

카라바조, 바쿠스, 1598년경, 우피치 미술관

03
베케라르,
풍요와 탐식의 세계

#요아힘 베케라르 #피테르 아르트센 #정물화 #안트베르펜 #소비사회

이번 내셔널 갤러리 명화전에서 유독 저의 관심을 끄는 작품이 있습니다. 바로 다음 페이지에 있는 요아힘 베케라르Joachim Beuckelaer의 물과 불, 두 작품입니다. 개인적으로 오래전부터 연구하려 했던 작품인데 때마침 한국에서 만날 수 있어 너무나 반가운 마음입니다.

이 두 그림은 여러 면에서 아주 흥미롭습니다. 먼저 크기부터 남다릅니다. 두 그림 모두 폭이 2.1미터, 높이가 1.6미터로 상당히 대작입니다. 이렇게 큰 캔버스에는 보통 중요한 역사적 이야기가 담기지만 여기서는 아주 평범하고 일상적인 사물들이 잔뜩 그려져 있습니다.

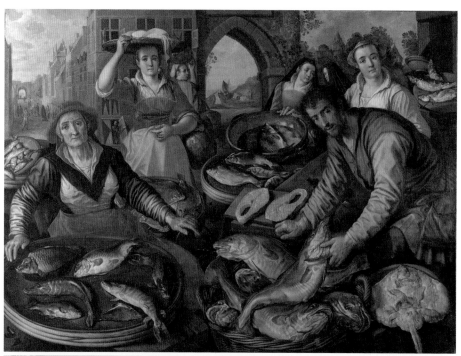

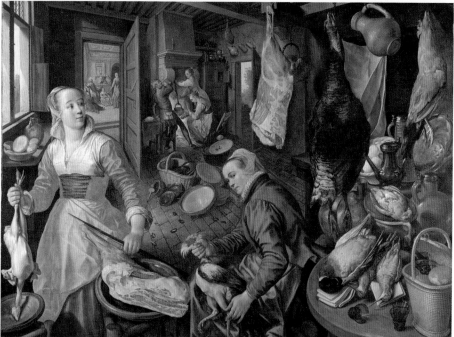

요아힘 베케라르, 4원소: 물, 1569년, 내셔널 갤러리(위)
요아힘 베케라르, 4원소: 불, 1570년, 내셔널 갤러리(아래)

왼쪽 페이지의 위에 있는 그림 물에는 각종 생선과 어패류가 자세하게 그려져 있고, 아래 그림 불에는 도축된 육류와 갓 잡은 조류가 화면 가득 자리하고 있습니다. 인물들도 여럿 보이지만 확실히 우리의 시선을 끄는 것은 저 음식 재료들입니다.

이렇게 사물이 강조된 그림을 정물화Still-life라고 부릅니다. 미술사에서는 이런 정물화가 17세기 유럽에서 유행한 것으로 알려져 있습니다. 그런데 지금 보는 그림은 1569~1570년에 제작된 것으로, 정물화의 역사에서 보면 매우 이른 시기의 작품이라고 할 수 있습니다.

이 그림을 그린 요아힘 베케라르는 16세기 후반 플랑드르 지역의 안트베르펜을 중심으로 활동한 화가입니다. 그는 고모부인 피테르 아르트센Pieter Aertsen 밑에서 그림을 배운 것으로 알려져 있는데, 두 화가 모두 음식 재료나 여러 사물이 전면에 등장하는 정물화를 주로 그렸습니다.

미술에서 정물 혹은 사물은 일찍부터 그려졌지만, 독립된 장르로 존재감을 확실히 드러낸 건 바로 베케라르와 아르트센이 활동하던 16세기부터입니다. 그야말로 두 화가는 정물화의 형식을 완성한 '1세대 정물화가'라고 할 수 있습니다. 이 때문에 베케라르의 그림 앞에 서는 건 정물화의 시작점 앞에 서는 것과도 같습니다.

보통 새로운 미술은 단계를 거쳐가며 조심스럽게 시작할 것 같은데 방금 말씀드린 대로 베케라르가 그린 정물화에는 여러 사물이 큰 화면 속에 자신감 넘치게 자리하고 있습니다. 베케라르는 어떤 역사적 배경에서 이런 새로운 형식의 그림을 처음부터 당당하게 그리기 시작했

안트베르펜의 위치

을까요? 그리고 당시 이와 같은 정물화가 뜻하는 바는 무엇이었을까요?

그럼 이제부터 한국을 찾아온 베케라르의 물과 불을 중심으로 초기 정물화에 대한 궁금점들을 하나씩 풀어보도록 합시다.

물, 불, 공기, 땅

한국에 방문한 물과 불은 사실 네 작품으로 이루어진 4원소Four Elements 연작에 속한 작품입니다. 물과 불 외에 공기, 땅 두 작품이 더 있습니다. 모두 베케라르가 그린 것으로 크기와 제작 시기가 거의 같죠. 제목인 '4원소'는 고대 그리스의 4원소 학설에 기인한 것으로 추정됩니다. 고대 그리스 철학자들은 세계가 물, 불, 공기, 땅으로 구성되어 있다는 가설을 세웠는데, 베케라르는 이 4원소를 음식 재료로 표현한 것입니다.

네 작품 모두 그림 전면에 식재료를 한가득 담고 있지만, 주제별로 그 종류가 나뉘어 있습니다. 그림 맨 앞에 크게 그린 식재료를 주목해보면, 생선과 어패류(물), 갓 잡은 조류와 도축된 육류(불), 가금류와 알(공기),

베케라르 〈4원소〉				
제목	제작 시기	크기	식재료	부주제
물	1569년	158.1×214.9cm	어류와 패류 등 수산물	고기잡이의 기적 (누가 5장 1~11절)
불	1570년	158.2×215.4cm	조류와 육류 등 축산물	마르타와 마리아 (누가 10장 38~42절)
공기	1570년	158×216cm	가금류와 알	탕자의 이야기 (누가 15장 11~32절)
땅	1569년	158×215.4cm	채소와 과일 등 농산물	이집트로의 피신 (마태 2장 13~23절)

① 요아힘 베케라르, 4원소: 물, 1569년, 내셔널 갤러리
② 요아힘 베케라르, 4원소: 불, 1570년, 내셔널 갤러리
③ 요아힘 베케라르, 4원소: 공기, 1570년, 내셔널 갤러리
④ 요아힘 베케라르, 4원소: 땅, 1569년, 내셔널 갤러리

채소와 과일(땅)이 있습니다. 네 작품에 등장하는 식재료는 앞의 〈표〉와 같습니다.

한편 네 작품은 모두 구도와 소재 면에서 서로 유사합니다. 먼저 화면 전면에 풍성하게 놓인 음식 재료들이 금방이라도 우리를 향해 쏟아질 것 같이 큼지막하게 그려져 있습니다. 이런 음식 재료 뒤로는 이를 다듬거나 판매하는 사람들이 두세 명씩 자리하는데, 이 중엔 우리를 응시하는 인물도 있습니다. 사람들의 얼굴과 옷 색깔이 서로 비슷한 이유는 화가가 같은 모델을 썼기 때문으로 추정합니다. 상인들 뒤로는 장을 보러 나온 하인과 신분이 높아 보이는 여인 등 여러 계층의 손님들이 있고 배경에는 도시 풍경이 펼쳐져 있습니다.

흥미롭게도 그림의 맨 뒤에는 성경 속 이야기가 자그마하게 들어가 있습니다. 예를 들어 물에는 고기잡이의 기적, 불에는 마르타와 마리아의 집을 방문한 예수, 공기에는 탕자의 이야기, 땅에는 이집트로 피신하는 성가족 이야기가 그려져 있지요. 이렇게 배경에 성경의 교훈적 이야기가 숨어 있는 점은 초기 정물화의 특징이기도 합니다. 이에 대해서는 잠시 후 다시 살펴보도록 하겠습니다.

16세기판 어류도감

베케라르는 방금 본 작품들과 같이 음식을 주제로 한 정물화를 자주 그리면서, 식재료와 식기의 정밀한 묘사로 명성을 얻었습니다. 그중 4원소는 그의 식재료 정물화를 대표하는 중요한 작품입니다. 이제부터 이번 내셔널 갤러리 명화전을 통해 한국을 방문한 물과 불, 두 작품을 좀 더

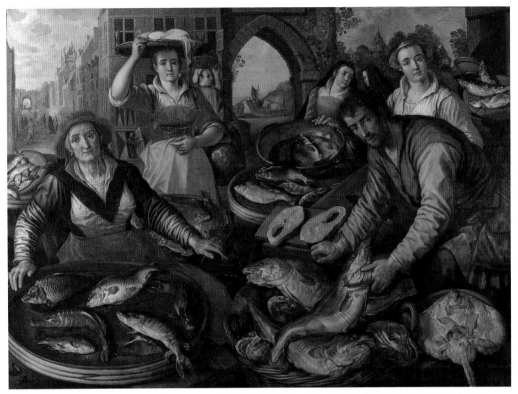

요아힘 베케라르, 4원소: 물, 1569년, 내셔널 갤러리 그림 속 생선들은 실제로 당시 안트베르펜 사람들이 즐겨 먹던 생선으로, 그들의 어획 문화를 생생하게 보여주는 역사적 자료가 되기도 한다.

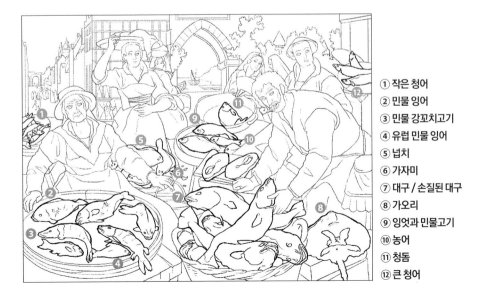

① 작은 청어

② 민물 잉어

③ 민물 강꼬치고기

④ 유럽 민물 잉어

⑤ 넙치

⑥ 가자미

⑦ 대구 / 손질된 대구

⑧ 가오리

⑨ 잉엇과 민물고기

⑩ 농어

⑪ 청돔

⑫ 큰 청어

오늘날 안트베르펜의 골목(왼쪽)
요아힘 베케라르, 4원소: 물(부분), 1569년, 내셔널 갤러리(오른쪽)

자세히 봅시다. 우선 앞 페이지의 물부터 살펴보지요. 전면에 다양한 종류의 민물고기와 바닷물고기가 잔뜩 보이는데, 대략 12종류의 생선이 그려져 있는 것으로 파악됩니다.

베케라르의 이 작품은 플랑드르의 정교한 유화 기법을 충실히 따르고 있습니다. 청어, 넙치, 가오리, 농어 등 다양한 종류의 생선이 하나하나 정밀하게 표현되어서 마치 해양생물 도감을 펼쳐보는 듯합니다. 조선 후기 정약전이 쓴 어류학서 『자산어보』의 16세기 버전이라고 불러도 좋을 것 같습니다.

이전 페이지에서 확인할 수 있듯 생선 소쿠리 사이로는 두 명의 상인이 보입니다. 둘은 생선을 우리에게 권하듯이 정면을 향해 있습니다. 왼쪽의 빨간 모자를 쓴 여인 앞 소쿠리에 민물 잉어와 강꼬치고기 등이 담긴 것으로 보아 이 여인은 주로 민물고기를 파는 상인인 것 같습니다. 오른쪽 남자는 주변에 대구와 가오리가 있어 주로 바닷물고기를 전문적으

로 다루는 상인으로 보입니다. 시장 바닥에는 홍합과 조개 껍데기도 널브러져 있습니다.

전면의 음식 재료 뒤로는 시장에 장 보러 나온 다양한 계층의 손님들이 보입니다. 치즈 등이 담긴 바구니를 머리에 이고 있는 여인은 옷차림으로 미루어보아 하녀인 것 같습니다. 중앙에서 살짝 오른쪽에 위치한 검은 옷을 입은 여인들은 신분이 높은 손님으로 생각됩니다.

요아힘 베케라르, 4원소: 물(부분), 1569년, 내셔널 갤러리

이 그림은 당시 안트베르펜의 수산물시장을 그린 것으로 추정됩니다. 그림 왼쪽 위에 그려진 건물과 거리는 오늘날에도 남아 있습니다. 현재 안트베르펜의 도시 경관을 담은 왼쪽 페이지 사진과 비교해보면 지금까지 크게 달라지지 않았음을 알 수 있습니다. 이 그림을 통해 16세기 안트베르펜의 도시 풍경까지 포착할 수 있는 겁니다.

물에서 눈여겨볼 지점은 또 있습니다. 이 작품은 독특하게도 위와 같이 성경 이야기를 숨은 그림처럼 배경에 작게 넣어놓았습니다. 그림 배경의 오른쪽을 보면 아치형 다리가 보이는데, 그 뒤로 어부들의 모습이 보입니다. 그물을 던져 물고기를 잡는 어부 중 한 사람이 물을 건너 육지에 있는 다른 이에게 가고 있습니다.

이는 누가복음의 '고기잡이의 기적'을 연상시킵니다. 예수 그리스도가 밤새 갈릴리 호수에서 고기를 잡지 못하던 시몬 베드로와 다른 제자들에게 다가가 그물을 반대편으로 던지라고 말하자, 이들이 물고기를 넘

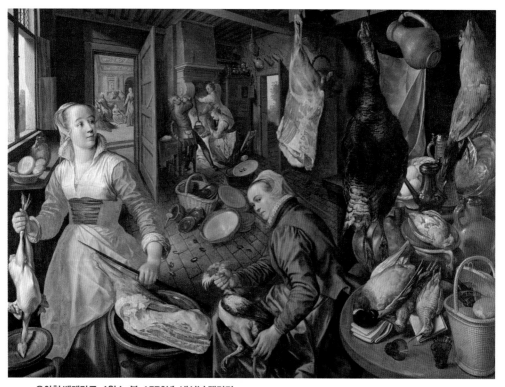

요아힘 베케라르, 4원소: 불, 1570년, 내셔널 갤러리

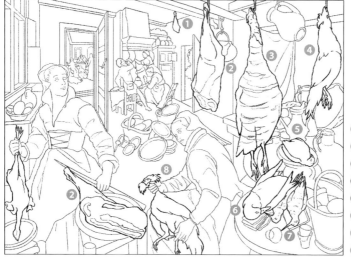

① 햄(돼지고기)

② 양고기

③ 칠면조

④ 닭

⑤ 자고새

⑥ 청둥오리

⑦ 멧도요

⑧ 뿔닭(기러기류의 새)

치게 잡았다는 이야기죠. 이처럼 베케라르의 4원소 연작에는 모두 정물화 속에 성경 이야기가 담겨 있습니다. 다음에 소개할 불에서는 어떤 이야기가 숨어 있을지 살펴봅시다.

숨은 이야기 찾기

왼쪽 페이지에 있는 불은 전체적인 내용이나 형식 면에서 방금 본 물과 상당히 유사합니다. 그림 앞쪽에는 다양한 종류의 육류가 즐비하게 놓여 있습니다. 천장에는 햄과 양고기와 칠면조가 걸려 있고, 청둥오리와 자고새 같은 고기들이 도자기 그릇이나 나무 선반 위에 놓여 있습니다. 그 사이로 빵과 치즈 같은 음식도 보입니다. 특히 부엌 한쪽에는 커다란 화덕이 있고, 주변에 하인들이 분주히 요리를 준비하고 있는 모습도 깨알같이 묘사해 인상적입니다.

불은 4원소 연작 중에서 유일하게 실내 풍경을 보여줍니다. 식재료가 가득 쌓인 것으로 보아 분명 부유한 집의 부엌 같습니다. 네 명의 하녀가 요리를 준비하고 있는데, 전면에 보이는 두 하녀는 새의 깃털을 뽑아 손질하는 중이고 부엌 안쪽 화덕 근처의 두 명은 불 앞에서 요리를 하고 있습니다.

반면 하인처럼 보이는 남성은 음식을 맛보고 있습니다. 화덕에서 뿜어나오는 열기가 대단한지 한 하녀는 손으로 열기를 막고 있는 모습입니다. 자세히 보면 부엌의 열기를 빼기 위해 창문과 문도 활짝 열려 있는데, 이처럼 그림의 주제인 불에 어울리도록 그림 곳곳에 뜨거운 열기를 암시하는 장면을 숨겨놓았습니다.

요아힘 베케라르, 4원소: 불(부분), 1570년, 내셔널 갤러리(왼쪽) 요아힘 베케라르, 4원소: 공기(부분), 1570년, 내셔널 갤러리(가운데) 요아힘 베케라르, 4원소: 땅(부분), 1569년, 내셔널 갤러리(오른쪽)

주목할 점은 이번에도 그림의 배경입니다. 위의 왼쪽 그림은 불의 배경 부분입니다. 부엌의 열린 문 뒤를 살펴보면 건너편에 고풍스러운 장식의 거실이 보이는데, 이곳에도 성경 이야기가 그려져 있습니다. 누가복음에 나오는 마르타와 마리아의 이야기이지요.

예수가 마르타라는 여인의 집에 머물렀을 때 마르타가 음식을 준비하는 동안 그녀의 동생 마리아는 예수의 발치에 앉아 가만히 그의 말을 경청했다고 합니다. 그런데 예수는 음식을 준비하는 마르타보다 마리아를 칭찬합니다. 음식보다는 말씀이 더 중요하다고 여겼기 때문으로 해석됩니다. 그림 속 연푸른색 옷을 입고 의자에 앉아 있는 인물이 예수입니다. 예수의 머리에 후광이 비치고 있어 쉽게 눈에 띄지요. 그의 왼쪽에 앉은 이가 마리아이고 옆에 서 있는 여인이 마르타로 보입니다.

4원소 연작 중 다른 그림의 배경에는 어떤 성경 이야기가 숨어 있을지 잠깐 봅시다. 위의 가운데와 오른쪽 그림은 각각 공기와 땅이라는 작품의 배경입니다. 공기에서는 새와 알이 가득 놓인 가판대 뒤로 시장의

창녀들과 어울리며 전 재산을 탕진하는 탕자의 이야기가, 땅에서는 채소와 과일을 팔고 있는 상인들 뒤로 아기 예수와 이집트로 피신 가는 요셉과 마리아의 이야기가 각각 담겨 있습니다.

아르트센과 베케라르, 정물화의 선구자

베케라르는 어떻게 이런 그림을 그릴 수 있었을까요? 이번 장을 시작하면서 언급했던, 당대 정물화의 또 다른 선구자 피테르 아르트센의 영향력을 무시할 수 없을 것 같습니다.

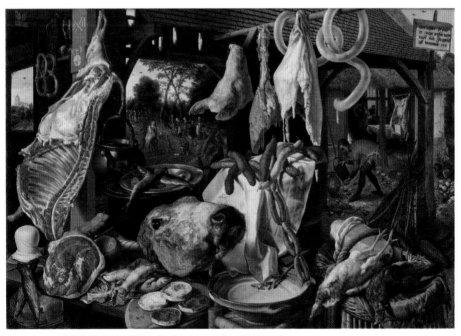

피테르 아르트센, 푸줏간, 1551년, 노스캐롤라이나 미술관

아르트센은 16세기 중엽 안트베르펜에서 활동한 화가로, '식재료를 소재로 한 정물회화'를 창안한 인물로 알려져 있습니다. 베케라르는 일찍이 고모부인 아르트센의 공방에서 그림을 배운 것으로 보입니다. 아르트센의 정물화 중 가장 잘 알려진 푸줏간은 최초로 식재료를 중심으로 한 기념비적인 정물화로 평가받고 있습니다. 이

피테르 아르트센, 푸줏간(부분), 1551년, 노스캐롤라이나 미술관

전 페이지의 그림을 보면 앞쪽에 갓 잡은 가금류와 각종 육류가 화면 전체를 압도하고 있습니다.

그리고 이 그림 속 배경에도 베케라르의 4원소 연작과 마찬가지로 성경 이야기가 담겨 있습니다. 바로 위의 그림을 보면 마리아와 예수가 이집트로 피신하던 도중 굶주린 노숙자와 그의 아들에게 빵을 나눠주는 모습을 확인할 수 있습니다. 가난한 사람들과 나누면서 몸이 아닌 영혼을 살찌우라는 교훈을 주기 위해 배경에 이 이야기를 그려 넣은 것으로 보입니다.

이렇게 가난한 사람들과의 나눔을 실천하는 성경 이야기는 그림 전면에 놓인 엄청난 양의 음식 재료와 강하게 대조를 이룹니다. 따라서 이 그림은 식탐과 과욕으로 몸을 살찌울 것이 아니라, 겸허한 태도로 가난한 사람들에게 양식을 베풀라는 의미도 전한다고 볼 수 있습니다.

베케라르의 불에서 마르타와 마리아 이야기가 등장했는데, 그 이전에

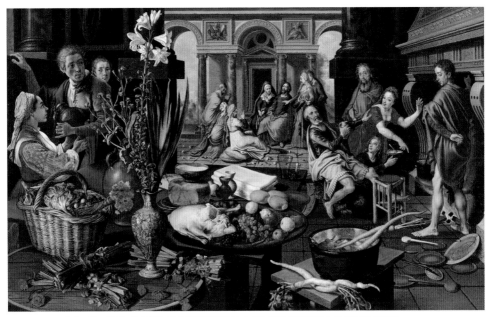

피테르 아르트센, 마르타와 마리아 집의 그리스도, 1553년, 보에이만스 판 뷔닝언 박물관

그려진 아르트센의 그림에
도 같은 이야기가 나옵니
다. 베케라르가 아르트센
에게 영향받았음을 확인할
수 있죠. 위에 보이는 아르
트센의 작품 전면에는 돼
지고기와 과일과 채소 등
식재료가 한가득 놓여 있
습니다.

그리고 여러 인물이 그
림 오른쪽 아궁이 근처에

피테르 아르트센, 마르타와 마리아 집의 그리스도(부분),
1553년, 보에이만스 판 뷔닝언 박물관

서 음식을 준비하는 반면, 맨 뒤 중앙에는 붉은색 망토를 두른 예수와 마르타, 그리고 마리아의 모습이 보입니다. 전체적인 구성과 식재료, 공간 배치가 베케라르의 그림과 유사합니다.

물질적 과시와 종교적 교훈

아르트센과 베케라르의 정물화는 거대한 화면 속에 다양한 사물이 생동감 있게 배치되어 있습니다. 이런 그림은 화가의 그림 실력을 과시하기 위한 목적도 있습니다. 일종의 필력 과시용 그림이랄까요? 화가는 이런 그림을 통해 자신이 다양한 인물과 식재료와 정물 등의 속성을 자신감 있게 표현할 수 있음을 보여주지요.

그뿐만 아닙니다. 초기 정물화는 여러 사물뿐 아니라 성경 이야기까지 담고 있기에 사회적 의미도 짚어볼 수 있습니다. 물과 불 같은 베케라르의 정물화는 당시 새롭게 등장한 시민 계층의 모습을 잘 담고 있습니다. 그림 속 등장인물은 왕이나 귀족, 고위 성직자가 아니라 일반 대중, 혹은 부유한 시민들입니다. 제3신분이 그림 속 주인공으로 크게 부각된 겁니다.

이처럼 당시 정물화는 안트베르펜에서 상업적으로 성공한 인물들의 일상과 함께 이들이 새롭게 성취한 물질적인 풍요를 부각하여 담아냈습니다. 실제로 그림 속에는 갖가지 음식뿐 아니라 고급 식기나 진기한 유리그릇, 카펫 등 사치품들이 즐비하게 등장합니다.

이는 모두 당시 안트베르펜 시장에서 거래되던 상품들로, 이 도시 시민들이 누린 막강한 부와 풍요를 반영하는 것으로 해석됩니다. 결국 베

안트베르펜 전경 이 도시에서 아르트센과 베케라르에 의해 정물화가 본격적으로 그려진다.

케라르의 물과 불은 성공한 시민들이 누리는 풍요로운 삶을 예찬하는 겁니다. 아마도 이 같은 초기 정물화를 구매한 상인 계층도 바로 이 점을 과시하고 싶어 했겠죠?

게다가 음식이나 사치품들과 함께 배경에 등장하는 성경 이야기에 주목해보면 베케라르는 4원소 연작 정물화를 통해 풍요 속에서도 잊지 말아야 할 종교적 교훈을 일깨우고 있습니다. 성경 속 고기잡이의 기적, 마르타와 마리아의 이야기, 돌아온 탕자, 이집트로의 피신 같은 서사는 풍요와 번영 속에서도 겸손과 절제, 나눔과 묵상을 실천하라고 말하는 거지요.

고기가 가득한 베케라르의 정물화에는 바니타스적 의미도 담아냈다고 할 수 있습니다. 다시 말해 生과 死, 육신의 죽음을 동물과 식물, 식재료에 비유한 겁니다. 당시엔 탐식과 탐욕을 경계해야 할 악덕으로 보면서 '오로지 먹기 위해서 산다면, 재산은 내 뱃속에 남고 주머니는 빈

프란스 호젠버그, 칼뱅주의자의 성상 파괴, 1566년 칼뱅주의자 중 급진주의 성향이 강한 세력은 성상을 십계명에서 금지하는 우상숭배로 간주하고 파괴했다.

털터리가 됨'을 강조하는 시가 유행하기도 했으니까요.

　새롭게 등장한 안트베르펜의 상인 계층은 이런 그림을 보면서 자신들이 이룩한 엄청난 상업적 성공을 물질적으로 확인하는 동시에 이 같은 풍요의 한계를 종교적으로 묵상하려 했을 겁니다.

혼란 속의 창조, 정물화

정물화가 탄생한, 16세기 중엽 안트베르펜의 상황에 대해 좀 더 자세히 살펴보겠습니다. 아르트센과 베케라르가 이 같은 정물화를 그릴 당시 안트베르펜은 상업적 번영과 동시에 엄청난 종교적, 정치적 혼돈을 겪고 있었습니다. 칼뱅의 신교와 가톨릭교회의 갈등이 고조되었고, 특히

1566년 안트베르펜에서는 종교개혁의 영향으로 본격적인 성상 파괴 운동이 일어납니다.

예컨대 왼쪽의 그림처럼 1566년 8월 20일, 칼뱅의 교리를 추종하던 신교도들은 안트베르펜의 대성당 안에 있는 조각상과 미술품을 끌어내리고 파괴합니다. 이 사건 때문에 당시 플랑드르 지역을 지배하고 있던 스페인의 반격도 더욱 격화됩니다. 가톨릭 세계의 수호자를 자처한 스페인이 군대를 파견하여 본격적으로 개신교 탄압에 나서자, 안트베르펜은 점점 더 살육과 혼돈의 장으로 변합니다.

성상 파괴 운동으로 인해 안트베르펜에서 종교미술은 크게 위축됩니다. 그 바람에 교회를 중심으로 활동하던 화가나 조각가들은 하루아침에 일거리를 잃게 되었죠. 이렇게 성상 파괴 운동과 함께 종교미술의 수요가 크게 떨어지자 급기야 당시 미술가들은 다른 직업으로 이직하거나, 일거리를 찾기 위해 다른 나라로 이주하게 됩니다.

이런 혼돈의 시간 속에서 아이러니하게도 안트베르펜은 북부 유럽의 무역 중심지라 불릴 정도로 상업적 번영을 누리고 있었습니다. 한발 앞서 번영을 누린 항구도시 브뤼헤가 퇴적물 때문에 운하가 막혀 항구의

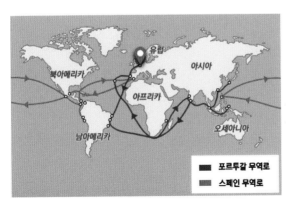

16세기 포르투갈과 스페인의 주요 무역로 안트베르펜은 아시아와 아메리카 신대륙에서 들여온 상품들이 북부 유럽으로 운송되는 주요 무역 중심지였다. 중앙에 빨간색으로 표시된 곳이 안트베르펜이다.

역할을 못하게 되자, 바로 옆에 있던 안트베르펜이 플랑드르의 새로운 무역 창구가 됩니다. 마침 희망봉을 통한 무역로도 개발되고 있었고, 또 신대륙까지 발견하면서 무역 규모가 크게 확대됩니다.

여기에 아시아로 향하는 새로운 무역로가 개척되면서 포르투갈 상인들이 가져온 아시아의 향신료와 스페인 상인들이 가져온 아메리카 신대륙의 상품들은 안트베르펜을 거쳐 북부 유럽에 퍼지게 됩니다. 16세기 전반 안트베르펜을 중심으로 국제적 금융 자본이 형성됨에 따라 이 지역은 북부 유럽에서 파리 다음으로 부유한 도시로 거듭납니다.

바로 이런 번영과 종교적, 정치적 혼돈이 교차하는 격동의 시기에 화가들은 종교화의 종말을 맞닥뜨렸고, 그 과정에서 생존을 위해 새로운 장르를 개척해야 했습니다. 이때 새롭게 등장한 것이 바로 정물화입니다. 이전까지 정물은 종교화 속의 보조 소품으로 그려졌습니다. 아르트센과 베케라르, 이 두 화가는 정물을 화면의 중심에 내세우는 대반전을 시도한 것입니다.

이렇게 등장한 16세기 정물화는 소비 시대의 시작을 알리는 새로운 형식의 그림이었습니다. 그리고 여기서 한발 더 나아가 초기 정물화는 그림 배경 속에 교훈적인 이야기까지 담아 당시 시민 계층에게 새로운 윤리의식과 도덕관을 일깨우려 했습니다.

소비사회와 미술

오늘날 시장이나 대형 마트에 가면 넘쳐나는 상품들을 만나게 됩니다. 만약 베케라르 같은 초기 정물화가 본다면 그리고 싶은 사물들이 너무

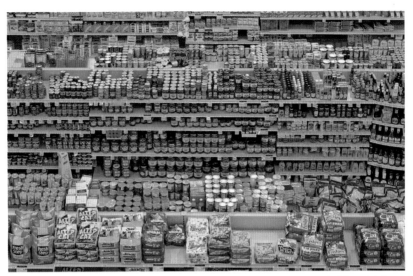

오늘날 슈퍼마켓 풍경 베케라르가 16세기 소비사회의 한 단면을 그렸듯 오늘날의 광대한 소비사회를 문명사적으로 반영할 새로운 미술 양식도 등장할 수 있다.

나 많다고 흡족해할 것 같습니다.

　16세기 정물화 속 넘쳐나는 상품들은 21세기의 마트 풍경을 예견하듯 시장경제를 기초로 한 소비사회의 시작을 잘 보여줍니다. 이 장에서 우리는 풍요로움을 예찬하는 초기 정물화가 경제적 번영뿐 아니라 정치적, 종교적 갈등이 교차하는 격동의 역사를 배경으로 등장했다는 것을 살펴보았습니다.

　위의 대형 슈퍼마켓 진열대 사진처럼 오늘날에는 넘쳐나는 상품으로 소비사회가 더욱더 진화하고 있습니다. 정치적, 종교적 혼란 속에서 정물화가 등장한 16세기 안트베르펜에 비해 21세기의 오늘날이 더 지혜로워졌다고 자신 있게 말하기 어렵습니다. 이 시점에 베케라르의 정물화 대작 두 점이 한국을 방문했습니다. 정물화가 지닌 문명사적 의미를 되짚어볼 좋은 기회입니다.

지금까지 16세기 근대 유럽에 소비사회가 꽃피면서 정물화라는 새로운 미술 장르가 발생한 과정을 보았습니다. 마찬가지로 오늘날 소비사회가 진화함에 따라 이를 성찰할 새로운 미술 양식이 등장할 때가 무르익지 않았나 싶습니다. 지금으로부터 450여 년 전에 그린 베케라르의 정물화 앞에 서서 인류와 상품 간의 관계를 새롭게 담아낼 미래의 미술 양식은 무엇일까 진지하게 질문해봤으면 합니다.

16세기 플랑드르 지역의 안트베르펜은 풍요와 혼돈이 공존하는 곳이었다. 북부 유럽의 무역 중심지로서 상업적 번영을 이루었지만, 신교와 가톨릭교회 간의 갈등으로 종교미술은 크게 위축된 형국이었다. 이때 정물화가 새로운 장르로 부상한다. 특히 요아힘 베케라르는 식재료를 정교하게 그려 넣은 정물화 연작으로 명성을 얻는다. 그의 그림은 당시 부유한 시대상과 더불어 종교적 교훈을 읽을 수 있어 정물화의 존재감을 한층 더 부각했다.

베케라르의 4원소 연작

물, 불, 공기, 땅을 주제로 한 식재료들이 정교하게 묘사된 베케라르의 정물화 연작 가운데 두 작품. 물에는 수산물, 불에는 축산물이 표현됨.

요아힘 베케라르, 4원소: 물, 1569년, 내셔널 갤러리(왼쪽)
요아힘 베케라르, 4원소: 불, 1570년, 내셔널 갤러리(오른쪽)

베케라르와 아르트센

베케라르는 1세대 정물화가 격인 피테르 아르트센의 영향을 받음. 아르트센은 식재료를 소재로 정물화를 창안한 화가.

두 화가의 정물화에는 성경 이야기가 삽입되어 있다는 공통점이 있음. ⋯ 베케라르의 4원소: 불에 등장하는 마르타와 마리아 이야기를 아르트센의 그림에서도 볼 수 있음.

피테르 아르트센, 푸줏간, 1551년, 노스캐롤라이나 미술관(왼쪽)
피테르 아르트센, 마르타와 마리아 집의 그리스도, 1553년, 보에이만스 판 뷔닝언 박물관(오른쪽)

소비사회의 출현과 정물화의 역할

16세기 안트베르펜은 북부 유럽의 무역 중심지였음. 상업적 번영을 누리던 시대였지만, 동시에 종교미술이 크게 위축된 혼돈의 시대. ⋯ 물질적 풍요의 과시와 종교적 교훈을 함께 담은 정물화가 등장함.

베케라르와 아르트센의 작품으로 인해 정물화는 독립적인 주요 장르로 입지를 다짐.

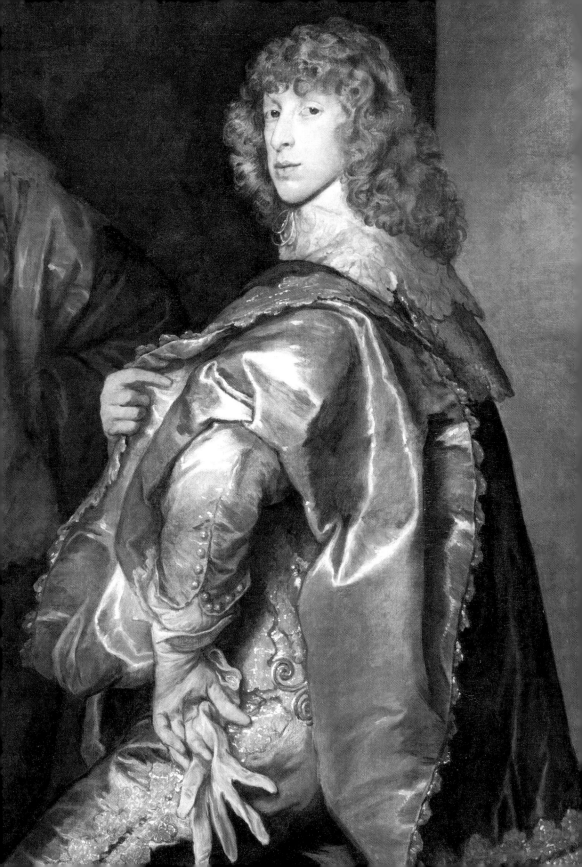

04
안토니 반 다이크,
권력은 어떻게 연출되는가?

#안토니 반 다이크 #찰스 1세 #찰스 2세 #초상화
#이미지 메이킹 #존 스튜어트와 버나드 스튜어트 형제

영국의 새로운 국왕인 찰스 3세의 대관식이 2023년 5월 6일 성대히 거행되었습니다. 2022년 엘리자베스 2세 여왕의 서거 후 왕위를 이어받은 찰스 3세는 1958년 왕세자가 된 후 정말 길고 긴 시간을 기다려 왕좌에 올랐습니다.

영국에서 국왕의 지위는 '군림하되 통치하지 않는다'라는 말처럼 국가원수이지만 현실 정치에는 관여하지 않고 명예롭고 의례적인 역할만 수행합니다. 그럼에도 영국 국민의 일상에 끼치는 영향은 상당히 큽니다. 예를 들어 국가행사나 기념식의 앞자리엔 이제부터 언제나 찰스 3세가

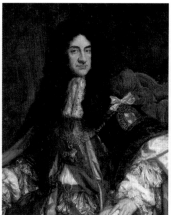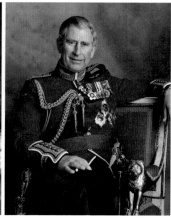

찰스 1세(1600~1649년), 찰스 2세(1630~1685년), 찰스 3세(1948년~) 새로 왕관을 이어받은 찰스 3세의 '찰스'라는 왕호는 찰스 2세의 죽음 이후 337년 만에 붙여진 이름이다.

있을 테고, 영국의 지폐나 동전도 찰스 3세의 얼굴로 곧 교체될 것입니다. 게다가 찰스 3세는 영국뿐 아니라 14개 영연방국가의 국왕이기도 합니다. 과거 영국 식민지였던 국가 중 54개 국가는 지금도 영연방국가로 묶여 있고, 그중 14개 국가는 영국 국왕을 국가원수로 삼고 있습니다. 그러니까 찰스 3세는 오스트레일리아, 캐나다, 뉴질랜드 같은 나라의 국가원수이기도 한 거죠.

실권은 없을지 모르지만 엄청난 권위를 지닌 새로운 국왕의 탄생은 축복할 만한 일입니다. 그러나 찰스 3세의 즉위를 우려하는 목소리도 만만치 않습니다. 사생활 문제부터 다소 성급해 보이는 태도가 거듭 언론에 포착되면서 영국 국민을 중심으로 부정적인 여론이 형성된 거죠.

게다가 사실 '찰스'라는 이름은 영국에서 국왕 이름치고는 그리 반가운 이름이 아닙니다. 찰스라는 이름의 첫 번째 국왕, 찰스 1세는 영국 역사상 처음이자 마지막으로 신하들에게 붙잡혀 반역죄로 처형당한 비운의 국왕입니다. 그의 아들인 찰스 2세는 이 때문에 오랜 기간 타국으로

쫓겨났다가 천신만고 끝에 왕위에 오르지만, 폐위와 암살의 위협에 시달리면서 무기력한 모습을 보이죠. 그리고 이제 찰스 3세가 다시 영국 역사에 등장했습니다. 찰스 2세 이후 정말 오랜만에 영국 역사에서 찰스라는 이름의 국왕이 다시 등장한 것입니다.

새로운 찰스 왕이 영국에서 등극한 것을 기념하기 위해 이번 장에서는 역대 찰스 왕들의 미술세계를 이들의 초상화와 엮어서 읽어보려 합니다. 왕의 초상화는 그의 통치철학과 무관하지 않기 때문에 초상화를 통해 찰스 1세, 찰스 2세의 지도력을 살펴보는 겁니다. 그럼 왕의 초상화로 읽는 영국 찰스 왕들의 역사 이야기를 지금부터 시작하겠습니다.

로마 황제를 꿈꾸다

과거 잉글랜드, 특히 19세기 영국은 '해가 지지 않는 나라'라는 수식어가 가장 잘 어울리는 국가였습니다. 이때 영국은 전 세계 영토의 6분의 1, 인구의 5분의 1까지 지배한 것으로 알려졌는데, 이 시기 영국을 지배하던 국왕은 빅토리아 여왕이었습니다. 하지만 빅토리아 여왕 이전에 이미 영국 역사의 중요한 기틀을 잡은 여왕이 있었습니다. 바로 엘리자베스 1세였죠.

헨리 8세의 딸이었던 엘리자베스 1세는 어렵게 국왕의 자리에 올라 1558년부터 1603년까지 45년간 통치하면서 영국을 번영의 길로 이끌었습니다. 그러나 엘리자베스 1세는 평생 독신으로 살면서 후계자를 남기지 않고 생을 마감하게 됩니다. 영국은 엘리자베스 1세의 친척 중에서 새로운 왕을 찾아야 했습니다.

결국 여왕의 먼 친척이었던 스코틀랜드의 국왕 제임스 6세가 영국의 왕위를 물려받게 됩니다. 그는 제임스 1세라는 이름으로 영국 국왕에 즉위합니다. 제임스 1세는 스튜어트 가문 출신으로, 이때부터 영국 왕실은 튜더 왕조에서 스튜어트 왕조로 불리게 됩니다. 이후 제임스 1세의 아들이 뒤를 잇게 되는데 그가 바로 찰스 1세입니다.

찰스 1세의 아버지인 제임스 1세는 원래 스코틀랜드 국왕이었는데 잉글랜드와 아일랜드 왕위까지 물려받아 최초로 영국 통합군주가 됩니다. 뒤를 이은 찰스 1세 역시 통합군주로 강력한 권력을 손에 쥔 듯 보였지만 실상은 그렇지 못했습니다. 당시 영국과 스코틀랜드는 명목상 통일 왕국이 되었지만 내부적으로는 여전히 사이가 좋지 않았고, 게다가 전왕인 제임스 1세의 실정이 겹쳐 영국 의회는 스코틀랜드 출신인 찰스 1세를 환영하지 않았죠.

찰스 1세는 강력한 왕권을 확립하기 위해 이른바 이미지 메이킹을 묘안으로 내세웁니다. 약하고 힘없는 왕이라는 이미지를 버리고 자신이 절대권력을 가진 통합군주임을 미술로 전하려 한 겁니다.

그런데 여기에 한 가지 문제가 있었습니다. 찰스 1세의 실제 모습이 강력한 군주의 이미지와는 많이 달랐다는 거지요. 그는 어릴 때부터 병약했던 탓에 160센티미터도 안 될 만큼 키가 작았고 하체도 빈약했죠. 게다가 성격마저 내성적이어서 만약 찰스 1세를 있는 그대로의 모습으로 그린다면 위엄은커녕 병약한 왕이라는 나쁜 이미지만 부각될 뿐이었습니다. 완벽한 이미지 변신을 위해 필요한 건 무엇보다 능력 있는 화가였

찰스 1세가 다스린 영국, 스코틀랜드, 아일랜드

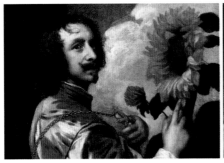

안토니 반 다이크, 해바라기가 있는 자화상, 1632년, 개인소장(왼쪽) 영국 왕실의 궁정화가가 된 직후 그린 자화상으로 추정된다. 안토니 반 다이크는 제임스 1세 때에도 잠시 영국 왕실에서 일한 적이 있어 그에게 영국은 낯선 나라가 아니었다.

작자미상, 안토니 반 다이크와 루벤스, 17세기, 루브르 박물관(오른쪽) 루벤스는 북유럽 바로크 양식을 확립한 대가로 전 유럽에서 명성을 얻었다. 안토니 반 다이크는 루벤스의 많은 제자 중 단연 뛰어났으며 그의 조수로 일하다 나중에 독립했다.

습니다. 찰스 1세는 자신을 위대하게 그려줄 화가가 필요했던 겁니다.

그가 점 찍은 화가는 영국이 아닌 바다 건너 유럽 대륙에 있었습니다. 당시 유럽의 최고 화가는 플랑드르에서 활동하던 루벤스Rubens였습니다. 때마침 루벤스는 스페인 국왕 펠리페 4세에게 외교적 임무를 받아 1629년 6월부터 1630년 3월까지 영국에 머물면서 찰스 1세를 위해 여러 점의 그림을 그립니다. 아마도 찰스 1세는 루벤스를 궁정화가로 임명하여 옆에 두고 싶었겠지만, 이때 루벤스는 50대 중반으로 당시 기준으로는 나이가 좀 많았습니다. 게다가 루벤스는 이미 영국뿐 아니라 프랑스와 스페인 왕실에서도 명성을 누리고 있어서 그를 영국의 궁정화가로 묶어놓기가 쉽지 않았을 겁니다.

이 때문에 찰스 1세는 루벤스를 포기하고 대신 루벤스의 주변에서 대안을 찾게 됩니다. 그 과정에서 당시 루벤스의 공방 출신으로 촉망받던 33살의 안토니 반 다이크$^{Anthony\ van\ Dyck}$가 낙점되죠.

안토니 반 다이크를 붙박이 궁정화가로 초빙하기 위해 찰스 1세가 기울인 노력은 가히 대단했습니다. 찰스 1세는 연간 200파운드라는 상당한 규모의 연봉은 물론, 템스강변에 정원이 딸린 저택을 마련해줍니다. 심지어 안토니 반 다이크가 자신의 집에서 왕궁까지 오가기 쉽도록 집 바로 앞에 부두까지 만들어주고, 필요하면 왕궁에 머물 수 있도록 개인 숙소도 궁안에 마련해주죠. 이렇게 해서 1632년 안토니 반 다이크는 영국에 도착하는데, 이미 약속한 것인지는 모르겠으나 영국에 온 지 두 달 만에 그는 기사 작위까지 받습니다. 이 정도로 파격적인 조건으로 궁정화가가 된 안토니 반 다이크는 과연 찰스 1세의 기대에 부응했을까요?

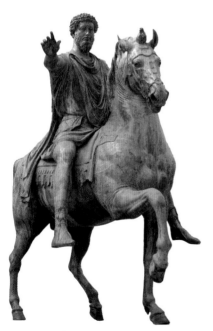

마르쿠스 아우렐리우스의 청동 기마상, 175년, 카피톨리노 박물관

이미지 메이킹의 귀재

오른쪽 페이지의 그림은 찰스 1세 기마 초상입니다. 궁정화가로 임명된 이듬해인 1633년에 완성된 이 그림은 높이 약 3.7미터, 폭이 2.7미터로 거대한 규모를 자랑합니다. 로마 황제의 청동 기마상처럼 위엄 있고 강인한 군주의 모습이 구현됐습니다.

전통적으로 유럽에서 말을 탄 군주의 초상화는 로마 황제를 연상시켰습니다. 왼쪽의 마르쿠스 아우렐리우스의 청동 기마상 같은 작품이 대표적인 예입니다.

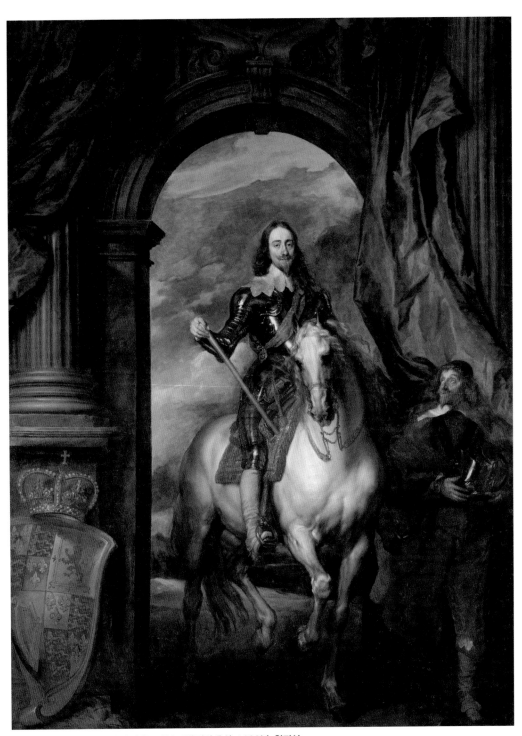

안토니 반 다이크, 찰스 1세 기마 초상, 1633년, 윈저성

안토니 반 다이크는 이 같은 로마 황제의 기마상을 모델 삼아 찰스 1세를 위엄 있는 모습으로 그려낸 겁니다. 로마 최전성기를 이끌었던 황제들처럼 찰스 1세를 강력한 지배자로 각인시키려 했다고 볼 수 있습니다.

그뿐만 아니라 그림 곳곳에 찰스 1세의 권위를 높이는 여러 장치들이 들어가 있습니다. 특히 찰스 1세의 머리 위로 보이는 개선문을 의미하는 큰 아치는 그의 군사적 업적을 찬양하는 듯합니다. 물론 배경의 하늘

안토니 반 다이크, 찰스 1세 기마 초상(부분), 1633년, 윈저성

을 보면 먹구름이 살짝 끼어 있어 찰스 1세가 어려움에 처해 있다는 것을 암시합니다만, 파란 하늘이 위쪽으로 더 넓게 펼쳐져 있어 이러한 난관도 곧 극복될 것이라는 낙관적 메시지를 전합니다.

그림 왼쪽 기둥 아래에 있는 커다란 왕실 문장과 왕관도 군주의 권위를 상징합니다. 여기에는 스튜어트 왕가의 문장이 보입니다. 문장 속 세 마리의 황금색 사자와 백합은 영국, 붉은색 사자는 스코틀랜드, 하프는 아일랜드를 상징합니다. 문장 위에 왕관이 놓여 있어 찰스 1세가 이 땅을 모두 지배하는 군주임을 나타냅니다.

한편 안토니 반 다이크는 찰스 1세를 말을 탄 모습으로 표현하면 키가 훨씬 더 커 보이는 효과가 날 수 있다는 점도 고려했을 겁니다. 실제

로 그림을 보면 찰스 1세의 눈높이는 말 때문에 그림 위쪽으로 높아졌다는 것을 알 수 있습니다. 왕의 오른쪽 아래에는 붉은 옷을 입은 시종이 왕의 투구를 들고 서 있는데, 왼쪽 페이지의 그림처럼 그는 고개를 돌려 왕을 우러러보고 있습니다. 이 시종의 시선에는 군주를 향한 존경과 복종의 의미가 담긴 듯하며, 그림을 보는 이에게도 같은 태도를 유도하는 효과까지 주고 있습니다.

사냥하는 군주

안토니 반 다이크는 궁정화가로서 찰스 1세의 초상화를 계속해서 그리는데, 다음 페이지의 작품도 그의 탁월한 연출 능력을 보여주는 대표작입니다. 여기서 찰스 1세는 사냥 중 말에서 내려 잠시 쉬고 있습니다. 앞서 본 엄숙한 그림과는 확연히 다른 편안한 느낌을 줍니다. 이번에는 찰스 1세가 좀 더 친근하게 다가갈 수 있도록 안정감을 주는 새로운 형식의 군주 초상화를 개발하려 했다고 볼 수 있습니다.

그림에서 찰스 1세는 궁전을 떠나 자연을 배경으로 한층 여유로운 포즈를 취하고 있습니다. 그가 서 있는 위치도 흥미롭습니다. 일반적으로 왕은 그림 속에서 항상 중심에 자리하는데, 이 그림에서 찰스 1세는 화면의 중심에서 한 걸음 벗어나 그림 왼쪽에 서 있습니다. 이렇게 화면 중심에서 벗어나면 왕의 권위가 떨어져 보일 수 있지만, 대신 좀 더 편안한 분위기를 줄 수 있습니다. 안토니 반 다이크는 이 초상화에서 국왕에 대한 친밀도를 높이려는 듯 왕관이나 화려한 의복 대신 간편한 차림을 한 왕의 모습을 연출했습니다.

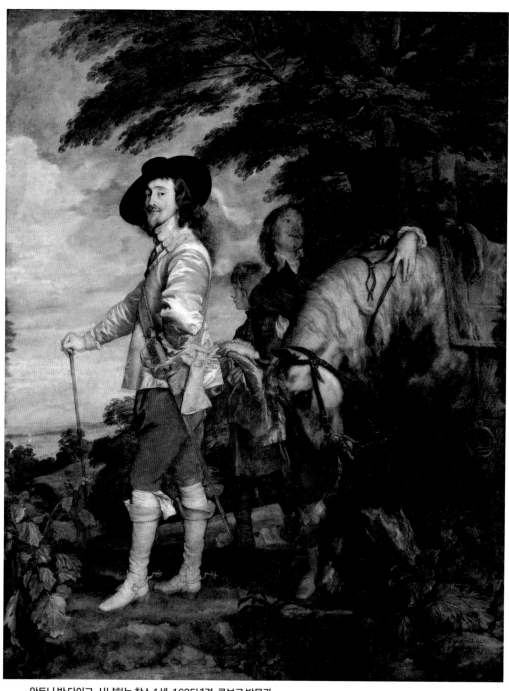

안토니 반 다이크, 사냥하는 찰스 1세, 1635년경, 루브르 박물관

아마도 안토니 반 다이크는 조명이나 인물의 자세와 위치만으로도 군주의 위엄을 충분히 살릴 수 있다고 자신한 것 같습니다. 먼저 찰스 1세는 화면 중심에서 한 걸음 왼쪽으로 치우쳐 서 있지만, 이 때문에 그는 나무 그늘을 살짝 벗어나 밝은 조명 아래 놓이게 됩니다.

빛은 찰스 1세의 전신을 골고루 풍부하게 비추면서 그의 존재감을 확실히 부각합니다. 여기에 비껴 쓴 챙이 넓은 모자가 왕의 얼굴을 마치 후광처럼 감싸고 있습니다. 찰스 1세의 시선은 살짝 위에서 아래를 내려다보고 있어, 그림을 보는 사람은 자연스럽게 왕을 우러러보게 됩니다. 시종들은 그늘 쪽으로 물러나 있기 때문에 우리 눈에는 왕의 존재만이 두드러져 보입니다.

그림 속 찰스 1세의 자세도 인상적입니다. 찰스 1세는 몸은 옆을 향한 채 고개와 다리만 비스듬히 관람자 쪽을 향하고 있습니다. 특히 왼손을 허리에 올리고 있는데, 팔꿈치가 화면을 향하고 있어 강렬한 입체감을 선사하죠. 오른팔을 앞으로 내밀어 짚고 있는 지휘봉 역시 그의 통치력을 강조합니다.

찰스 1세의 바로 뒤에 있는 말도 국왕의 권위를 높이도록 잘 연출되어 있습니다. 본래 그림에 등장하는 말은 쉽게 길들이기 힘든 야성, 열정 등을 상징합니다. 앞의 기마 초상화에서 찰스 1세는 말을 능숙하게 다루는 모습으로 그려져 있어 통치자로서 그의 통솔 능력을 찬양한다고 해석할 수 있습니다. 한편 사냥하는 찰스 1세의 초상화에서는 말이 왕 앞에서 온순히 머리를 조아리고 있습니다. 다루기 힘든 야성의 동물인 말까지도 왕의 권위를 존중한다는 것을 보여줌으로써 왕의 권위를 또다시 예찬하고 있습니다.

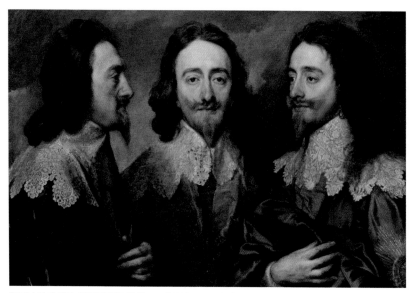

안토니 반 다이크, 세 가지 구도의 찰스 1세 초상, 1635년, 윈저성

특별한 초상화의 비밀

이처럼 안토니 반 다이크는 찰스 1세의 이미지 변신을 위해 심혈을 기울입니다. 그는 영국 궁정화가로 일한 지 3년이 되던 해 독특한 초상화 한 점을 그립니다. 위 그림을 보면 캔버스 한 면에 세 명의 찰스 1세가 그려져 있습니다. 찰스 1세의 얼굴을 정면, 측면, 그리고 비스듬한 각도의 모습으로 담아서 세 점의 그림을 하나로 이어 붙인 느낌입니다. 같은 인물이지만 각도는 물론, 복장도 조금씩 다르죠. 하지만 공통적으로 푸른색 리본의 훈장을 메고 있습니다. 이는 영국 최고 권위의 훈장인 가터 훈장 Order of the Garter 으로 왕의 위엄을 보여줍니다.

왜 이렇게 특별한 초상화를 그렸을까요? 사실 이 그림은 찰스 1세의 조각상을 의뢰하기 위해 제작한 그림입니다. 찰스 1세는 안토니 반 다

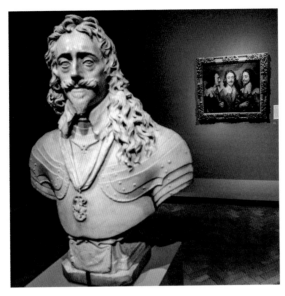

세 가지 구도의 찰스 1세 초상과 흉상 복제본 전시 전경 2018년 영국 왕립 미술원이 주최한 '찰스 1세: 왕과 수집가' 전시회에서는 세 가지 구도의 찰스 1세 초상과 흉상 복제본이 함께 전시되었다.

이크가 자신의 초상화를 기대 이상으로 잘 그려내자, 이번엔 멋진 흉상을 만들고 싶어서 최고의 조각가를 물색합니다. 바로 이때 그의 관심에 들어온 인물은 로마 교황청의 전속 조각가였던 잔 로렌초 베르니니^{Gian Lorenzo Bernini}였습니다.

찰스 1세는 로마에서 활동하던 베르니니가 직접 런던으로 와서 자신의 모습을 본 후 흉상을 제작하기를 원했습니다. 하지만 당시 베르니니는 로마 교황청에 속해 한창 바쁘게 일하던 때라 찰스 1세의 제안을 받아들이기가 어려웠습니다. 이때 찰스 1세는 안토니 반 다이크에게 다양한 각도로 자신의 초상화를 그리게 한 후 베르니니에게 보내서 흉상을 만들어달라고 의뢰합니다. 오늘날로 치면 해외 직구처럼 비대면으로 조각상을 의뢰한 셈이죠.

이 과정에서 로마 교황청도 베르니니가 영국 국왕 찰스 1세를 위해 잠시 일하는 것을 허락한 것으로 알려져 있습니다. 찰스 1세는 개신교를

믿었지만 그의 왕비 헨리에타 마리아Henriêtta Maria는 프랑스 앙리 4세의 딸로 여전히 가톨릭 신자였기 때문에 로마 교황청은 내심 왕비를 이용해 언젠가 영국을 가톨릭 국가로 되돌릴 수 있을 거라고 믿었던 것이죠.

이렇게 영국 왕실과 로마 교황청 간에 이해관계가 잘 맞아떨어져 베르니니는 안토니 반 다이크가 그린 초상화를 참고하여 찰스 1세의 흉상을 제작합니다. 비록 비대면으로 제작된 흉상이지만 안토니 반 다이크의 정교한 초상화 덕분에 베르니니는 찰스 1세의 모습을 정확히 입체로 조각해낼 수 있었습니다. 찰스 1세의 흉상은 로마에서 먼저 공개되었는데, 이때 찰스 1세의 모습을 잘 아는 영국인들이 이 상을 보고서 왕의 모습을 위엄 있게 담아낸 조각상으로 인정하면서 엄청난 찬사를 보냈다고 합니다. 완성된 베르니니의 흉상은 곧바로 영국으로 보내졌는데, 찰스 1세는 흉상을 보자마자 너무나 흡족해 자신이 끼고 있던 다이아몬드 반지를 빼서 베르니니에게 선물로 줄 정도였습니다.

전해오는 기록에 따르면 베르니니는 찰스 1세의 흉상 제작비로 4000 스쿠디Scudi, 오늘날로 치면 40억 원 정도를 받은 것으로 알려져 있습니다. 이후 베르니니 공방에 영국뿐 아니라 유럽 곳곳에서 흉상 주문이 이어지는 것으로 보아 찰스 1세의 흉상을 통해 그의 명성이 높아지는 계기가 되었다고 볼 수 있습니다.

안토니 반 다이크와 베르니니가 힘을 합쳐 만든 찰스 1세의 흉상은 안타깝게도 1698년 궁전에 큰불이 나면서 파괴되고 맙니다. 다행히 이 흉상의 석고 캐스트가 남아 있어 이를 기반으로 만든 복제본으로 원래 작품을 추측해볼 수는 있습니다. 한편 안토니 반 다이크가 제작해 베르니니에게 보낸 찰스 1세의 3면 초상화는 로마에 보관되어 있다가 후에 영국 왕실이 다시 구매해 지금은 영국 왕실 컬렉션에 소장되어 있습니다.

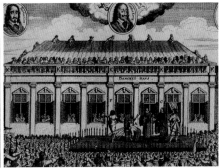

뱅퀴팅 하우스, 1622년, 런던 화이트홀(왼쪽) 영국의 고전주의 건축가 이니고 존스가 설계한 건물로, 여기서 뱅퀴팅은 연회를 뜻한다. 내부 천장화는 17세기 바로크 미술의 대표 화가 루벤스의 작품이다.
작자미상, 찰스 1세의 처형 장면, 1649년경, 내셔널 포트레이트 갤러리(오른쪽) 내전 과정에서 찰스 1세는 의회파와의 싸움에서 져 결국 반역죄로 기소되어, 수많은 대중 앞에서 처형당했다.

영국 최초로 처형당한 왕

이처럼 미술로 이미지를 쇄신하려던 찰스 1세의 노력은 통했을까요? 안타깝게도 당시 그를 둘러싼 국내외적 상황은 그리 좋지 못했습니다. 찰스 1세는 강대국인 스페인, 프랑스와 전쟁을 벌였지만 의미 있는 성과를 내지 못했습니다. 게다가 의회의 반대에 막혀 전쟁 비용을 제대로 충당하기 어려워지자 부당한 세금을 계속 징수했죠. 무엇보다 그는 자신이 필요할 때만 의회를 소집하고 마음에 들지 않으면 강제 해산하는 바람에 의회와 갈등을 빚게 됩니다.

결국 영국의 정치계는 왕을 지지하는 왕당파와 의회를 지지하는 의회파로 갈리게 되었고, 급기야 1642년부터 내전이 벌어집니다. 치열한 전쟁 끝에 올리버 크롬웰이 이끄는 의회파가 승리하자 찰스 1세는 반역죄로 체포된 후 의회의 주도하에 1649년 처형장에 세워지죠.

찰스 1세가 죽음을 맞이한 곳은 뱅퀴팅 하우스Banqueting House 앞이었

습니다. 이곳은 본래 찰스 1세의 아버지인 제임스 1세가 궁중 연회장으로 만든 곳입니다. 아이러니하게도 찰스 1세는 왕실의 화려함과 위엄을 보여주는 왕실 건물 바로 앞에서 처형당한 거죠.

웅장한 초상화로 다졌던 이미지 메이킹도 소용없다는 듯 찰스 1세는 최악의 왕으로 삶을 마감하게 됩니다. 하지만 처형장에서 찰스 1세의 모습은 달랐다고 합니다. 마지막 순간 그는 죽음을 의연하게 맞으며 위엄 있는 국왕의 모습을 보였고, 당시 사람들은 마지막 순간만큼은 그가 진정 왕답게 보였다며 그의 마지막을 아쉬워했다고 합니다.

계속되는 '찰스' 왕의 비극

찰스 1세의 죽음으로 찰스 2세의 불행은 시작됐습니다. 스무 살도 채 되지 않은 나이에 그는 아버지가 처형당하자, 스코틀랜드, 프랑스 등 여러 곳을 전전하며 망명 생활을 합니다. 찰스 1세 처형 이후 영국은 공화정을 선포하고 최고 행정관으로 올리버 크롬웰을 선출하죠.

하지만 1658년 올리버 크롬웰이 사망하자 공화정은 흔들리기 시작합니다. 대립하던 정치 세력들은 상대에게 권력을 넘기지 않기 위해 견

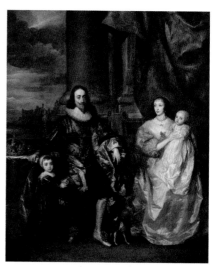

안토니 반 다이크, 찰스 1세의 가족 초상, 1632년, 원저성 그림 왼쪽에 서 있는 아이가 훗날 왕위를 잇는 찰스 2세이다. 오른쪽은 프랑스 출신의 헨리에타 마리아 왕비와 장녀 메리 공주이다.

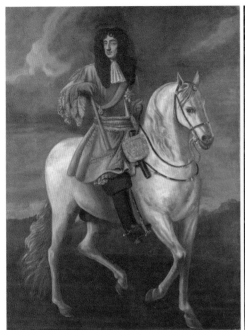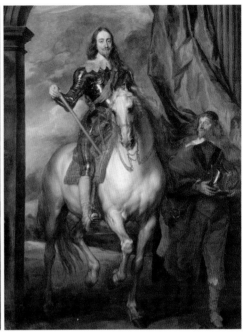

피터 렐리, 찰스 2세 기마 초상, 1675년경, 영국 정부 아트 컬렉션(왼쪽)
안토니 반 다이크, 찰스 1세 기마 초상(부분), 1633년, 윈저성(오른쪽)

제하다 결국 왕정복고를 선택했고, 1660년 프랑스에서 망명 중이던 찰스 2세가 왕위를 물려받게 됩니다. 찰스 2세는 의회와 잘 지내보려고 노력했지만 치세 말년에는 아버지처럼 의회와 마찰을 빚습니다. 찰스 2세 역시 강력한 군주가 되길 원했지만 그 꿈을 이루지 못했습니다.

그럼에도 찰스 2세는 아버지처럼 초상화에서만큼은 강력한 왕으로 남길 원했던 모양입니다. 위의 두 그림 중 왼쪽은 찰스 2세 기마 초상입니다. 올리버 크롬웰의 초상화가이기도 했던 피터 렐리가 그린 것입니다.

이 그림에서 찰스 2세는 자신의 아버지처럼 흰말을 탄 위엄 있는 모습을 하고 있습니다. 오른쪽 안토니 반 다이크가 그린 찰스 1세 기마 초상과 비교해보면 두 찰스 왕이 거의 같은 자세를 하고 있다는 것을 알 수

있습니다. 찰스 2세도 아버지처럼 한 손에는 말의 고삐를, 다른 한 손에는 지휘봉을 쥐고 능숙하게 말을 다루고 있는 모습입니다. 자세히 보면 그도 찰스 1세와 마찬가지로 영국 왕실의 자랑인 가터 훈장을 나타내는 푸른색 리본과 메달을 몸에 두르고 있습니다.

하지만 회화적으로 두 그림의 차이는 커 보입니다. 찰스 2세를 그린 앞 페이지 왼쪽 그림은 전체적으로 표현이 부자연스럽고 어색해 보입니다. 색조도 변색이 많이 되었는지 어둡고 칙칙합니다. 이에 비해 앞 페이지 오른쪽의 찰스 1세는 빛이 나는 갑옷을 입고서 생동감 넘치는 모습으로 우리를 바라보고 있습니다. 두 그림에서 말의 움직임을 비교해봐도 찰스 1세 쪽이 훨씬 더 자연스러워 보입니다.

안목의 차이

찰스 1세는 비록 영국의 왕 중 유일하게 처형당한 왕이라는 오명을 쓰게 되었으나, 예술적으로는 상당히 높은 안목을 지닌 인물로 알려져 있습니다. 찰스 1세가 수집한 미술 컬렉션은 그의 처형 후 매각되어 해외로 나가게 되었으나, 왕정복고 후 상당수가 다시 영국으로 되돌아와 지금까지 영국 미술관이나 박물관의 주요 작품으로 남게 됩니다.

찰스 1세의 높은 예술적 안목을 보여주는 가장 좋은 예는 안토니 반 다이크를 궁정화가로 고용했다는 점입니다. 앞서 본 두 찰스 왕의 기마 초상화에서 보이는 차이는 상당 부분 안토니 반 다이크의 실력에 의한 것입니다. 다시 말해 찰스 1세는 외국 작가를 과감히 궁정화가로 고용한 덕분에 미술에서만큼은 유능한 군주의 이미지로 남을 수 있었습니다.

반면 찰스 2세는 욕망에 충실한 삶을 보낸 것으로 악명이 높습니다. 왕좌를 되찾았지만 방탕한 생활을 하며 혼외자식만 14명을 낳습니다. 비록 찰스 2세는 왕으로서 천수를 누렸지만, 찰스 1세에 비해 영국 역사에서 별다른 존재감 없는 무능한 왕으로 기록되었습니다.

어쩌면 찰스 2세가 이렇게 현실 정치에서 한발 떨어져 육체적 욕망에 탐닉한 게 왕위를 보존하는 데는 유리했다고 볼 수도 있습니다. 정작 왕비와의 사이에서 자식이 없었기 때문에 찰스 2세가 죽은 뒤 왕위는 동생 제임스 2세에게 넘어갑니다. 제임스 2세는 왕권 강화를 꿈꾸며 영국을 가톨릭 국가로 되돌리려고 하다가 결국 폐위됩니다. 그는 의회파에 제대로 저항조차 하지 못하고 황급히 쫓겨나는데, 이게 바로 1688년에 벌어진 명예혁명입니다.

스튜어트 왕조, 비극의 주인공들

찰스 1세의 위엄 넘치는 초상화와 달리 현실에서 영국 국왕의 권위는 점점 약해집니다. 특히 내전 때문에 찰스 왕을 배출한 스튜어트 가문의 일족들도 가혹한 역사를 감내해야 했습니다. 다음 페이지의 그림은 안토니 반 다이크가 그린 존 스튜어트와 버나드 스튜어트 형제의 초상화입니다. 이 두 젊은 스코틀랜드 출신 귀족은 모두 찰스 1세와 친척으로, 곧이어 공작이나 백작의 자리에 오르게 됩니다. 안토니 반 다이크가 찰스 1세의 궁정화가로 일하던 당시에 그려진 이 초상화는 이번 내셔널 갤러리 명화전을 통해 한국에서도 만나볼 수 있습니다. 앞서 살펴본 찰스 1세 초상화를 떠올리며 보면 훨씬 흥미롭게 다가올 겁니다.

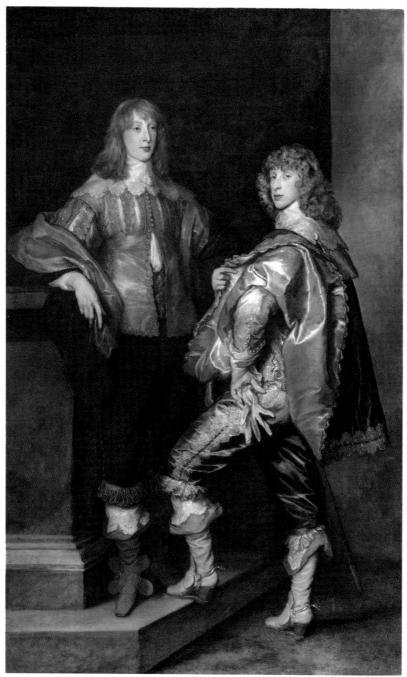

안토니 반 다이크, 존 스튜어트와 버나드 스튜어트 형제, 1638년경, 내셔널 갤러리 스튜어트 형제가 그 랜드 투어를 떠나기 바로 전해에 그린 것으로 추정된다. 그랜드 투어란 17세기부터 19세기까지 유행한 영국 상류층 자제들의 유럽 대륙 여행이다. 이 그림은 고고한 귀족적 면모를 보여주기 위해 연출됐다.

왼쪽의 황색 옷을 입은 사람이 당시 17세의 형 존 스튜어트John Stuart, 청색 옷을 입은 사람이 한 살 아래 동생 버나드 스튜어트Bernard Stuart입니다. 그림의 크기가 상당합니다. 높이가 2.4미터에 폭이 1.5미터 정도로 그림 속 인물들은 실제 인물보다 더 커 보입니다.

자세가 귀족을 만든다

오른쪽에 있는 버나드 스튜어트의 경우 몸은 옆쪽을 향한 채 고개만 돌려 시선을 살짝 아래로 내리고 있습니다. 오른손은 망토 자락을 잡고 왼팔은 허리께에 올려 팔꿈치가 화면을 향하도록 한 점도 눈에 띕니다. 귀족의 우월성을 과시하는 듯하죠.

이 그림은 형제의 위풍당당한 모습을 보여주는 것이 주요 목적으로 포즈에서 풍기는 자신감과 화려한 레이스 장식이 달린 의복 등이 눈길을 사로잡습니다.

안토니 반 다이크는 의복 표현에도 굉장히 신경을 써서 비단 특유의 광택과 매끈한 질감을 생생하게 표현했죠. 이런 점 때문에 당시 영국 귀족들은 안토니 반 다이크의 그림을 선호했습니다. 형제가 황색과 청색, 어떻게 보면 대조적인 느낌의 옷을 입고 있는 데다 그들의 자세와 시선 역시 모두 달라 둘 사이에는 은근한 긴장감마저 감돌고 있죠.

왼쪽 계단 위에 서 있는 형 존 스튜어트가 허공을 응시하며 몸을 기둥에 살짝 기대고 있다면, 오른쪽에 서 있는 동생 버나드 스튜어트는 한쪽 다리를 계단 위에 올리고서 고개를 돌려 관객을 바라보고 있습니다. 특히 허리에 왼쪽 손을 올린 버나드 스튜어트의 자세를 보면 흥미롭게도

앞서 본 사냥하는 찰스 1세 초상화 속 자세와 거의 똑같다는 것을 알 수 있습니다.

아마도 안토니 반 다이크는 이 같은 버나드 스튜어트의 자세를 통해 찰스 1세를 연상시킴과 동시에 두 젊은 귀족이 속한 스튜어트 가문의 위엄을 강조하려 한 것 같습니다.

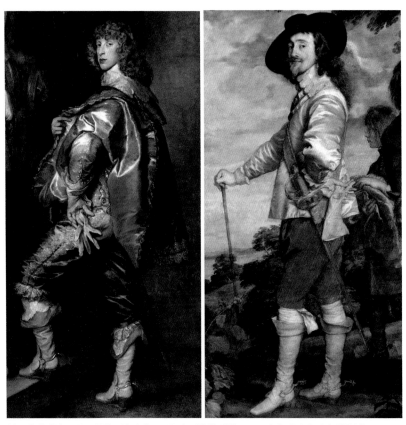

안토니 반 다이크, 존 스튜어트와 버나드 스튜어트 형제(부분), 1638년경, 내셔널 갤러리(왼쪽)
안토니 반 다이크, 사냥하는 찰스 1세(부분), 1635년경, 루브르 박물관(오른쪽)
그림 속 인물이 허리에 손을 짚은 채 내려다보는 자세는 관객을 압도하는 효과를 준다. 안토니 반 다이크는
매끄러운 의복의 질감을 생생하게 표현하여 귀족의 위엄과 기품을 강조하고 있다.

하지만 이렇게 자신감 넘쳐 보이는 두 청년이 맞이할 험난한 인생사를 알게 되면 이 그림은 조금 달리 보입니다. 스튜어트 형제가 살던 시기는 바로 찰스 1세와 의회 간의 정치적 갈등이 고조되어 내전이 발발한 때였습니다. 왕실 가문의 일원이었던 이 형제들 역시 내전에 휩쓸려 때 이른 죽음을 맞이합니다.

형 존 스튜어트는 당시 왕당파의 기병대를 지휘하면서 의회파에 맞서 싸우다가 1644년 체리톤 전투에서 얻은 부상으로 인해 사망합니다. 그때 그의 나이는 겨우 23살이었죠. 자신만만해 보이는 버나드 스튜어트 역시 왕당파 편에서 여러 전투를 치르며 무훈을 세웠지만 형이 죽고 1년 후인 1645년, 로우톤-히스 전투에서 전사하고 맙니다.

두 형제의 이 같은 비극적 운명을 알고 그림을 다시 보면 안토니 반 다이크가 그려낸 당당한 청년 귀족들의 모습이 한편으론 애잔하게 다가옵니다.

운명의 간극이 담긴 초상화

이처럼 영국 역사에서 찰스라는 이름은 그리 반가운 이름은 아닙니다. 앞서 살펴본 대로 찰스 1세는 영국 역사상 유일하게 처형당한 왕으로 기록됐죠. 찰스 1세가 의회파와 벌인 전쟁 때문에 방금 본 초상화의 주인공들처럼 그의 친인척들도 젊은 나이에 비극적인 결말을 맞이하게 됩니다. 찰스 1세의 아들 찰스 2세도 다시 왕위를 되찾지만 별다른 업적을 남기지 못한 왕으로 생을 마감했습니다.

이 때문인지 오랫동안 찰스라는 이름은 영국 역사에 등장하지 않았

습니다. 찰스 2세가 1685년 사망하고 나서, 337년 만에 찰스라는 이름의 왕이 다시 영국 역사에 등장하게 되었습니다.

정말 오랜만에 영국 역사에 재등장한 세 번째 찰스 국왕이 역대 찰스 왕들의 징크스를 극복할 수 있을지 벌써부터 궁금해집니다. 부디 새롭게 영국을 이끌어갈 찰스 3세는 앞선 찰스 왕들의 운명을 따라가지 않길 마음속 깊이 응원해봅니다!

영국 역사상 '찰스'라는 이름을 가진 왕들의 인생은 순탄치 못했지만 그들이 남긴 초상화에서만큼은 절대권력을 가진 위엄 있는 군주로서의 면모가 돋보인다. 영국 궁정화가 안토니 반 다이크는 찰스 1세부터 스튜어트 가문의 귀족들까지 위풍당당한 모습의 초상화를 제작했다. 그는 화려한 색채와 면밀하게 계산된 구도로 당대 권력자들의 모습을 효과적으로 연출했다.

찰스 1세의 이미지 메이킹

찰스 1세 영국과 스코틀랜드, 아일랜드의 통합군주였지만 정치 생활이 순탄치 못했음. ┈➤ 강력한 왕권 확립을 위해 이미지 메이킹을 시도함.

안토니 반 다이크 찰스 1세가 초상화 제작을 목적으로 초빙한 플랑드르 화가. 위엄 있는 지도자의 모습으로 찰스 1세를 그림.

안토니 반 다이크, 찰스 1세 기마 초상, 1633년, 윈저성

'찰스' 왕의 비극

1642년, 왕당파와 의회파의 대립으로 내전이 발발함. 찰스 1세는 반역죄로 체포되어 처형당함. ┈➤ 영국 역사상 처음이자 마지막으로 국민에 의해 처형당한 국왕.

찰스 2세 찰스 1세의 아들. 1660년 왕정복고에 따라 왕위에 오름. ┈➤ 찰스 2세도 기마 초상화를 남김. 능숙하게 말을 다루는 모습은 국왕의 탁월한 통솔력을 의미함. 실상은 찰스 2세도 탁월한 군주가 되지는 못함.

존 스튜어트와 버나드 스튜어트 형제

스튜어트 가문의 귀족이자 찰스 1세의 친척인 형제의 초상화. 실감 나는 의복 표현과 위풍당당한 자세가 매력적인 그림.

형제는 내전에 휩쓸려 이른 나이에 사망함.

허리에 한 손을 올리고 관람자를 응시하는 자세는 찰스 1세 초상화와 유사함. ┈➤ 귀족의 우월성을 나타내는 장치

안토니 반 다이크, 존 스튜어트와 버나드 스튜어트 형제, 1638년경, 내셔널 갤러리

05
터너,
거장의 어깨에 올라서다

#클로드 로랭 #윌리엄 터너 #풍경화
#성 우르술라의 출항 #헤로와 레안드로스의 이별

보통 '풍경화' 하면 낙원 같은 산과 바다, 목가적인 숲이나 강을 떠올립니다. 아름다운 색채와 밝은 빛으로 자연을 찬양하는 그림을 생각하는 겁니다. 그런데 19세기 영국에서는 누구도 예상하지 못했던 아주 묘한 분위기의 풍경화 한 점이 공개됩니다.

윌리엄 터너William Turner의 헤로와 레안드로스의 이별이 바로 그 그림입니다. 왼쪽은 이 그림의 세부이고 다음 페이지에서 전체 모습을 볼 수 있습니다. 그림의 배경을 보면, 동이 터오기 직전의 새벽하늘은 빛과 어둠으로 뒤엉켜 있고 파도는 암초에 부딪혀 일렁이고 있습니다. 무슨 큰

윌리엄 터너, 헤로와 레안드로스의 이별, 1837년 이전, 내셔널 갤러리

일이 곧 벌어질 것만 같은 장대한 바다를 배경으로 한 무리의 울부짖는 사람들이 보입니다. 이들을 자세히 보면, 앞쪽 해변에서 누군가를 부둥켜안은 사람을 향해 소리치고 있는 걸 알 수 있습니다. 그림 맨 오른쪽에는 희미한 형체의 혼령들이 하늘을 향해 떠오르고 있습니다. 게다가 구름 사이로 보이는 그믐달은 무거운 분위기를 더 스산하게 만들고 있죠. 터너는 대체 왜 이런 기이한 분위기의 풍경화를 그린 걸까요?

윌리엄 터너는 영국이 가장 자랑스러워하는 국민화가입니다. 그가 그린 전함 테메레르Temeraire의 마지막 항해는 2005년 영국 BBC와 내셔널 갤러리가 공동으로 진행한 설문조사에서 '영국에서 소장한 그림 중 가장 위대한 작품' 1위로 선정되기도 했습니다.

윌리엄 터너는 어린 시절부터 남다른 재능으로 주변의 기대를 한 몸

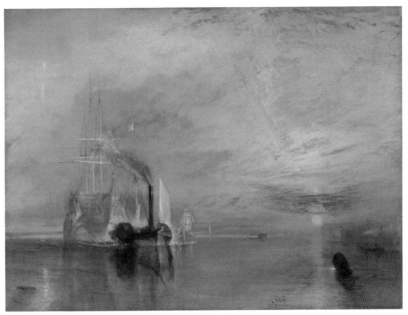

윌리엄 터너, 전함 테메레르의 마지막 항해, 1839년, 내셔널 갤러리 트라팔가 해전에서 혁혁한 공을 세운 전함 테메레르가 증기선에 이끌린 채 해체되기 위한 마지막 항해를 하고 있다.

에 받았던 미술계의 유망주였습니다. 특히 자신이 나고 자란 영국의 풍경에 매료되어 그림을 그리기 시작한 터너는 이후 왕립 미술원을 다니면서 더 본격적으로 풍경화를 그려나갑니다.

그러던 어느 날 터너는 존 앵거스테인의 갤러리를 찾게 됩니다. 존 앵거스테인이 소장했던 그림과 폴 몰 거리에 있는 그의 3층 집이 국가에 기증되면서 내셔널 갤러리의 역사가 시작되었다는 이야기는

윌리엄 터너, 자화상, 1799년경, 테이트 브리튼 터너는 14살에 왕립 미술원에 입학하여 그림을 배울 만큼 일찍부터 미술에 뛰어난 재능을 보였다.

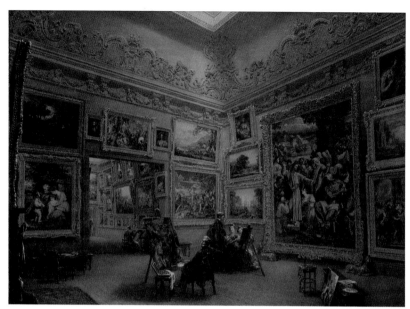

프레더릭 매켄지, 존 앵거스테인 저택 시절의 내셔널 갤러리, 1824~1834년경, 빅토리아앨버트 미술관 사각형 표시 부분의 작품이 클로드 로랭의 성 우르술라의 출항이다.

앞서 1장에서 설명했습니다.

앵거스테인은 생전에도 수집한 미술품들을 자신의 집에 전시하며 여러 인사들과 교류했는데, 마침 이곳을 터너가 방문하게 됩니다. 그런데 뜻밖에도 터너는 어느 그림 앞에서 울음을 터뜨리고 맙니다. 갑자기 한 청년이 그림 앞에서 눈물을 쏟아내니 앵거스테인이 다가가 왜 우는지 그 이유를 물었다고 합니다. 그러자 터너는 울먹이며 자신이 아무리 노력해도 이런 그림을 그리지는 못할 것이라고 답했습니다. 그야말로 터너는 한 그림 앞에서 엄청난 감동과 함께 화가로서 좌절감까지 느꼈던 것 같습니다.

촉망받는 청년 화가가 눈물을 흘린 그림은 바로 클로드 로랭Claude Lorrain의 풍경화였습니다. 존 앵거스테인은 17세기 화가 클로드 로랭이

그린 풍경화를 다섯 점이나 소장하고 있었는데, 이 중 어느 작품 앞에서 터너가 눈물을 흘렸는지는 전해오지 않고 있습니다. 그러나 굳이 추정하자면 다음 페이지의 성 우르술라의 출항일 가능성이 높아 보입니다. 왜냐하면 당시 이 작품이 가장 눈에 잘 띄는 곳에 전시되었기 때문입니다.

　왼쪽 페이지의 그림은 초기 앵거스테인의 집을 개조한 내셔널 갤러리의 내부를 보여줍니다. 앵거스테인이 생전에 꾸민 전시장도 이 그림과 크게 다르지 않았을 것으로 추정합니다. 이 그림을 자세히 보면 세바스티아노 델 피옴보가 그린 거대한 캔버스화인 라자로의 부활도 있는데, 바로 왼쪽에 클로드 로랭의 풍경화 성 우르술라의 출항이 걸려 있습니다. 이 그림 바로 위엔 클로드 로랭의 또 다른 작품도 보입니다마는, 확실히 성 우르술라의 출항이 가장 눈에 잘 들어옵니다.

이야기를 담은 풍경

17세기 로마에서 활동한 클로드 로랭은 풍경화라는 장르를 개척한 화가입니다. 원래 이름은 클로드 줄레Claude Gellee로 프랑스 로랭 지방 출신이지만, 일찍부터 로마에서 활동하면서 그의 고향 이름을 따서 클로드 로랭 또는 클로드로 불렸습니다. 그는 로마 주변의 풍경을 기초로 서정적인 풍경화 형식을 완성한 인물로 손꼽힙니다.

클로드 로랭의 자화상,1800년대, 윌리엄 홀이 판화로 제작

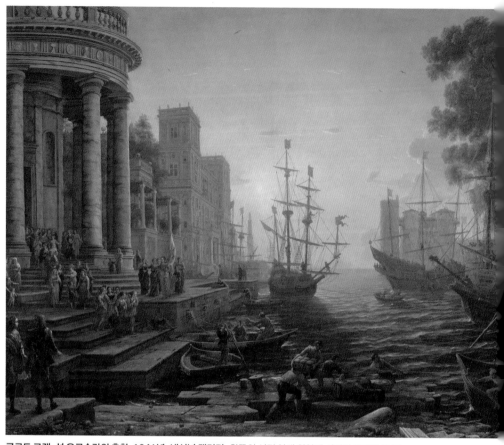

클로드 로랭, 성 우르술라의 출항, 1641년, 내셔널 갤러리 왼쪽의 신전 아래 하얀색 십자가 깃발을 든 여인이 성 우르술라이다.

그의 풍경화 속엔 늘 역사나 신화, 종교 이야기가 담겨 있습니다. 앞에서 본 존 앵커스테인의 저택 속 그림 성 우르술라의 출항도 성인聖人의 일화가 아름다운 풍경 속에 펼쳐지고 있습니다. 이 그림 속 주인공 우르술라는 4세기 영국에 살았던 공주로 신앙심이 아주 깊었다고 합니다. 그녀는 다른 나라의 왕자와 결혼해야 했는데, 문제는 이 왕자가 이교도였다는 거예요.

클로드 로랭, 성 우르술라의 출항(부분), 1641년, 내셔널 갤러리(왼쪽) 배의 깃발에 그려진 꿀벌은 바르베리니 가문을 상징한다.
교황 우르바노 8세의 문장(오른쪽) 근면함과 헌신을 상징하는 꿀벌은 바르베리니 가문 출신인 교황 우르바노 8세의 문장에서도 찾아볼 수 있다.

이교도 왕자와의 결혼이 내키지 않았던 우르술라는 혼인을 승낙하는 대신 3년간 로마에 가서 성지순례를 하고 오겠다는 조건을 겁니다. 이렇게 결혼을 미룬 그녀는 만 천 명이나 되는 처녀들과 함께 로마로 떠나는데, 왼쪽 페이지의 그림은 바로 그 출항 장면을 그리고 있습니다.

이후 우르술라는 로마에서 돌아오는 길에 훈족을 만나 포로가 되고, 족장의 청혼을 거절해 결국 목숨을 잃게 됩니다. 성 우르술라의 일대기는 중세 성인전『황금전설』을 통해 알려지게 되는데, 특히 배를 타고 로마로 가는 이야기는 모험심을 불러일으켰기에 당시 많은 사람들이 우르술라 성인의 이야기를 좋아했다고 합니다.

클로드 로랭은 익숙한 성인의 이야기를 새롭게 보여주기 위해 출항 장면을 거대한 풍경 속에 풀어내면서 동시에 사람들이 좋아할 요소들을 그림 곳곳에 배치했습니다. 예를 들어 위의 왼쪽 그림을 보면 성 우르술

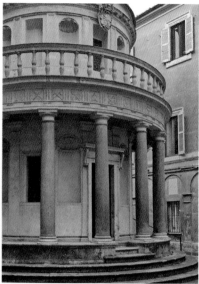

클로드 로랭, 성 우르술라의 출항(부분), 1641년, 내셔널 갤러리(왼쪽)
브라만테, 템피에토(세부), 1502년, 산 피에트로 인 몬토리오 성당(오른쪽)

라의 일행이 탈 배의 깃발에 꿀벌이 그려져 있습니다. 꿀벌은 당시 교황 이었던 우르바노 8세의 가문인 바르베리니Barberini 가문을 상징합니다. 클로드 로랭은 이 그림을 주문한 인물이 교황 우르바노 8세와 가깝다는 것을 알고서 그를 만족시키기 위해 교황 가문의 문장을 그려 넣었다고 볼 수 있습니다.

　한편 그림 속 웅장한 고전 양식의 건축물도 눈여겨볼 만합니다. 위의 왼쪽 그림 속 원형 신전은 르네상스 시대 건축가 브라만테Bramante가 설계한 로마에 있는 템피에토와 많이 닮아 보입니다. 원형 신전 옆쪽에 보이는 사각형 탑 두 개가 우뚝 솟은 건축물도 바르베리니 가문과 관계있는 로마의 팔라초 건물을 연상시킵니다. 로마로의 출항을 그린 그림에 진짜 로마에 가면 만날 수 있는 건축물을 연속적으로 등장시킨 것도 흥

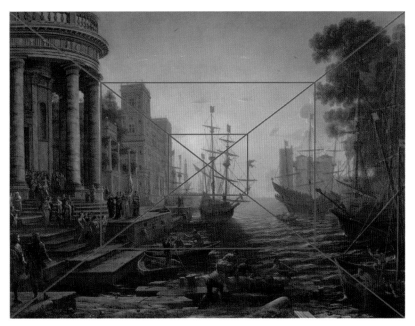

클로드 로랭, 성 우르술라의 출항, 1641년, 내셔널 갤러리

미를 유발하는 적절한 선택이라고 생각됩니다.

　무엇보다 이 그림을 특별하게 만드는 건 화면을 감싸는 부드러운 빛입니다. 그림을 보면 화면 가운데 자리한 배의 뒤쪽으로 태양이 떠오르고 있습니다. 대기를 통과하면서 필터링된 온화한 아침 햇살이 주변을 점차 밝게 비추고, 왼쪽의 건축물과 오른쪽의 나무들도 이 중간 톤의 우아한 빛을 받아 조금씩 그 형태를 드러내고 있습니다.

　화면을 감싸는 풍부한 빛과 함께 체계적으로 짜인 구도도 인상적입니다. 위의 그림을 보면 포근한 하늘과 잔잔한 바다가 수평적으로 조화를 이루는 가운데, 나무와 건축물들이 화면 양옆으로 층층이 늘어서 있습니다.

　참고로 이 그림의 화면에 내각선을 그어보면 그림이 전체적으로 대

각선의 교차점을 향해 안정감 있게 뒤로 후퇴하고 있습니다. 이렇게 단계별로 구성된 그림 속 프레임은 자연스레 우리의 시선을 중앙으로 모아 저 멀리 수평선으로 향하게 합니다.

풍부한 빛과 함께 공기의 느낌까지 담은 클로드의 체계적인 화면 구성은 당시엔 매우 새로운 시도였습니다. 이에 더해 클로드는 교훈을 주는 서사까지 풍경 속에 녹여내고 있습니다. 훗날 터너는 이렇게 내용과 형식이 잘 어우러진 클로드의 풍경화를 보면서 존경심과 함께 경외감까지 느끼게 되었다고 볼 수 있습니다.

알브레히트 알트도르퍼, 인도교가 있는 풍경, 1518~1520년경, 내셔널 갤러리

자연을 이상화하다

클로드 로랭의 풍경화가 지닌 혁신성을 이해하기 위해서는 이전 시대의
풍경화와 비교해볼 필요가 있습니다.

　왼쪽 페이지 그림은 16세기 초에 그려진 알브레히트 알트도르퍼
Albrecht Altdorfer의 풍경화입니다. 독일 태생의 알트도르퍼는 풍경화라는
개념 자체가 생소하던 시절 주로 자연만 그리는 화가였습니다. 그런데
그의 풍경화를 보면 여기서 무엇을 감상해야 할지 그 포인트를 찾기가
쉽지 않습니다. 왼쪽에 집이 있고 오른쪽에 나무가 있으며, 그 사이에 인
도교가 다소 불안하게 놓여 있습니다.

　물론 이 다리가 문명과 자연을 잇는 가교 역할을 상징한다고 해석하
거나, 사방으로 뻗은 가지와 이파리 하나하나를 정교하게 그린 나무의
표현에 주목할 수 있습니다. 하지만 전체적인 구성 면에서 중심과 주변
의 관계가 잘 정리되어 보이지는 않습니다.

　반면 아래 클로드 로랭의 성 우르술라의 출항을 보면 앞서 설명한 대
로 내용과 형식에서 잘 짜인 연출
력을 보여줍니다. 특히 알트도르퍼
가 그린 초기 풍경화에 비하면 중
앙이 비어 있는, 탁 트인 전망을 선
사합니다. 배와 나무, 그리고 건물
들을 화면 양쪽에 단계별로 배치해
관람자의 시선이 지그재그로 양쪽
을 오고 가다가 중앙의 바다와 하
늘 쪽으로 향하게 유도합니다. 이

클로드 로랭, 성 우르술라의 출항, 1641년, 내
셔널 갤러리

메인더르트 호베마, 작은 집이 있는 숲 풍경, 1665년경, 내셔널 갤러리

렇게 클로드 로랭의 풍경화는 자연을 감상할 수 있게 공간을 체계적으로 배치하고 여기에 서사까지 담아내고 있습니다.

이번엔 클로드 로랭과 같은 시대에 네덜란드에서 활동한 화가의 풍경화와 비교해보겠습니다. 위의 작품은 메인더르트 호베마Meindert Hobbema가 그린 풍경화입니다. 그림 속엔 이 시기 네덜란드에 실제로 있었을 법한 큰 농가와 함께 당시 복장을 한 인물들이 자리하고 있습니다. 이렇게 눈에 보이는 실제 풍경을 충실하게 담아내는 풍경화를 실경 풍경화라고 부릅니다. 호베마뿐만 아니라 네덜란드 화가들은 풍경을 그릴 때 실제에 가깝게 그리려 했습니다.

물론 이 과정에서 모든 것을 사진처럼 눈에 보이는 그대로 그렸다기보다는 약간의 작가적 해석이 가미됩니다. 호베마의 풍경화도 평화로움과 안정감을 강조하기 위해 약간의 편집을 거친 것 같습니다. 자세히 보

면 농촌의 풍경이지만 일하는 사람은 보이지 않습니다. 대신 강아지와 산책하며 동네 사람과 대화를 나누는 여유로운 사람들이 등장하고 있습니다. 중앙의 울창한 숲 뒤로 넓은 벌판이 그려져 있어 시선이 한 번 쉬고 배경으로 물러나도록, 구성 역시 어느 정도 다듬어졌다고 볼 수 있습니다.

반면 클로드 로랭의 풍경화를 보면 자연을 훨씬 더 적극적으로 이상화해 그려냈다는 점이 잘 느껴집니다. 자신이 살고 있던 로마 주변의 풍경을 참고로 하되 이를 미화해 그려냈습니다. 그는 이렇게 잘 다듬어진 풍경 속에 실재하는 집 대신 고대 로마의 고전적 건축물을 정교하게 그려 넣고, 등장인물 역시 고전 신화나 종교 이야기에서 가져왔습니다.

시대를 넘은 두 거장의 만남

클로드 로랭의 풍경화는 기존의 다른 풍경화에서 찾아볼 수 없는, 체계적으로 정돈된 자연과 신화나 성경에 기초한 교훈적인 이야기의 조화가 돋보였습니다. 그러니 가뜩이나 풍경화에 빠져 있던 미술학도 윌리엄 터너가 그의 그림을 보고 눈물을 흘린 건 어찌 보면 당연한 반응이었을 겁니다. 이때부터 터너는 클로드 로랭을 평생의 롤 모델로 삼고 그의 풍경화 따라잡기에 심혈을 기울이게 됩니다.

터너는 죽음을 준비하는 과정에서 유언장을 작성하는데 이때도 다시 한번 클로드 로랭을 향한 깊은 애정을 드러냅니다. 유언장을 통해 터너는 소장하고 있던 자신의 작품 모두를 내셔널 갤러리에 기증하기로 약속합니다. 550점 이상의 유화, 2000점 이상의 수채화 등 엄청난 양의 작품

클로드 로랭과 윌리엄 터너 작품 전시 전경, 내셔널 갤러리 터너의 바람대로 내셔널 갤러리는 항상 클로드 로랭과 윌리엄 터너의 작품을 함께 전시하고 있다.

을 모두 국가에 기증하겠다고 유언한 겁니다. 단 여기에 한 가지 조건이 있었습니다. 터너는 자기 작품 중 두 점을 내셔널 갤러리가 소장한 클로드 로랭의 작품 두 점과 항상 나란히 전시하는 조건으로 기증을 약속했습니다.

터너의 친척들이 이 파격적인 유언을 반대하고 나서는 바람에, 터너가 사망한 후 지루한 법정 공방이 유족과 내셔널 갤러리 사이에 벌어집니다. 결국 내셔널 갤러리 측이 소송에서 이겨서 터너의 유작은 모두 국가에 귀속됩니다. 내셔널 갤러리는 터너의 기증 조건을 받아들여 오늘날까지 터너의 작품과 클로드 로랭의 작품을 나란히 배치하여 전시하고 있

습니다.

과연 윌리엄 터너는 어떤 그림을 선택했을까요?

윌리엄 터너가 내셔널 갤러리에 요청한 클로드 로랭의 작품은 시바 여왕의 출항, 이삭과 레베카의 결혼식이 있는 풍경입니다. 그리고 그가 꼽은 자신의 작품은 카르타고를 건설하는 디도, 연무 위로 떠오르는 태양입니다.

지금도 영국 내셔널 갤러리에 가면 두 화가의 네 작품을 한자리에서 볼 수 있습니다. 윌리엄 터너가 자신의 작품을 클로드 로랭의 작품과 나란히 전시해달라고 요청했을 때 그의 생각은 크게 두 가지였을 겁니다. 먼저 자신이 클로드 로랭을 얼마나 존경하는지, 그리고 그에게서 엄청난 영향을 받았다는 것을 보

윌리엄 터너의 유언장 터너는 죽음을 앞두고 자신의 작품을 클로드 로랭의 작품과 나란히 배치해달라고 요청한다.

여주려 했을 겁니다. 여기에 덧붙여 자신이 이룬 성과도 냉정하게 보여주고 싶었으리라 여겨집니다.

물론 터너가 자기 업적을 더 과시하려 했다고 볼 수도 있지만 이는 클로드 로랭에 대한 터너의 예술적 존경, 즉 오마주Hommage로 보는 게 더 적절하다고 할 수 있습니다. 더불어 거장의 그림을 보고 느꼈던 좌절감을 극복하고, 마침내 어깨를 나란히 할 수 있게 되었다는 자신감을 보여주는 결정이지요.

그렇다면 윌리엄 터너는 클로드 로랭을 얼마나 따라잡았을까요? 터너가 로랭을 오마주한 작품을 비교해보겠습니다. 다음 페이지의 네 작품

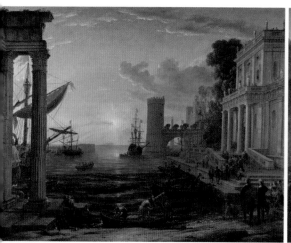

클로드 로랭, 시바 여왕의 출항, 1648년, 내셔널 갤러리(왼쪽)
윌리엄 터너, 카르타고를 건설하는 디도, 1815년, 내셔널 갤러리(오른쪽)

중 왼쪽 두 그림은 클로드의 시바 여왕의 출항과 터너의 카르타고를 건설하는 디도입니다.

이 두 그림은 누구의 작품인지 구별하기 어려울 정도로 구성과 색채감이 비슷합니다. 다만 그림을 클로즈업하면 다른 점이 하나둘씩 보이기 시작합니다.

예를 들어 클로드 로랭은 건물을 세밀화처럼 정교하게 묘사했습니다. 반면 터너는 안개 같은 대기에 효과를 넣어 건물의 세부 형태보다는 전체적인 분위기를 묘사하는 데 집중하고 있습니다. 이렇게 보면 빛의 효과도 터너 쪽이 더 강렬합니다. 전체적으로 바다와 산, 나무와 건축물 등 등장 요소가 모두 빛에 의해 형태가 한층 더 부드럽게 드러나고 있습니다. 두 작품은 150여 년이라는 시차가 무색할 만큼 많이 비슷하지만, 세부를 들여다보면 터너만의 독자적 해석 역시 무시할 수 없을 정도로 잘 드러납니다.

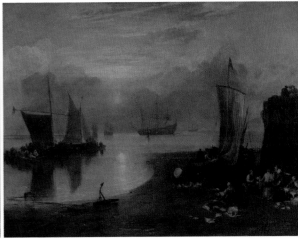

클로드 로랭, 이삭과 레베카의 결혼식이 있는 풍경, 1648년, 내셔널 갤러리(왼쪽)
윌리엄 터너, 연무 위로 떠오르는 태양, 1807년 이전, 내셔널 갤러리(오른쪽)

거인의 어깨 위에서 그린 그림

클로드 로랭과 윌리엄 터너, 이렇게 시대를 뛰어넘는 두 거장의 만남은 풍경화에 대한 기준을 완전히 뒤바꿔놓게 됩니다. 풍경화의 역사를 바꿔놓은 이 환상적인 조합을 한국에서도 만날 수 있습니다. 국립중앙박물관에서 열리고 있는 내셔널 갤러리 명화전에 두 화가의 작품이 찾아왔습니다.

터너의 유언에 따라 내셔널 갤러리에 나란히 전시된 네 작품은 그와의 약속을 지키기 위해서 자리를 떠날 수 없습니다. 이 때문에 두 화가의 다른 그림들이 한국을 찾아왔습니다. 바로 클로드 로랭의 성 우르술라의 출항과 터너의 헤로와 레안드로스의 이별입니다. 클로드 로랭의 성 우르술라의 출항은 터너가 앵거스테인의 저택에서 직접 보고 눈물을 터뜨렸던 바로 그 작품입니다. 이 두 화가의 작품은 한국에서도 같은 벽면에 어

깨를 나란히 하며 전시되어 있습니다.

클로드 로랭의 성 우르술라의 출항은 앞서 자세히 살펴봤으니 이번에는 터너의 작품을 살펴보도록 하겠습니다. 오른쪽 페이지의 그림입니다. 터너의 헤로와 레안드로스의 이별은 폭이 2미터가 넘는 대작입니다. 대부분의 풍경화에서 평화로운 분위기가 강조된 데 비해 이 그림은 극적이고 슬픈 이미지가 강합니다. 먼저 이 그림이 담고 있는 이야기를 살펴보겠습니다.

사랑의 빛, 단 하나의 별이여!

그리스 신화에 따르면 헤로는 아프로디테를 모시는 신전의 아름다운 사제였습니다. 아프로디테 신전의 사제는 결혼이 금지되어 있었으나 그럼에도 헤로는 잘생긴 청년 레안드로스와 사랑에 빠집니다. 하지만 이들의 사랑엔 한 가지 장벽이 있었습니다. 두 사람 사이에 헬레스폰투스 Hellespontus라 불리는 해협이 자리하고 있었던 거죠. 바로 오늘날의 튀르키예에 있는 다르다넬스 해협입니다.

헤로는 해협의 서쪽 언덕에 있는 아프로디테 신전의 높은 탑에, 레안드로스는 해협의 동쪽에 살고 있었습니다. 사랑하는 헤로를 너무나 보고 싶었던 레안드로스는 캄캄한 밤에 바다를 헤엄쳐 건너가기로 결심하죠. 헤로는 레안드로스가 헤엄치다 길을 잃지 말라고 밤마다 탑에 등불을 밝혀둡니다.

그런데 어느 폭풍우 치던 겨울밤에 탑의 등불이 꺼지면서 레안드로스는 길을 잃고, 안타깝게도 파도에 휩쓸려 죽고 맙니다. 그리고 이튿날 해

윌리엄 터너, 헤로와 레안드로스의 이별, 1837년 이전, 내셔널 갤러리

변에 떠밀려온 연인의 시체를 발견한 헤로는 슬픔을 이기지 못하고 결국 바다에 몸을 던집니다.

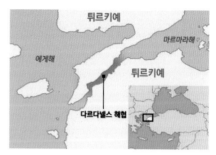

다르다넬스 해협 위치 에게해와 마르마라해 사이에 있는 튀르키예의 해협으로 고대 그리스에서는 헬레스폰투스라고 불렸다. 아시아와 유럽을 나누는 대륙의 경계선이자 상업과 전략의 요충지이다. 해협의 폭이 좁은 곳은 1.2킬로미터에 불과하다.

금지된 사랑과 죽음을 다룬 이 이야기는 셰익스피어의 『로미오와 줄리엣』을 연상시킵니다. 또 탑에 사는 헤로의 모습은 독일의 동화 『라푼젤』을 떠올리게도 합니다. 두 사람의 사랑 이야기는 19세기 초 많은 예술가에게 영감을 주었습니다. 영국의 대표적인 낭만파 시인 바이런은 이를 「아비도스의 신부」라는 시로 노래했고, 터너는 화폭에 담았지요. 실제로 터너는 그림을 전시할 때 바이런의 시도 함께 걸었다고 합니다.

터너는 이 극적인 서사를 웅장한 풍경을 이용해 더욱 강렬하게 풀어내고 있습니다. 여기서 주인공들은 화면 중앙 앞쪽에 배치되기보단 나무나 집처럼 풍경화 속 하나의 요소가 되어 배경에 녹아들 듯이 자리하고 있습니다.

실제로 인물들을 보면 명확한 형태가 없이 뿌옇게 처리되어 있습니다. 마치 눈물이 앞을 가려 세상이 온통 흐리게 보이는 것처럼 죽은 연인과 슬퍼하는 사람들의 감정이 고스란히 전해져오는 듯합니다. 화면 오른쪽에는 세상을 떠나려는 혼령들이 떠오르고, 여기에 무거운 구름이 내려앉은 밤하늘, 그리고 여전히 거칠게 파도치는 바다는 더욱 깊은 슬픔을 자아내는 듯합니다.

윌리엄 터너, 헤로와 레안드로스의 이별(부분), 1837년 이전, 내셔널 갤러리 터너의 이 그림은 바이런의 시 「아비도스의 신부」와 함께 전시되기도 했다. 「아비도스의 신부」 중 한 구절은 다음과 같다. "그의 눈에는 오직 저 사랑의 빛, 멀리서 빛나는 단 하나의 별밖에 보이지 않았다. 그의 귀에는 오직 헤로가 부르는 노래, 그대 거친 파도여, 사랑하는 이들을 너무 오래 갈라놓지 말아다오."

풍경에서 신화로

이번엔 클로드 로랭의 성 우르술라의 출항과 터너의 헤로와 레안드로스의 이별을 비교해보겠습니다. 두 그림의 전체적인 분위기가 많이 달라여기서 클로드의 영향을 찾기는 어려워 보입니다. 그러나 다음 페이지의 예시처럼 구도를 놓고 자세히 살펴보면 두 그림 사이의 유사점이 하나둘씩 보입니다.

먼저 수평선 위치를 확인해보면 두 그림 다 하늘과 바다의 비례가 3대 2 정도라는 것을 알 수 있습니다. 그리고 그림을 세로로 4등분해보면 구도가 거의 일치하는 게 보입니다.

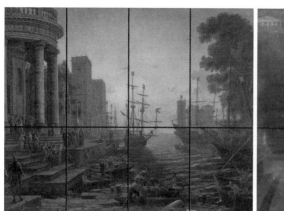

클로드 로랭, 성 우르술라의 출항, 1641년, 내셔널 갤러리(왼쪽)
윌리엄 터너, 헤로와 레안드로스의 이별, 1837년 이전, 내셔널 갤러리(오른쪽)
클로드 로랭과 윌리엄 터너의 그림은 수평이나 수직으로 비슷한 비율의 구도로 제작되었다. 특히 두 그림 모두 좌우에 건축물이나 인물을 배치하면서 보는 이의 시선이 자연스럽게 그림 중앙의 먼 바다와 하늘을 향해 가도록 유도한다. 이렇게 균형 잡히고 안정적인 구도로 이상화된 풍경을 표현했다.

두 그림의 맨 왼쪽에는 모두 고전 양식의 건축물이 자리 잡고 있어 이국적인 느낌을 줍니다. 작품 오른쪽에는 클로드의 경우 나무가 울창하게 배치된 반면, 터너의 작품에는 바다의 혼령들이 빛을 받으며 하늘로 올라가고 있습니다.

결국 이 두 그림의 가장 큰 공통점은 각각 고전 건축물과 나무, 고전 건축물과 혼령이 프레임 역할을 하고 그 사이에 하늘이 V자 형태로 열려 있다는 겁니다. 하늘의 중심엔 클로드의 경우 해가, 터너의 경우엔 달이 자리하고 있습니다. 덕분에 우리의 시선은 지그재그로 왼쪽과 오른쪽을 자연스레 오고 가다 저 멀리 바다를 건너 하늘로 향하게 되죠.

그런데 왜 터너는 거대한 풍경에 서사적 이야기를 집어넣으려 했을까요? 이 질문에 답하기 위해서는 당시 풍경화에 대한 사회적 인식을 살펴봐야 합니다. 터너가 활동하던 시기의 풍경화는 그림 실력이 떨어지는

화가들이 주로 그리는, 수준이 낮은 회화 장르로 여겨졌습니다.

당시 기준으로 최고의 그림은 역사화였습니다. 역사화란 역사적 사건이나 신화, 종교 이야기를 그린 그림을 가리키는데, 이런 역사화를 그리는 화가들이야말로 진정한 화가로 인정받았습니다. 역사화 다음으로 인정받는 그림은 초상화였습니다. 초상화 역시 인물을 그렸기에 상대적으로 높은 평가를 받았지요. 이런 미술계의 분위기 속에서 풍경화는 배경 취급을 당했고 실력이 모자란 화가가 그리는 수준 낮은 그림이라고 평가받았습니다.

하지만 17세기의 클로드 로랭은 자연을 감상하는 방법을 체계화했고, 19세기의 터너는 그 정신을 이어받아 대자연 속에 신화적인 이야기를 더 극적으로 담아냈습니다. 한마디로 풍경화를 역사화에 뒤지지 않는, 수준 높은 미술 장르로 끌어 올려놓으려 한 것입니다.

헤로와 레안드로스의 이별에서 볼 수 있듯이 터너는 비극적인 신화 이야기를 새벽의 바다 풍경 속에 장엄하게 배치하여 이야기를 더욱 비장하게 연출하고 있습니다. 그는 풍경화에 대한 이와 같은 새로운 해석으로 당시 화단에 도전한 겁니다.

과거가 낳은 혁신

내셔널 갤러리가 설립될 당시 많은 영국 사람들은 화가들이 보고 배울 수 있는 거장의 작품을 전시할 미술관이 필요하다고 주장했습니다. 하지만 반대의 목소리도 만만치 않았지요. 과거의 위대한 명작을 자주 보게 되면 젊은 화가들이 그저 과거의 명작만 따라 그려 창조력을 잃게 될 거

라는 염려도 있었습니다.

　결과적으로 클로드 로랭과 윌리엄 터너의 관계를 본다면 이와 같은 염려는 불필요한 걱정이었습니다. 과거의 명작에 감명받은 젊은 화가가 새로운 혁신을 탄생시켰으니까요. 미술관이 새로운 미술을 낳는다는 것을 '클로드와 터너'의 관계가 잘 보여주는 것 같습니다.

전통적으로 서양미술사에서 풍경화는 다른 회화 장르에 비해 중요도가 낮았다. 하지만 17세기 클로드 로랭은 풍경화를 단순히 자연을 재현하는 장르가 아닌 서사가 있는 그림으로서 인식의 전환을 끌어낸다. 이후 19세기 영국의 국민화가 윌리엄 터너는 클로드 로랭의 그림에 큰 영향을 받아 풍경화를 역사화 반열에 올려놓는다.

이야기가 있는 풍경화

클로드 로랭 17세기 풍경화의 대가. 세련된 구도와 풍경화 속에 서사를 녹여내 기존과 다른 양식을 만듦.···▸ 풍경화의 위상을 한층 끌어올림.

포근한 하늘과 잔잔한 바다의 조화 가운데, 화면 양쪽에 배치된 건축물과 울창한 나무가 안정적인 구도를 이룸.
···▸ 관람자의 시선을 집중시키는 효과를 냄.

클로드 로랭, 성 우르술라의 출항, 1641년, 내셔널 갤러리

거장의 정신을 이어받다

윌리엄 터너 19세기 영국을 대표하는 국민화가로 클로드 로랭의 영향을 받아 역사화 형식의 풍경화를 탄생시킴.

그리스 신화의 한 장면을 풍경화 속에 구현함. 클로드 로랭의 작품과 유사한 구도를 가졌으나 터너만의 스타일이 추가되어 극적이고 신비로운 느낌이 돋보임.

윌리엄 터너, 헤로와 레안드로스의 죽음, 1837년 이전, 내셔널 갤러리

시대를 뛰어넘은 만남

윌리엄 터너의 유언에 따라 그의 작품 두 점은 언제나 클로드 로랭의 작품 두 점과 나란히 영국 내셔널 갤러리에 전시되어 있음.

클로드 로랭, 시바 여왕의 출항, 1648년, 내셔널 갤러리(왼쪽)
윌리엄 터너, 카르타고를 건설하는 디도, 1815년, 내셔널 갤러리(오른쪽)

클로드 로랭, 이삭과 레베카의 결혼식이 있는 풍경, 1648년, 내셔널 갤러리(왼쪽)
윌리엄 터너, 연무 위로 떠오르는 태양, 1807년 이전, 내셔널 갤러리(오른쪽)

06
존 컨스터블,
순수의 시대

#존 컨스터블 #풍경화 #식스 푸터 #스트랫퍼드의 종이공장
#건초 마차 #영국 농촌 풍경

가장 영국적인 화가를 꼽으라고 하면 존 컨스터블John Constable을 빼놓을 수 없습니다. 앞서 5장에서 살펴본 대로 2005년 영국 BBC와 내셔널 갤러리가 공동 진행한 '영국에서 소장한 그림 중 가장 위대한 작품' 설문조사에서 컨스터블이 그린 건초 마차가 2위에 올랐습니다. 1위는 터너의 전함 테메레르의 마지막 항해였지요.

그런데 최근 영국인이 선호하는 그림의 순위가 바뀌었다고 합니다. 2017년 삼성 디스플레이 영국지사에서는 영국인들이 좋아하는 그림이 무엇인지 설문조사를 진행했습니다. 스크린이나 모니터에 어떤 그림을

존 컨스터블, 건초 마차, 1821년, 내셔널 갤러리 영국인들이 가장 사랑하는 그림 중 하나로 컨스터블의 대표작이다.

떠워놓기를 희망하는지 알아보기 위한 조사였는데, 2000명의 영국인들에게 물어본 결과 그래피티 작가 뱅크시Banksy의 풍선을 든 소녀가 1위를 차지했습니다. 뱅크시는 영국을 기반으로 남몰래 거리에 그래피티를 그리거나 작품을 설치해놓고 사라져서 현대 미술계의 로빈 후드로 불리는 정체불명의 아티스트입니다.

그럼 2위는 어떤 작품이었을까요? 여기서 반전이 있습니다. 영국의 국민화가 중 한 명인 터너의 작품이 4위로 밀려난 반면, 컨스터블의 대표작 건초 마차는 계속 2위에 선정되었습니다. 이런 흐름을 보면 최근 들어서 터너보다 컨스터블의 인기가 다소 높아졌다고 볼 수도 있을 것 같습니다. 이렇게 엎치락뒤치락하면서 영국 국민의 사랑을 받는 두 화가 터너와 컨스터블은 활동하던 당시에도 치열한 라이벌이었습니다. 터너는 1775년에 태어났고, 컨스터블은 그보다 한 살 아래인 1776년생으로 둘은 같은 시대를 살았습니다. 게다가 두 화가 모두 풍경화를 그렸기에 둘의 경쟁 관계는 숙명적이었습니다.

마침 두 작가의 대형 작품이 이번 내셔널 갤러리 명화전에서 함께 소개됐습니다. 과연 어떤 작품이 한국을 방문했는지 살펴보겠습니다.

윌리엄 터너, 헤로와 레안드로스의 이별, 1837년 이전, 내셔널 갤러리(왼쪽)
존 컨스터블, 스트랫퍼드의 종이공장, 1820년, 내셔널 갤러리(오른쪽)

터너의 신화와 컨스터블의 일상

위의 그림 중 왼쪽은 터너의 헤로와 레안드로스의 이별입니다. 그리고
이 작품과 함께 한국을 찾아온 컨스터블의 작품은 오른쪽 스트랫퍼드의
종이공장입니다. 실제 전시에서도 두 작품은 어깨를 나란히 하고 있어
터너와 컨스터블이라는 두 라이벌의 작품세계를 국내에서 비교 감상할
좋은 기회가 열렸습니다.

두 작품은 얼핏 봐도 동시대 같은 나라 출신의 화가가 그린 그림이라
고 전혀 생각되지 않을 만큼 서로 많이 달라 보입니다. 터너의 경우 자연
을 이상화하여 바라봤다면, 컨스터블은 자연을 눈앞에 보이는 대로 사실
적으로 그리려 했습니다.

왼쪽에 있는 헤로와 레안드로스의 이별에서 터너는 다르다넬스 해협
을 신화적 공간으로 웅장하게 재구성하여 사랑하는 연인들의 비극적 운
명을 생생하게 묘사했습니다. 동트기 직전의 새벽하늘과 일렁이는 파도
가 인상적이지요. 반면 오른쪽의 컨스터블은 실제 자신의 고향 풍경을

윌리엄 터너, 자화상, 1799년경, 테이트 브리튼(왼쪽)
존 컨스터블, 자화상, 1799~1804년경, 내셔널 포트레이트 갤러리(오른쪽)

그림 속에 담아냈습니다. 역사나 신화와는 아무 관계가 없는 지극히 평범한 시골 풍경을 그린 겁니다. 등장인물 또한 평화로운 풍경 속에서 낚시를 즐기거나 배를 타는 등 일상에서 쉽게 볼 수 있는 모습입니다.

터너가 전함 테메레르의 마지막 항해처럼 역사 속 전투함 이야기 혹은 헤로와 레안드로스의 이별처럼 그리스 신화 속 사랑 이야기를 주제로 크고 웅장한 풍경을 그릴 때, 컨스터블은 자신이 살았던 마을의 평범한 일상을 그렸습니다. 이처럼 같은 풍경화가이지만 두 화가는 자연을 완전히 다른 방식으로 해석해낸 것입니다.

이를 요리에 비유해본다면 터너의 그림이 세밀한 조리 단계를 바탕으로 다양한 향신료가 가미된 미묘한 맛이라면 컨스터블은 재료가 가진 본래의 특성을 살린 담백한 맛을 내려 했다고 말할 수 있겠습니다.

두 화가는 그림 스타일만이 아니라 출생 배경과 화가로 성장하는 과정도 크게 다릅니다. 터너는 영국 런던 토박이로, 이발사인 아버지의 적극적인 지원에 힘입어 화가가 됐습니다. 천부적인 재능으로 일찍부터 실력을 인정받으면서 24살에 이미 영국 최고 권위를 자랑하는 왕립 미술원의 정회원이 됩니다.

터너의 앞길이 비교적 탄탄대로였던 것에 비해 컨스터블은 그렇지 못했습니다. 그는 영국 남동부 시골 출신의 화가였습니다. 서포크^{Suffolk}주의 이스트 버그홀트^{East Bergholt}에서 부유한 제분업자 집안의 아들로 태어난 컨스터블은 가업을 이으라는 아버지를 겨우 설득해서 화가의 길을 걷게 됩니다. 화가로 인정받는 데도 오랜 시간이 걸리는데, 그는 터너보다 한참 늦은 41살의 나이에 비로소 왕립 미술원의 정회원이 됩니다.

과연 뒤늦게 인정받은 컨스터블은 어떻게 오늘날 영국의 국민화가로 발돋움했을까요? 이제부터 컨스터블의 작품세계에 대해 좀 더 면밀하게 살펴보겠습니다.

이스트 버그홀트의 위치(왼쪽) 스트랫퍼드 세인트 메리의 위치(오른쪽)
컨스터블은 영국 남동부 이스트 버그홀트 출신으로, 주로 고향의 일상 풍경을 그렸다. 그가 그린 스트랫퍼드의 종이공장은 이스트 버그홀트에서 3킬로미터 떨어진 스트랫퍼드 외곽의 세인트 메리 마을에 있었다.

대형 화폭에 담긴 농촌 풍경

오른쪽 그림은 이번 내셔널 갤러리 명화전에 전시된 컨스터블의 스트랫퍼드의 종이공장입니다. 여기서 그는 제목에 나온 대로 스트랫퍼드 외곽에 있는 종이공장과 그 주변 풍경을 그렸습니다. 그림의 왼쪽에 보이는 건물이 종이를 만들던 방앗간입니다. 이전 페이지의 지도에서 볼 수 있듯 컨스터블의 고향 마을 이스트 버그홀트에서 3킬로미터 정도 떨어진 곳에 실제로 있던 공장이죠. 현재는 사라지고 없지만, 원래 이 방앗간은 스투어강의 수력을 이용해 종이 펄프를 만들던 곳이었습니다.

나무 그늘에 가려서 공장의 모습이 어둡게 보이는 반면, 반대편에는 햇빛이 쏟아지고 있습니다. 맑은 하천을 배경으로 울창한 나무들이 줄지어 서 있고 저 멀리에 농가도 보입니다. 평화롭게 자연을 즐기는 사람들도 여럿 보입니다. 전면에는 낚시하는 이들이 자리하고, 맞은편 강둑에는 뱃사공들이 배를 끌고 있습니다. 그리고 우측 배경의 벌판에 일하는 농부들이 작은 점처럼 표현되어 있습니다.

너무나 평범한 자연을 그린 것처럼 보이는데, 막상 그림 앞에 서면 당황할 수 있습니다. 그림의 폭이 약 1.8미터, 높이가 약 1.3미터로 상당히 크기 때문입니다. 보통 이 정도 크기의 대형 캔버스 화면에는 위대한 역사적 사건이나 인물이 담기기 마련인데, 컨스터블은 여기에 지극히 평범한 자기 고향 마을과 동네 사람들을 그려 넣었습니다.

그가 평범한 고향 풍경을 이렇게 크게 그린 의도에 대해 해석이 분분합니다. 화단의 주목을 받기 위해서 일부러 크게 그렸다는 의견과 실제 풍경에 비견할 정도의 힘 있는 그림을 그리기 위해 큰 화면을 선택했다는 의견이 대표적입니다. 이유가 무엇이든 결과적으로 컨스터블은 이런

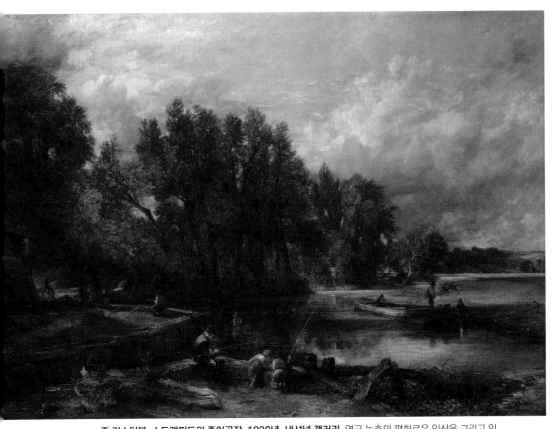

존 컨스터블, 스트랫퍼드의 종이공장, 1820년, 내셔널 갤러리 영국 농촌의 평화로운 일상을 그리고 있다. 그림 가운데에서 어른 한 명과 두 아이가 낚시에 열중하고 있고, 공장 쪽에도 다른 낚시꾼 한 명이 보인다. 아이들은 입질이 왔는지 보려고 몸을 기울이고 있다.

155

대형 풍경화를 통해 평범한 영국의 풍경을 위대한 예술 작품으로 빚어내고자 했습니다. 바로 이 점 때문에 그는 가장 영국적인 화가라는 평가를 받게 됩니다.

컨스터블은 이 크기의 그림을 '6피트짜리 그림'이라는 뜻으로 식스 푸터Six Footer라고 불렀습니다. 6피트는 182.88센티미터로, 이 그림의 폭과 거의 일치합니다. 그는 1819년부터 거의 매해 이 크기의 캔버스에 풍경화를 한 점씩 그려내는데, 훗날 컨스터블은 식스 푸터 시리즈를 그리면서 드디어 제대로 된 풍경화를 그릴 수 있게 되었노라 회고하기도 했죠.

그가 그린 첫 번째 식스 푸터는 1819년에 그린 흰말이라는 작품입니다. 스트랫퍼드 종이공장이 두 번째, 그리고 가장 널리 알려진 건초 마차가 세 번째 식스 푸터입니다. 오른쪽 그림이 바로 첫 번째 식스 푸터인 흰말입니다.

컨스터블만의 '오일 스케치'

식스 푸터는 대형 풍경화이기 때문에 이를 단숨에 그려내기가 쉽지 않았습니다. 이 때문에 컨스터블은 식스 푸터를 그리기 전 거의 동일한 크기로 오일 스케치를 미리 제작했습니다. 같은 크기의 습작을 유화 물감을 이용해 미리 그려보는 작업은 본격적으로 그림을 그리기 전에 구성과 아이디어를 되짚는, 일종의 초고 작업 같은 과정이었습니다.

컨스터블은 오일 스케치를 한 후 짧게는 몇 개월 길게는 몇 년에 걸쳐 아이디어를 조금씩 발전시켰는데, 이런 방식은 컨스터블만의 고유한 작업 스타일이라고 할 수 있습니다. 그는 1819년 이후 거의 매해 식스 푸터

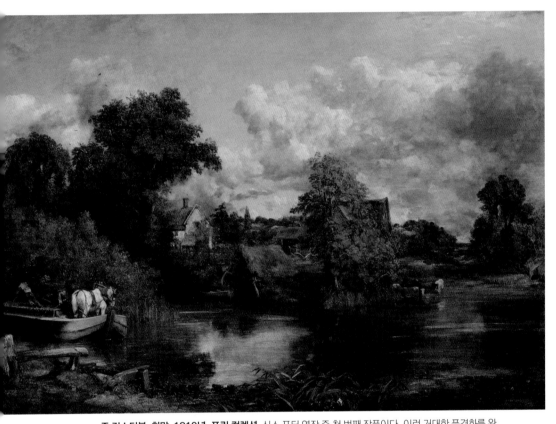

존 컨스터블, 흰말, 1819년, 프릭 컬렉션 식스 푸터 연작 중 첫 번째 작품이다. 이런 거대한 풍경화를 완성하기 위해 컨스터블은 먼저 오일 스케치를 그려서 구도와 표면의 질감을 실험했다.

존 컨스터블, 스트랫퍼드의 종이공장 오일 스케치, 1819~1820년, 예일 영국 미술관 두 번째 식스 푸터 인 스트랫퍼드의 종이공장 오일 스케치 버전으로, 컨스터블은 식스 푸터를 제작하기 전 오일 스케치를 여 러 번 그렸다. 그는 유화 물감을 활용해 독특한 질감을 표현하려 했다.

를 그리면서 매번 같은 크기의 오일 스케치를 제작합니다.

한편 컨스터블은 습작 방식까지도 터너와 많이 달랐습니다. 터너는 습작을 수채화 물감으로 그린 반면, 컨스터블은 유화 물감을 사용했습니다. 터너가 빨리 마르는 수채화를 통해 자연에서 받은 순간적인 인상을 잡아내려 했다면, 컨스터블은 유화의 풍부한 표현력을 이용해 나무와 풀, 이슬과 강물 같은 다채로운 자연의 질감을 잡아내려 했습니다.

당시 풍경화에서는 표면을 매끈하게 처리하는 기법이 유행했습니다. 그러나 컨스터블은 붓질 흔적을 과감히 드러내는 기법을 더 선호했고, 붓뿐만 아니라 팔레트 나이프를 사용해 캔버스 화면에 다양한 질감 효과

존 컨스터블, 초원에서 본 솔즈베리 대성당, 1831년, 테이트 브리튼

를 나타내려 했습니다. 유화의 표현력을 살린 거친 질감은 준비 단계인 오일 스케치에서 더욱 두드러집니다.

왼쪽 그림은 스트랫퍼드의 종이공장을 그리기 위한 오일 스케치입니다. 먼저 물감의 두께감부터 다양해 보입니다. 앞서 컨스터블은 여러 도구로 유화의 질감을 다양하게 표현했다고 했는데, 오른쪽 하늘 부분은 물감층이 옅어 보입니다. 한편 물 위를 표현한 부분은 물감이 두껍게 발라져 있습니다. 특히 여기에 흰색 물감을 흩뿌리듯이 칠해 물 위에 반사되는 빛까지 하나하나 섬세하게 표현하려 했습니다.

하지만 당시 컨스터블의 시도는 호평보다는 날선 비판의 대상이 되었습니다. 이런 그림을 본 비평가들은 흰색의 하이라이트 점들이 한겨울에

내리는 눈처럼 보인다고 조롱하면서 컨스터블 눈꽃Constable's Snow이라는 용어를 지어내기까지 했습니다.

실제로 영국에서는 날이 흐리다가 해가 나는 때가 종종 있는데, 이때 눈앞의 풍경이 컨스터블의 그림처럼 반짝거리는 게 느껴집니다. 특히 소나기가 내린 후 햇빛이 들어설 때는 눈부심이 훨씬 강렬해지죠. 컨스터블은 이러한 시각적 경험을 그림 속에 담으려 한 것인데, 당시 보수적인 미술계 사람들에게 이런 시도가 너무나 낯설고 거칠어 보였던 겁니다.

특히 그의 마지막 식스 푸터인 초원에서 본 솔즈베리 대성당도 비난과 조롱의 대상이 됩니다. 이전 페이지의 그림을 보고 당시 비평가들은 "그림이 누군가에 의해 흰색으로 덕지덕지 칠해져 망쳐졌다. 그리고 이 모욕은 작가가 스스로 자초한 것이다", "풍경이 눈 폭풍에 잠긴 것으로 보인다. 수없이 흩뿌려진 죽은 눈은 애초에 빛이나 빗방울을 표현하기 위해 그려진 것으로 추측되나, 겨울의 아침처럼 시리게 느껴질 뿐이다"라고 혹평했지요.

화가의 새로운 시도가 언제나 환영받는 것은 아니지만, 컨스터블의 경우 비난의 강도가 상당히 거셌습니다. 중요한 점은 결국 그가 이 난관을 극복해낸다는 겁니다. 그는 작품성을 인정받기 위해 꾸준히 노력하는데, 이 과정에서 바다 건너 프랑스 살롱전에도 참가합니다. 이 이야기는 이번 장 마지막에 다시 다루겠습니다.

고향 풍경의 변주

컨스터블의 스트랫퍼드의 종이공장은 오른쪽 페이지의 건초 마차와 많

존 컨스터블, 건초 마차, 1821년, 내셔널 갤러리

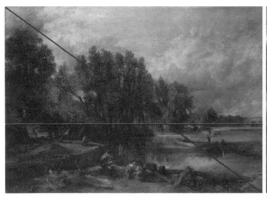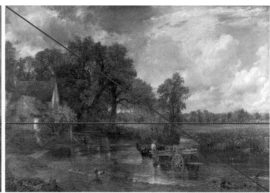

존 컨스터블, 스트랫퍼드의 종이공장, 1820년, 내셔널 갤러리(왼쪽)
존 컨스터블, 건초 마차, 1821년, 내셔널 갤러리(오른쪽)

이 닮아 보입니다. 그의 작품세계를 대표하는 건초 마차는 시간적으로
스트랫퍼드의 종이공장을 그린 뒤 이듬해인 1821년 그려져 두 작품의 제
작 시기도 서로 이어집니다.

위에 있는 두 그림의 구도를 비교해보면 비슷한 점이 더욱 두드러집
니다. 먼저 그림의 수평선 위치가 같습니다. 여기서 각 그림에 대각선을
왼쪽 위에서 오른쪽 아래로 그어보면 대각선 좌우의 나무와 숲, 강물, 하
늘의 위치가 거의 일치한다는 것을 알 수 있습니다. 두 그림 모두 왼쪽
끝엔 건축물이 있는데, 각각 공장과 농가 주택이 자리합니다. 그리고 중
앙에는 나무와 숲, 오른쪽으로는 벌판이 열려 있고, 그 위로 하늘에서
빛이 쏟아지고 있어 구도상 거의 쌍둥이 그림이라고 해도 좋을 것 같습
니다.

물론 모든 면이 닮아 있는 건 아닙니다. 앞서 언급한 그림의 왼쪽 건
축물에 집중해보세요. 스트랫퍼드의 종이공장에 그려진 건물은 나무 그
림자에 들어가 감춰진 듯한 인상을 주지만 건초 마차의 농가는 훨씬 뚜
렷하고 크게 그려져 오히려 존재감이 두드러집니다.

윌리 롯의 집(왼쪽) 건초 마차 속 집은 실제로 소작농이 살던 곳이었으며 현재도 위의 사진처럼 남아 있다.
존 컨스터블, 건초 마차(부분), 1821년, 내셔널 갤러리(오른쪽)

공장과 농가는 모두 컨스터블의 고향을 가로지르는 스투어강을 끼고 있는 실제 장소로, 특히 이 중 건초 마차 속 농가는 컨스터블 집안 소유였습니다. 더 구체적으로는 컨스터블 집안에서 소작농으로 일하던 윌리 롯Willy Lott이 살던 집이었죠. 이 집은 지금까지도 잘 남아 있습니다.

게다가 윌리 롯의 집 바로 앞에는 컨스터블 집안이 소유한 플랫퍼드 방앗간Flatford Mill이 있습니다. 컨스터블의 건초마차는 이 방앗간 쪽에서 소작농의 집을 바라보고 그린 거죠.

플랫퍼드 방앗간과 윌리 롯의 집 위치 건초 마차는 플랫퍼드 방앗간을 등진 채 윌리 롯의 집 쪽을 바라보고 그린 그림이다.

왼쪽의 지도를 보면 그가 풍경을 바라본 위치를 확인할 수 있습니다. 스트랫퍼드 종이공장과 건초마차, 이 두 작품은 모두 컨스터블의 고향을 담고 있지만 건초 마차의 풍경이 화가에게 더욱 익숙하고 친근하게 다가왔을

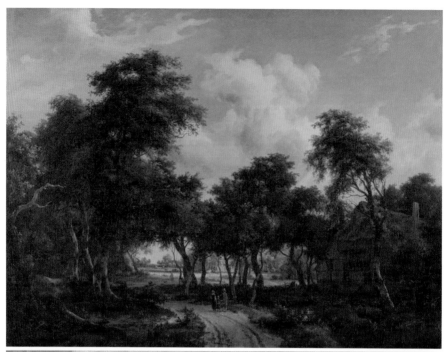

메인더르트 호베마, 작은 집이 있는 숲 풍경, 1665년경, 내셔널 갤러리(위)
존 컨스터블, 스트랫퍼드의 종이공장, 1820년, 내셔널 갤러리(아래)

겁니다. 좀 더 애착이 가는 곳에서 컨스터블은 풍경에 대한 자신의 생각을 보다 풍부하고 다채롭게 풀어놓은 겁니다.

풍경을 재구성하다

앞서 본 스트랫퍼드의 종이공장과 건초 마차의 구도는 상당히 비슷합니다. 이 때문에 컨스터블의 풍경화가 순수한 풍경이라기보다는 화가가 어느 정도 구성을 정형화해 표현했다고 볼 수 있습니다. 컨스터블은 순수한 눈으로 자신 앞의 풍경을 보이는 그대로 그렸다고 주장하지만, 그의 말을 곧이곧대로 받아들이기는 어려워 보입니다. 컨스터블의 풍경화도 일정 부분 미학적으로 재구성한 결과로 볼 부분이 적지 않기 때문입니다.

5장에서 살펴본 것처럼 17세기 네덜란드 풍경화나 같은 시기 로마에서 활동한 클로드 로랭의 풍경화는 이후 풍경화가들에게 큰 영향을 끼칩니다. 컨스터블 역시 이들의 영향에서 자유롭지 않았죠. 그는 과거의 풍경화를 면밀하게 연구하여 나무, 강, 주택, 하늘 등 풍경의 구성 요소를 균형 있게 배치함으로써 감동을 극대화하려 했습니다.

이번 내셔널 갤러리 명화전에서 만날 수 있는 호베마의 작은 집이 있는 숲 풍경을 컨스터블의 작품과 비교해볼까요? 앞서 말씀드린 대로 호베마는 17세기 네덜란드 풍경을 최대한 있는 그대로 그리려 한 화가입니다.

왼쪽 페이지의 위에 있는 호베마의 그림을 보면 중앙을 가득 채운 나무들이 눈에 들어오고, 그 위로 넓게 펼쳐진 하늘엔 구름이 편안하게 움직이고 있는 것을 볼 수 있습니다. 아래 컨스터블의 작품에도 비슷한 부분이 보입니다. 컨스터블의 풍경화에서 보이는 나무들의 자연스러운 배

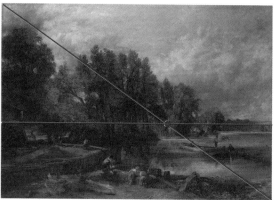

클로드 로랭, 성 우르술라의 출항, 1641년, 내셔널 갤러리(왼쪽)
존 컨스터블, 스트랫퍼드의 종이공장, 1820년, 내셔널 갤러리(오른쪽)

치, 그리고 넓게 열린 하늘과 그 속에 자연스럽게 흘러가는 구름은 호베마 같은 17세기 네덜란드 풍경화에서 영향받은 듯합니다.

이뿐만 아니라 컨스터블은 터너만큼이나 클로드 로랭의 풍경화에 많은 영향을 받았습니다. 클로드 로랭의 성 우르술라의 출항을 컨스터블의 스트랫퍼드의 종이공장과 나란히 보면 클로드의 영향력을 확실히 느낄 수 있습니다.

먼저 두 그림의 수평선 위치가 일치합니다. 그리고 왼쪽 위에서 오른쪽 아래로 떨어지는 대각선을 그어보면 전체적인 풍경 요소의 배치까지 비슷합니다. 위의 참고 그림을 보면 수평선과 대각선이 만나는 점 아래에 바다 또는 강이 자리합니다. 이 점을 기준으로 왼쪽에는 건축물이, 오른쪽 위로는 하늘이 열려 있죠. 성 우르술라의 출항에 그려진 건축물이 이상화된 고대 신전인 것에 반해 스트랫퍼드의 종이공장 속 건축물은 현실 세계의 공장이라는 점만 빼고는 확실히 구도가 정형화되어 있습니다.

이렇게 분석하다 보면 컨스터블처럼 '순수한 눈'을 이야기하면서 눈

에 들어오는 세계를 '있는 그대로 그리겠다'라는 화가들의 주장에 의구심이 들기 시작합니다. 순수한 눈으로 세계를 바라보고 이를 있는 그대로 재현하려 해도 기존 회화의 전통에서 완전히 벗어나기는 마치 중력에서 벗어나려는 노력만큼 어려워 보이기 때문입니다.

컨스터블은 분명 기존 영국 화가들이 시도하지 않았던 평범한 영국의 시골 풍경을 최대한 솔직하게 그리려 했습니다. 그러나 그의 작품을 깊이 들여다보면, 전통적 풍경화의 조형적 업적을 존중하고 있음을 알 수 있습니다. 다시 말해 컨스터블은 기존의 풍경화 형식을 받아들이되 이를 보다 현실에 가깝게 변형하는 방식으로 영국의 자연을 그리려 했다는 겁니다.

이런 관점에서 본다면 컨스터블은 영국의 농촌 풍경을 고전적 풍경화의 맥락에서 충분히 감상할 수 있는 위대한 풍경으로 미화했다는 해석도 가능합니다. 즉 영국의 평범한 자연을 고전적 풍경화에 결코 뒤지지 않는 미학적 완성도를 갖춘 아름다운 자연으로 바라봤다고 할 수 있습니다.

컨스터블의 풍경화는 상상화?

한없이 평화로워 보이는 컨스터블의 풍경화가 놀랍게도 영국 미술사학계의 뜨거운 이슈로 떠오른 적이 있습니다. 1980년대부터 영국 미술사학계에서는 전통을 새롭게 해석하고자 하는 신미술사New Art History라는 연구 흐름이 일어났습니다. 새로운 미술사를 표방하는 연구자들은 전통적인 미술사학계를 강도 높게 비판했는데, 이때 논쟁의 중심에 선 작품이 다름 아닌 컨스터블의 풍경화였습니다.

이때까지 풍경화는 미술사학계에서 이야기가 없는 순전히 미학적인 그림으로 여겨졌습니다. 풍경화에는 서사가 빠져 있었기에 그만큼 정치적인 해석이 불가능하다고 본 겁니다. 더군다나 지금도 그렇지만 당시에도 컨스터블은 영국의 지극히 평범한 농촌 풍경을 그려내 영국인으로부터 국민화가로 존경받고 있었습니다. 이 때문에 영국 미술사학계 내에서 그의 그림을 정치적으로 해석하거나 그가 이룩한 회화적 업적을 적극적으로 비판하기가 어려운 분위기였죠.

하지만 신미술사학자들은 컨스터블의 풍경화를 사뭇 다르게 읽었습니다. 단순한 실제 풍경 혹은 이야기가 없는 풍경이 아니라 치열한 계급의식이 담긴 그림으로 해석한 것입니다. 그리고 여기서 한발 나아가 영국의 산업혁명이 남긴 상처가 고스란히 깃든 노스탤지어적 풍경이라는 해석까지 제시합니다. 예를 들어 스트랫퍼드의 종이공장 속 평화로운 농촌 풍경은 신미술사의 시각에선 이미 사라진 과거의 농촌이었습니다. 컨스터블의 풍경화는 실재한 풍경이 아니라 그가 어릴 때 본 풍경을 상상으로 되살려낸 결과물이라는 주장이지요.

이 같은 파격적인 해석의 근거를 살펴볼까요? 실제로 컨스터블의 대표작이 주로 그려진 1820년대는 영국의 농촌이 매우 피폐한 시기였습니다. 산업혁명과 맞물려 제2차 인클로저 운동Enclosure Movement이 진행되면서 농촌사회가 본격적으로 해체되고 있었죠. 인클로저 운동이란 농토를 울타리로 구획해 사유지로 편입하기 시작한 움직임이라 할 수 있습니다.

16세기 제1차 인클로저 운동은 모직물 산업의 확대를 위해 경작지를 목장으로 전환하면서 일어났고, 19세기 제2차 인클로저 운동은 인구증가에 따른 식량 수요에 대비해 대농장을 경영하기 위한 목적에서 이루어졌습니다. 그 결과 농민들은 경작지를 빼앗기고 농장에서 날품팔이로 일하

존 컨스터블, 스트랫퍼드의 종이공장 오일 스케치 (부분), 1819~1820년, 예일 영국 미술관(위)
존 컨스터블, 스트랫퍼드의 종이공장(부분), 1820년, 내셔널 갤러리(아래)
위의 먼저 그린 오일 스케치를 보면 왼쪽에 종이공장에서 일하는 노동자가 보이나 완성작인 아래 그림에서는 사라졌음을 알 수 있다. 배를 타고 있는 노동자도 자연과 어우러진 편안한 모습으로 묘사됐다.

거나 다른 일자리를 찾아 대도시로 몰려가게 됩니다. 이렇게 영국의 농촌사회가 급격히 해체되는 바로 그 시대에 컨스터블이 살았던 겁니다.

그렇기에 그림 속 농촌 풍경은 당시 현실의 농촌이 아닌 컨스터블이 어릴 때 보았던 과거의 모습일 거라는 주장이 제기됩니다. 게다가 이 그림을 그릴 당시 컨스터블은 이미 고향이 아닌 런던에 거주하고 있었고, 당연하게도 그의 작품을 감상하는 주요 관객층은 런던 사람들이었습니다. 그렇기에 컨스터블의 풍경화는 도시 사람들의 향수를 자극할 만한

평화로운 시골의 모습을 의도적으로 적극 고려해서 그린 그림으로 해석할 수도 있습니다.

이전 페이지의 그림에서 배를 모는 노동자의 모습을 보면 이 점을 더욱 잘 느낄 수 있습니다. 이들은 실제로 훨씬 힘들게 일하며 생계를 유지했을 테지만 그림 속에선 그러한 노동의 고통이 느껴지지 않습니다. 대부분의 컨스터블 그림에서 노동자들은 근경이 아닌 중경으로 밀려나 자연과 편안하게 어우러져 있죠. 그림 속 벌판 또한 경계 없이 광활해 보이는데, 1820년이면 이미 울타리를 치고 구역을 나누어 함부로 사유지에 접근할 수 없게 해놓았습니다. 이 점도 그의 풍경화가 보여주는 비현실성에 어느 정도 기여하고 있습니다.

신미술사를 추구한 학자들은 컨스터블의 풍경화에 대해 이와 같은 의문을 강하게 제기하였고, 이는 '컨스터블 회화 논쟁'으로 이름 붙여질 만큼 뜨겁게 불거졌습니다. 컨스터블의 평화로운 풍경화가 한순간에 미술사학계의 논쟁거리가 된 것입니다.

그러나 한편으론 이런 논쟁을 통해 결과적으로 컨스터블 그림에 대한 해석의 범위가 넓어졌다고 볼 수도 있습니다. 신미술사를 지향한 학자들조차도 컨스터블이 영국의 풍경을 훌륭히 그렸다는 점에는 이견이 없었고, 이전까지 그려지지 않았던 영국의 농촌이라는 주제를 새롭게 발전시켰다는 기존 해석을 크게 반박하지도 않았습니다.

그렇다면 이런 다양한 이론과 치열한 해석 과정에서 가장 이득을 본 사람은 누구일까요? 학계가 불러온 이 논쟁의 승리자는 결국 컨스터블 본인인 것 같습니다. 학술 논쟁이 도리어 '노이즈 마케팅'이 된 셈인데, 이런 활발한 논쟁 덕분에 그의 작품에 대한 해석은 물론 대중적 관심 또한 한층 높아지게 된 것입니다.

앞서 이번 장을 시작하면서 최근에는 터너보다 컨스터블에 대한 영국인들의 선호도가 높아졌다는 설문조사도 있다고 소개했는데, 이러한 경향성도 크게 보면 컨스터블의 풍경화 논쟁에 대한 대중적 반향의 결과로 볼 수 있을 겁니다.

풍경화의 변신은 무죄

영국의 국민화가 터너와 컨스터블, 두 화가는 동시대를 살아가면서 회화적으로는 분명 많은 부분에서 달랐지만 내셔널 갤러리의 설립에 있어서는 서로 힘을 합칩니다. 앞 장에서 살펴봤듯이 터너는 소장하고 있던 자신의 작품을 모두 내셔널 갤러리에 기증할 만큼 내셔널 갤러리에 깊은 애정을 가지고 있었습니다.

컨스터블도 내셔널 갤러리 설립에 앞장섭니다. 그는 거장들의 작품을 보여주는 미술관이 없다면 "머지않아 고루한 영국에서 그나마 시도하던 새로운 미술은 사라지게 될 것"이며, 이렇게 되면 "결국 화가가 아닌 회화 수공업자들이 제조해낸 작품들이 완벽함의 기준이 될 것이다"라고 주장했습니다.

당시 컨스터블은 왕립 미술원의 정회원이 되었지만 여전히 보수적인 영국 미술계로부터 인정받는 데 어려움을 겪고 있었습니다. 이 때문에 하루빨리 내셔널 갤러리가 개관되어 영국인의 미적 안목이 높아지길 원했던 겁니다.

과연 컨스터블의 바람은 실현되었을까요? 내셔널 갤러리가 설립되던 그해 컨스터블은 프랑스 살롱전에 작품을 출품하기로 결심합니다. 바다

장 바티스트 카미유 코로, 기울어진 나무, 1860~1865년경, 내셔널 갤러리

건너 프랑스에서 인정받으면 영국에서도 통할 것이라는 친구의 조언에 따라 1824년 프랑스 살롱전에 건초 마차를 비롯하여 풍경화 여러 점을 출품했습니다. 컨스터블의 풍경화는 파리 화단에서 상당한 반향을 일으킵니다. 실제로 당시 프랑스 왕 샤를 10세는 그의 공로를 치하해 황금 메달을 수여합니다.

이렇게 파리 살롱전에서 인정받은 후 컨스터블은 영국보다 프랑스에서 선풍적 인기를 누리게 됩니다. 컨스터블이 프랑스에 진출한 지 2년도 채 되지 않아 그의 풍경화는 이전에 영국에서 판매했던 것보다 더 많이 팔렸습니다. 컨스터블의 풍경화는 프랑스 화가 들라크루아와 카미유 코로, 심지어 인상주의를 여는 모네에게까지 영향을 줍니다. 이렇게 그의

클로드 모네, 붓꽃(부분), 1914~1917년경, 내셔널 갤러리

작품은 프랑스에서 한발 먼저 새로운 풍경화 열풍을 불러일으킵니다.

이번 내셔널 갤러리 명화전에도 카미유 코로와 클로드 모네의 풍경화가 함께합니다. 각 작품에서 컨스터블의 영향력을 찾아보는 것도 색다른 즐거움을 선사할 것입니다. 예를 들어 왼쪽의 코로가 그린 풍경화에서는 한쪽으로 쏠린 나무와 하늘의 대조적인 구성이 인상적입니다. 특히 앞쪽 나무 밑동에 어린 강렬한 흰색 하이라이트에서 컨스터블의 영향을 읽어 낼 수 있죠.

위의 모네 그림의 경우 컨스터블의 오일 스케치가 보여준 거친 질감을 다시 한번 포착할 수 있습니다. 차이가 있다면 컨스터블이 오일 스케치 단계에서 보여준 다채로운 유화 질감을 모네는 완성작 단계에서 더

적극적으로 드러냈다는 점입니다. 모네는 빛과 색채를 화면에 보다 직접적으로 담아내려 했다고 볼 수 있습니다.

지금까지 살펴본 바에 따르면 풍경화는 단순히 자연을 그대로 그린 그림이 아닙니다. 오히려 세계에 대한 화가의 적극적인 해석이 담기면서, 화가와 화가 간의 치열한 경쟁이 벌어지는 장입니다. 이 점을 생각하면서 이번 전시에 출품된 풍경화들을 본다면 미술을 보는 새로운 시각뿐만 아니라 그것을 변화시키려는 화가들의 부단한 노력까지도 더욱 생생하게 느낄 수 있을 겁니다.

존 컨스터블은 윌리엄 터너와 함께 영국의 국민화가이자 대표적인 풍경화가로 손꼽힌다. 그는 주로 자신의 고향인 농촌 풍경을 화폭에 담았다. 그의 그림은 보통의 풍경화보다 크고 유화의 질감이 잘 표현되었다. 20세기 후반에는 컨스터블의 그림이 산업혁명 이후 사라진 농촌 풍경에 대한 향수를 자극한다는 해석이 나와 다시금 주목받았다.

터너와 컨스터블의 관계		윌리엄 터너	존 컨스터블
	생애	- 영국 런던 출신. - 천부적인 재능으로 일찍부터 대가로 인정받음.	- 영국 남동부 시골 출신. - 터너보다 18년이나 늦게 왕립 미술원의 정회원이 됨.
	작품세계	- 풍경화에 신화적 공간 및 서사를 적용함. - 수채화로 습작하며 순간적인 인상을 포착.	- 자신의 고향 풍경을 화폭에 담아 냄. - 유화로 다채로운 자연의 질감을 표현.

컨스터블의 대형 풍경화

식스 푸터 '6피트짜리 그림'이라는 뜻. 컨스터블은 1819년부터 식스 푸터 시리즈를 통해 자신만의 작품세계를 구축. ⋯⋙ 본격적인 작업에 앞서 유화를 활용한 습작, 즉 오일 스케치를 제작.

스트랫퍼드의 종이공장

컨스터블의 고향 마을 이스트 버그홀트 인근의 실제 종이공장 풍경. 평화로운 자연 풍경과 소소한 일상을 표현. ⋯⋙ 구도가 유사한 풍경화로는 컨스터블의 대표작 건초 마차가 있음.

17세기 네덜란드의 풍경화와 클로드 로랭의 작품에 영향을 받아 사실적 재현을 넘어 미학적 재구성을 거친 그림.

존 컨스터블, 스트랫퍼드의 종이공장, 1820년, 내셔널 갤러리

노스탤지어 풍경

1980년대부터 신미술사 연구를 중심으로 컨스터블의 풍경화를 재조명. ⋯⋙ 산업혁명을 거치면서 사라졌던 과거 영국 농촌 풍경을 되살려낸 결과물이라는 해석.

그림 제작 시기에 이미 영국 농촌은 피폐해진 상태. 하지만 풍경화에는 평화롭고 아름다운 모습으로 재구성되어 있음. ⋯⋙ 서사가 없는 그림이 아닌, 치열한 계급의식이 담긴 그림.

07
마네,
카페의 모던 라이프

#프랑스 파리 #마네 #카페 콩세르 #모던 라이프 #폴리 베르제르

'파리'라고 말하는 순간부터 마음이 설렙니다. 낭만의 도시, 예술과 패션의 중심지, 혁명의 현장, 이런 가슴 뛰는 멋진 이미지들이 연속해서 우리 머릿속에 떠오르죠. 이 근사한 도시를 감상하는 방법으로 많은 이들은 '느리게 걷기'를 추천합니다. 콩코르드 광장에서 오페라 거리까지, 센강 퐁뇌프 다리부터 라탱 지구까지 파리의 시원시원한 대로를 따라 느리게 걷다 보면, 파리의 일상이 조금씩 느껴지면서 이 도시의 매력에 빠져들게 된다는 겁니다.

느리게 걷다 보면 도심 곳곳에 자리한 카페와 레스토랑에 자연스럽

파리의 노천카페 풍경

게 눈길이 갑니다. 위의 사진처럼 노천카페에서 담소를 나누는 파리지앵들의 모습을 보노라면 왜 카페가 '프랑스 삶의 예술적 형태'라고 하는지 알 수 있습니다. 간격이 좁은 테이블과 테이블 사이로 다양한 사람들이 한데 모여 있는 모습에서 카페가 파리 시민들의 일상을 이어주는 연결의 공간이라는 것을 깨닫게 되죠.

19세기 인상주의 화가의 대표 주자였던 마네도 이런 파리의 카페 모습이 흥미로웠나 봅니다. 다음 페이지 오른쪽 그림처럼 마네는 일찍부터 파리의 카페 모습을 화폭에 담아냅니다.

오늘날과 마찬가지로 그림 속 파리의 카페에서 사람들은 어깨를 맞댈 정도로 가깝게 앉아 있습니다. 정장에다 모자까지 갖춰 입은 신사와 파이프를 문 셔츠 차림의 남자들이 함께 어우러지죠. 화려하지만 동시에 어딘지 모르게 분위기가 좀 불편해 보이기도 합니다. 사람들은 무대를

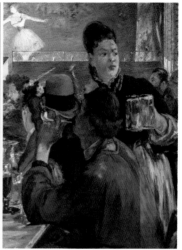

노천카페의 웨이터(왼쪽)
마네, 카페 콩세르의 한구석, 1878~1880년경, 내셔널 갤러리(오른쪽)

향해 앉아 있지만 그들의 시선은 조금씩 어긋나 있죠. 모두 카페라는 같은 공간에 있지만 서로 다른 의도를 품고 있는 건 아닐까요? 무엇보다 이들 속을 분주히 오가는 웨이트리스의 모습이 비중 있게 그려져 있는 점도 흥미롭습니다.

　이처럼 마네는 무슨 일이 벌어질 것만 같은, 파리의 카페 모습을 흥미진진하게 그려냈습니다. 혁명과 혼돈 속에서 성장한 파리의 뒷골목을 냉철하게 담은 마네의 카페 취재일지를 함께 살펴보도록 하죠.

19세기 파리의 대변신

카페와 레스토랑 등 집 밖에서 음식을 사먹는 외식 문화는 아주 오래전부터 시작되었습니다. 하지만 외식 문화가 사람들의 일상이 되려면 도시

프란츠 자버 빈터할터, 나폴레옹 3세 초상, 1853년경, 로마 나폴레옹 박물관(왼쪽) 나폴레옹 3세는 1851년 쿠데타를 통해 이듬해 황제 자리에 오른 후 파리를 근대 도시로 바꾸려 했다.
조르주 외젠 오스만(오른쪽) 1853년부터 1870년까지 약 17년간 파리 시장을 지내며 파리를 근대 도시로 개조하는 데 이바지했다.

자체가 변해야 했습니다. 일단 많은 사람들이 집을 나와 밖에서 보내는 시간이 많아져야 카페나 레스토랑은 대중화됩니다. 그리고 이렇게 도시를 활보하는 시민들이 경제력까지 갖추게 되면 비로소 외식 문화는 크게 발전하게 됩니다.

바로 이 점에서 19세기 파리는 소위 외식 문화의 성지이자 선두 주자가 될 수 있었습니다. 엄청난 혼돈을 일으켰던 프랑스 혁명은 결과적으로 보면 시민사회의 성장을 가져왔습니다. 귀족이 주도하던 신분사회가 시민이 주도하는 사회로 바뀌었죠. 세상의 중심이 된 시민들이 이제 세상을 즐기는 시대가 드디어 온 것입니다.

이러한 새로운 시대의 주인공을 맞이하기 위해 파리 도시 자체도 시

샤를 드 골 광장, 파리 오스만의 파리 개조 도시 계획은 이후 유럽과 미국의 도시 개조 계획에 전방위적으로 영향을 미쳤다. 당시 개선문을 중심으로 형성된 12개의 방사형 도로는 오늘날 우리가 볼 수 있는 파리 모습의 하이라이트라 할 수 있다.

민을 위한 공간으로 변하게 되고 이 속에서 카페와 레스토랑 문화가 자리 잡게 됩니다.

이 같은 변화를 이해하기 위해서는 먼저 나폴레옹 3세의 파리 대개조 프로젝트를 살펴봐야 합니다. 19세기 후반에 접어들면서 파리는 또다시 혁명적 변화의 중심에 서게 됩니다. 힘들게 정권을 잡은 나폴레옹 3세는 파리를 완전히 뒤바꿔놓을 계획을 품게 되죠. 그는 파리를 낡고 더러운 중세 성곽 도시에서 근대적 도시로 탈바꿈시키려 했습니다.

나폴레옹 1세의 조카였던 나폴레옹 3세는 파리가 프랑스 제국의 수도로 거듭나길 열망하면서 야심가였던 행정가 오스만 남작을 1853년 파리 시장으로 임명합니다. 그리고 그에게 재개발을 추진하는 데 필요한 엄청난 권한을 부여합니다.

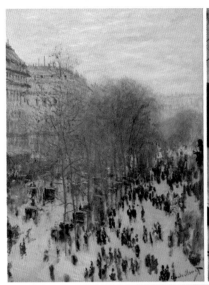

클로드 모네, 파리의 카퓌신 대로, 1873~1874년, 넬슨－앳킨스 미술관(위 왼쪽)
에드가 드가, 압생트, 1875~1876년, 오르세 미술관(위 오른쪽)
폴 세잔, 베르시의 센강, 1875~1876년, 함부르크 미술관(아래)
인상주의 화가들은 급격히 변화하는 파리의 모습을 화폭에 담아냈다.

이전까지의 파리는 좁은 골목과 비위생적인 주택들이 즐비한 곳이었지만 오스만 남작의 주도하에 새로운 도로와 주택이 들어서고, 배수시설이 재정비되며 공공시설이 건립되는 등 혁명적이라 할 만큼 크게 변모하기 시작하죠. 오늘날 파리를 한결 여유롭게 만드는 녹지 공간과 가로수도 이 당시 오스만 남작의 작품입니다. 그리고 이때 파리 주변의 18개 소읍이 파리시로 편입되는데, 이렇게 확대된 파리의 영역이 오늘날까지 이어지고 있습니다.

당시 6만 6000여 가구가 파리에 살고 있었는데, 그들이 살던 가옥 중 2만 7000채가 헐리고, 여기에 새로 10만 채가 건설되었습니다. 이 과정에서 노동자 계급의 주거 공간이 도시 주변부로 밀려나게 되면서 프로젝트는 크게 비난받기도 했죠. 하지만 이런 엄청난 변화 속에서 파리는 점차 유럽의 부르주아와 젊은 예술가들의 성지로 떠오르게 됩니다.

20년 가까이 진행된 파리 대개조 프로젝트는 도시를 전면적으로 바꿔놓았습니다. 도로의 경우 신설된 기차역을 중심으로 95킬로미터의 대로가 놓였고, 여기에 가로수와 가스등이 설치되어 심야에도 사람들이 거리를 활보할 수 있게 되었죠. 파리의 천지개벽을 목격한 예술가들은 새로운 영감과 일거리를 얻기 위해 대거 파리로 몰려듭니다.

이렇게 급격히 변화하는 파리의 모습을 생동하는 필치로 그려낸 화가들이 바로 인상주의 화가들입니다. 모네, 르누아르, 드가, 세잔 같은 인상주의 화가들은 19세기 파리를 무대로 새로운 미술을 꿈꾸었습니다. 특히 누구보다도 파리의 매력에 푹 빠져든 또 한 명의 화가가 바로 이 장의 주인공이자 인상파의 존재감을 세상에 알린 에두아르 마네Édouard Manet입니다.

마네의 도발하는 그림들

인상주의를 대표하는 화가 마
네가 처음부터 화가가 되기 위
해 미술 공부를 했던 것은 아닙
니다.

　그는 어린 시절 부유한 가정
에서 자라며 프랑스 법관인 아
버지의 뜻에 따라 법조계에서
일하기 위한 준비를 합니다. 하
지만 노력만큼 결과가 따라주
지 않았죠. 법대에 이어 해군 사
관학교까지 줄줄이 낙방하자,
결국 아버지는 마네가 원하는
대로 미술교육을 받도록 허락합
니다.

**앙리 팡탱 라투르, 에두아르 마네의 초상, 1867년,
시카고 미술관** 마네는 비교적 뒤늦게 미술계에 입문
했지만 풀밭 위의 점심과 올랭피아를 살롱전에 출품
하면서 당시 보수적인 미술계에 파문을 일으킨다.

　우여곡절 끝에 미술계에 입문하게 된 마네는 수시로 루브르 박물관
을 찾아가 작품을 모사하며 그림 실력을 키워나갔습니다. 그러나 그는
1863년부터 1865년까지 약 2년 사이 두 점의 작품을 살롱전에 출품하면
서 파리 미술계에 커다란 파장을 불러일으킵니다.

　풀밭 위의 점심과 올랭피아입니다. 지금 보면 그다지 문제작으로 보
이지 않지만 당시 이 작품들은 굉장히 파격적인 그림으로 분류되었죠.
마네의 그림들이 지닌 파격성을 이해하려면 당시 프랑스 미술계의 상황
을 고려해야 합니다. 19세기만 하더라도 작가들이 자신의 작품을 대중에

게 선보일 기회는 그리 많지 않았습니다. 프랑스에서는 정부가 주최하는 살롱전이 화가가 자기 작품을 세상에 선보일 거의 유일한 장이었죠. 그런데 이 살롱전에 전시하려면 정부가 선정한 심사위원의 심사를 통과해야 했습니다. 국가적 행사인 만큼 정부가 살롱전의 전시 절차를 엄격히 관리했던 겁니다.

마네는 풀밭 위의 점심이라는 작품을 1863년 살롱전에 출품합니다. 하지만 결과는 낙선이었죠. 보통은 낙선하게 되면 조용히 작품을 들고 집으로 돌아가지만, 마네는 달랐습니다. 마네는 살롱전에서 떨어진 다른 화가들과 힘을 합해 살롱전의 심사 기준에 거세게 문제 제기를 하게 됩니다.

이 해에 유독 낙선자가 많았기 때문에 이들의 목소리는 커져갔고, 이런 논란이 싫었던 나폴레옹 3세는 살롱전 옆에 낙선전Salon des Refusés을 따로 만들어 낙선한 작품을 전시하도록 해줍니다. 대중들이 직접 보고 판단하라는 취지였습니다. 이런 우여곡절 끝에 풀밭 위의 점심은 대중에

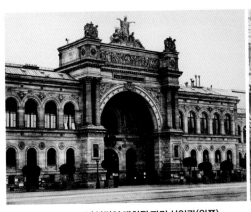

낙선전이 개최된 파리 산업관(왼쪽)
1857년 살롱전 모습(오른쪽) 실크해트를 쓴 점잖은 신사들이 살롱전에 참석하여 그림을 품평하는 모습을 그린 삽화이다.

마네, 풀밭 위의 점심, 1863년, 오르세 미술관 야외에서 옷을 벗은 여성이 관람자를 정면으로 쳐다보는 이 그림은 일종의 파격이고 도발이었다. 당대 사람들은 그림을 보고 경악을 금치 못했다.

게 공개되었지만, 사람들은 그림을 보고 경악합니다. 그림이 너무 도발적으로 보였기 때문입니다.

이 그림 속에는 야외에서 옷을 입은 남자와 옷을 벗은 여자가 함께 있습니다. 특히 앞쪽의 여인은 옷을 벗은 채 우리를 빤히 쳐다보고 있습니다. 벗은 옷은 바로 옆에 음식과 함께 놓여 있죠. 이 여인은 누가 봐도 거리의 여인, 즉 매춘부로 보였습니다.

당시 살롱전같이 큰 전시가 열리면 실크해트를 쓴 지체 높은 신사들을 비롯하여 수많은 인파가 몰려왔습니다. 미술가와 비평가들은 마네의 그림을 두고 너 나 할 것 없이 서로 목청 높여 논쟁을 벌였다고 합니다. 비록 낙선전이라고 하지만 대중 앞에 마네의 도발적인 그림이 버젓이 공

마네, 올랭피아, 1863년, 오르세 미술관 여성의 대담한 시선 처리와 매춘부를 연상시키는 상징이 곳곳에 담긴 이 작품으로 마네는 다시 논란의 중심에 섰다.

개되었다는 점이 모욕적으로 받아들여졌죠.

마찬가지로 2년 후 마네가 발표한 올랭피아 속 여인도 옷을 벗은 채로 침대에 누워서 우리와 눈을 마주치고 있습니다. 위의 그림을 보세요. 전통적인 누드화와 달리 여인의 신체도 이상적이기보단 지극히 현실적이며, 신화적인 인물로 보이지도 않습니다.

올랭피아는 1865년 살롱전에 출품되어 입선에는 성공했지만, 다시 뜨거운 논란의 중심에 서게 됩니다. 이 그림은 겉으로는 예의와 교양을 차리면서 실상은 향락에 빠져 사는, 당시 프랑스 지배층의 위선을 꼬집었다고 볼 수 있습니다. 이 때문에 마네의 풀밭 위의 점심과 올랭피아는 화가의 도발이 깃든 작품이자 아방가르드, 소위 전위 미술의 시작으로 인정받고 있습니다.

마네에게 영감을 준 '카페 콩세르'

파격적인 행보를 이어가던 마네는 1870년 파리 서쪽에 있던 자신의 스튜디오를 몽마르트 언덕 기슭에 있는 피갈 광장 인근으로 옮깁니다. 이때 평생 그가 몰두하게 될 특별한 장소를 발견하게 되죠. 그곳은 파리라는 대도시 뒤편에서 화려한 밤 문화를 대표하는 카페 콩세르Cafe-Concert였습니다.

카페 콩세르는 음악이나 춤, 단막극, 서커스 등 여러 유흥거리를 제공하는 주점입니다. 오늘날로 말하면 '극장식 카바레'라고 할 수 있죠. 몽마르트로 이사를 오게 된 마네는 이곳에서 파리의 귀족과 하층민, 부르주아와 노동자가 한자리에서 술을 마시고 가수나 무용수의 공연을 즐기는 모습을 목격합니다.

앞서 설명했듯 19세기는 프랑스 혁명 이후 귀족의 시대가 저물고 시민들이 거리에 쏟아져 나오기 시작한 때입니다. 이들이 삼삼오오 모이자 자연스레 파리의 뒷골목에선 밤 문화가 발달하게 되었고 불빛은 좀처럼 꺼질 줄 몰랐죠. 물론 같은 공간 안에서도 가격에 따라 상석이 정해져 있었기 때문에 계급에 따른 차별과 긴장이 완전히 사라진 것은 아니었습니다.

마네는 카페 콩세르라는 공간에서 노동자와 실크해트의 신사, 귀족 여성과 매춘부가 공존하는 상황, 나아가 이런 혼재된 군상을 압도하는 웨이트리스를 보면서 이를 그림의 소재로 적극 활용합니다. 당시 파리에는 카페 콩세르가 140곳 넘게 운영되고 있었다고 합니다. 그만큼 파리가 불야성을 이뤘다는 뜻이겠죠?

특히 마네가 살았던 몽마르트 근처에는 1870년대부터 10개가 넘는

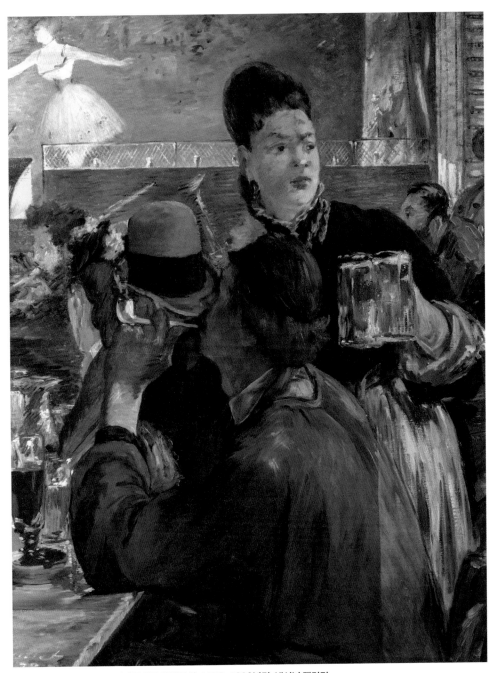

마네, 카페 콩세르의 한구석, 1878~1880년경, 내셔널 갤러리

마네, 카페에서, 1878년, 스위스 빈터투어 오스카르 라인하르트 컬렉션(왼쪽)
마네, 카페 콩세르의 한구석, 1878~1880년경, 내셔널 갤러리(오른쪽)
카페 콩세르를 배경으로 한 이 두 그림은 본래 하나의 그림이었던 것으로 추정한다. 현재 이 그림들은 각각
스위스와 영국에 있다. 특히 오른쪽 카페 콩세르의 한구석은 그림 속 붉은 선의 오른쪽 부분 캔버스를 추가
로 이어 붙인 흔적이 있으며, 그로 인해 웨이트리스가 화면 중심에 자리하게 되었다.

카페 콩세르가 운영됐는데, 여러분이 잘 알고 있는 물랭 루주가 인기를
누렸던 시절도 바로 이때였습니다.

　　마네가 카페 콩세르를 배경으로 그린 그림 중에서도 앞 페이지에 있
는 카페 콩세르의 한구석이 내셔널 갤러리 명화전을 통해 우리를 찾아왔
습니다. 이 그림을 천천히 감상할 좋은 기회이지요. 화면 속에서 가장 먼
저 눈길을 끄는 사람이 있죠. 바로 한가운데 서 있는 웨이트리스입니다.
당시 한 평론가의 기록에 따르면, 마네는 이 종업원이 서빙하는 모습을
보고 특히 감탄했다고 합니다.

　　한 손에는 맥주를 두 잔이나 한꺼번에 든 채 또 다른 손에 든 맥주를

손님에게 건네는 그녀의 서빙 실력에 놀랐던 거죠. 마네는 새롭게 등장한 파리의 카페 문화를 화폭에 담기로 결심한 후, 가장 실력이 좋은 웨이트리스에게 자신의 스튜디오에 직접 와서 포즈를 취해달라고 부탁해 이 그림을 완성했다고 해요. 당시 그녀는 보호자가 동행할 것을 요청했는데 그림 속 파란색 셔츠를 입은 남자가 그 보호자가 아니었을까 추정됩니다.

게다가 이 그림에는 재미있는 비밀이 한 가지 숨어 있습니다. 바로 마네의 또 다른 그림과 하나의 작품으로 연결된다는 점이죠.

왼쪽 페이지의 그림은 두 개의 캔버스를 연결한 겁니다. 왼쪽의 카페에서와 오른쪽의 카페 콩세르의 한구석은 원래 하나의 캔버스 위에 그려졌다가 나뉘게 된 것입니다. 두 작품이 하나의 그림으로 보이나요? 이 두 그림이 본래 하나였다고 추정되는 데에는 세 가지 정도의 근거가 있습니다.

먼저 두 그림의 테이블이 하나로 이어지고 있다는 점입니다. 그리고 파란색 옷을 입은 남자 앞에 놓인 유리잔 그림자가 왼쪽 그림으로 이어지고 있죠. 마지막으로 오른쪽 그림의 왼쪽 귀퉁이를 자세히 보면 왼쪽 그림의 맨 오른쪽에 있는 여성의 손가락 끝을 확인할 수 있습니다.

더욱 재미있는 건 이 그림 속 카페가 당시 실재했던 곳이라는 사

카바레 '허무'의 중앙홀 브라세리 드 라이쇼펑이 있던 자리에 후에 카바레 허무 Cabaret du Neant가 문을 열었다. 실내 구조가 거의 바뀌지 않아 과거 브라세리 드 라이쇼펑의 모습을 짐작할 수 있다. 사진 가운데에 긴 테이블이 보인다.

마네, 맥주를 서빙하는 웨이트리스, 1879년경, 오르세 미술관(왼쪽)
마네, 카페 콩세르에서, 1879년경, 월터스 미술관(오른쪽)

실입니다. 클리시 대로 34번가에 있던 브라세리 드 라이쇼펭Brasserie de Reichshoffen이라는 이름의 카페였죠. 앞 페이지의 사진을 보세요. 그 시대에 찍은 흑백사진을 보면 그림 속 기다란 테이블이 실제로 있었다는 걸 알 수 있습니다. 이렇게 꼼꼼히 살펴보니 카페에서와 카페 콩세르의 한 구석이 원래 한 그림이었다는 것을 확실히 알 수 있게 됩니다.

아마 마네는 한 캔버스에 그림을 그려나가다가 뭔가 마음에 들지 않아서 그림을 둘로 나눈 것 같습니다. 막상 그림을 분리하고 나니까 카페 콩세르의 한구석이 가진 구도가 불안하게 보였는지 이 그림 오른쪽에 캔버스를 추가로 이어 붙이기도 합니다.

이렇게 하면 웨이트리스의 위치가 화면의 중심으로 옮겨가게 되죠. 앞 페이지에 있는 그림에서 선의 오른쪽 부분을 보면 색깔 톤이 다른 부분이 보입니다. 바로 이 부분을 덧대어 그린 것입니다.

에드가 드가, 카페 콩세르 "앙바사되르", 1876~1877년, 리옹 미술관(왼쪽)
앙리 드 툴루즈 로트렉, 물랭 루주에서, 1892~1895년, 시카고 미술관(오른쪽)

웨이트리스, 시선을 잡다

마네의 시선을 사로잡은 웨이트리스는 그의 다른 그림에서도 계속 등장합니다. 왼쪽 페이지의 왼쪽 그림은 맥주를 서빙하는 웨이트리스라는 작품입니다. 왠지 그림의 구도가 낯이 익죠? 맨 앞에서 담배를 피우고 있는 남자가 무대 위의 댄서를 보고 있고 그 옆에는 실크해트를 쓴 신사가 앉아 있습니다. 중앙에서 손님이 아닌 제3의 공간을 응시하는 웨이트리스의 모습까지, 전체적인 구도가 앞서 본 카페 콩세르의 한구석과 일치합니다.

　다른 그림도 한번 볼까요? 왼쪽 페이지 오른쪽 그림 역시 세 명의 주요 인물이 등장합니다. 그림에서 왼쪽에 있는 여성은 담배를 피우고, 그 옆에 앉은 노신사는 어딘가를 바라보고 있습니다. 신사 뒤에 있는 거울

에 비친 모습으로 추측하자면 아마도 댄서들을 보고 있는 것 같네요. 그리고 이 그림의 하이라이트인 웨이트리스는 이전과 전혀 다른 모습을 하고 있습니다. 맥주를 옮기거나 손님에게 전해주지 않고 본인이 벌컥벌컥 마시고 있죠? 그래서인지 이전에 본 그림 속 웨이트리스들보다 생기 있고 활발한 느낌이 듭니다.

여기서 자연스럽게 궁금증 하나가 생깁니다. 마네는 카페 콩세르의 많은 사람들 중에서 왜 하필 웨이트리스들에게 집중했을까요? 당시 파리에서 웨이트리스가 서빙하는 카페 콩세르 같은 유흥시설은 이전에는 없었던 새로운 풍속이었습니다. 이때는 미국의 에디슨이 필라멘트를 이용한 전구를 개발해 실용화한 지 얼마 되지 않은 시기였습니다. 전깃불 덕분에 밤에도 실내를 환히 밝힐 수 있게 되면서 도시인들은 시간에 구애받지 않고 유흥을 즐길 수 있게 되었죠.

이 모든 시대적 변화는 화가들에게 좋은 소재거리가 되었습니다. 마네뿐 아니라 당시 파리의 화가들은 카페 콩세르를 배경으로 한 그림을 많이 그렸는데, 화가마다 주목한 지점이 달랐습니다.

앞 페이지의 그림은 각각 드가와 로트렉이 바라본 당시 카페 콩세르의 모습입니다. 드가가 그린 왼쪽 그림의 경우 무대 위 가수에 초점이 가 있습니다. 잘 알려진 대로 드가는 춤추는 무희나 가수처럼 무대의 주인공에 관심이 많았습니다.

물랭 루주 하면 떠오르는 화가 로트렉은 카페의 손님들이 즐기는 모습을 주로 화폭에 담았죠. 앞 페이지의 오른쪽 그림을 보면 카페 안에 옹기종기 모여 이야기를 나누는 손님들의 모습이 잘 담겨 있습니다.

반면 마네의 경우 젊은 웨이트리스에 관심이 많이 간 모양입니다. 그는 웨이트리스와 손님 사이에 형성되는 관계성에 주목합니다. 사실 19세

기 파리에서의 웨이트리스는 지금 우리가 떠올리는 종업원과는 조금 다른 정체성을 가졌습니다. 이들은 손님에게 서빙하는 일의 연장선으로 사적인 만남을 가지기도 했습니다. 당시 손님들은 단순한 서비스를 넘어 웨이트리스의 시간까지 소비하는 위치에 있었죠. 우리나라와 달리 팁 문화가 발달한 유럽에서는 손님이 주는 팁이 웨이트리스의 벌이를 좌우했습니다. 이런 복합적인 이유로 마네는 웨이트리스를 그림 속에서 많은 이야기를 들려줄 수 있는 존재로 보았던 거죠.

폴리 베르제르 술집과 웨이트리스

이렇게 카페 콩세르를 배경으로 여러 작품을 그리던 마네는 1882년 살롱전에 그의 생애 마지막 작품 중 하나를 출품하게 됩니다. 이 작품은 마네가 카페 콩세르의 한구석을 그리며 작품을 둘로 나눠야 했던 실수를 극복하고, 한층 더 발전된 구도와 표현력을 보여주고 있습니다.

 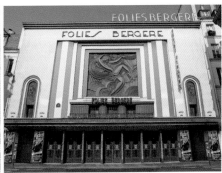

1872년 폴리 베르제르 모습(왼쪽) 1869년 설립된 폴리 베르제르는 파리의 대표적인 카페 콩세르였다. **오늘날 폴리 베르제르(오른쪽)**

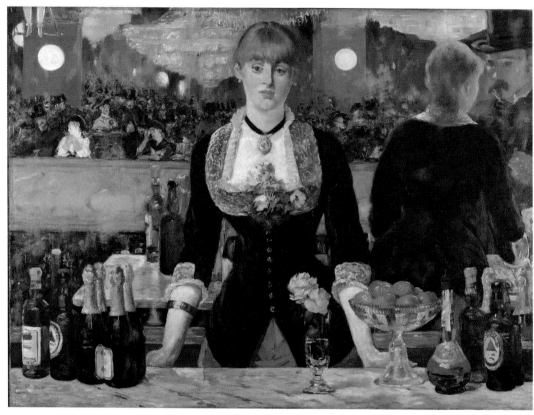

마네, 폴리 베르제르 술집에서, 1882년, 코톨드 미술관 배경에 보이는 백열전등은 에디슨이 1879년에 발명한 전등을 상용화해서 설치한 것이다.

왼쪽 페이지의 폴리 베르제르 술집에서가 바로 이 그림입니다. 이 작품은 폭이 1미터 40센티미터에 이를 정도로 크기가 꽤 큰 그림입니다. 아마 카페 콩세르의 한구석이 그려진 원래의 캔버스와 이 그림은 거의 같은 크기로 보입니다. 참고로 이 그림은 영국에 소장된 미술 작품 중 영국인들이 가장 사랑하는 작품을 선정할 때 3위를 차지했습니다. 현재 런던의 내셔널 갤러리에서 그리 멀지 않은 코톨드 미술관에 소장되어 있지요.

폴리 베르제르라는 이름의 술집은 마네가 지냈던 몽마르트 언덕 인근에 위치한 또 다른 카페 콩세르였습니다. 당시 기록에 따르면, 입장료로 2프랑 정도를 냈는데 오늘날 우리 돈으로 치면 대략 1만~2만 원쯤 됩니다. 물론 음료값은 별도로 지불했다고 합니다. 앞 페이지에 폴리 베르제르의 모습이 있습니다. 이곳은 현재까지도 운영 중이니 관심 있는 분들은 한 번쯤 마네의 그림을 생각하며 기념촬영을 해보는 것도 좋겠네요.

폴리 베르제르 술집에서는 1882년 파리 살롱전에 출품된 후 또다시 미술계의 주목을 받은 작품입니다. 이번에도 마네는 논쟁적인 주제를 담아서 많은 사람의 입길에 오르내렸습니다. 20년 전의 풀밭 위의 점심과 올랭피아의 경우를 연상시키면서 논란을 일으킵니다. 출품작 중에서 가장 모던하고 일상적인 그림으로 평가받는가 하면, 또 반대로 불분명한 거울 속 모습이나 왜곡된 구도 때문에 조롱의 대상이 됩니다.

거울이 비추는 또 다른 세계

이 그림에서 주목할 점은 앞서 카페 콩세르 시리즈에선 하지 못했던 새로운 시도를 하고 있다는 것입니다. 마네는 거울을 등지고 선 웨이트리

스를 정면에 배치합니다. 그리고 거울 속에 비친 모습을 배경으로 삼아 웨이트리스의 상황을 표현하고 있죠. 이렇게 거울을 통해 확장된 시각은 우리에게 더 많은 이야기를 들려줍니다.

마네, 폴리 베르제르 술집에서(부분), 1882년, 코톨드 미술관

거울을 보면 그녀가 한 중년 신사와 대화 중이라는 사실, 나아가 그 뒤로 펼쳐진 폴리 베르제르의 상황을 확인할 수 있습니다. 게다가 굉장히 무덤덤해 보이는 표정과 달리, 몸을 앞으로 기울여서 적극적으로 신사와 이야기하고 있다는 사실 역시 유추할 수 있죠.

이런 두 인물의 묘한 분위기는 술집 내 여러 인물의 분위기와도 결이 비슷합니다. 거울 속에 비친 맞은편 중앙홀에는 실크해트를 쓴 남성들과 정장 차림의 여성들이 모여 있는데, 다들 앞에서 벌어지는 공연에 집중하지 않고 누군가와의 만남에 더욱 관심을 기울이는 모습입니다. 그림의 왼쪽 상단에 대롱대롱 매달린 다리가 있는 걸로 봐선 서커스 공연이 펼쳐지고 있는 모양이죠?

그림의 배경에 해당하는 장면만 본다면 이는 19세기 파리 뒷골목의 사교모임을 좀 더 과감하게 표현한 것이라고 볼 수 있습니다. 하지만 앞서 말한 것처럼 그림의 구성이 어수선하다는 평가도 많았습니다. 예컨대 비평가 쥘 콩트는 마네가 표현한 거울 속 풍경이 부정확하다고 비판했는데, 특히 웨이트리스가 상대하는 신사의 위치가 틀렸다고 지적합니다.

그런데 마네는 왜 군이 이런 상황을 거울에 비친 장면으로 표현했

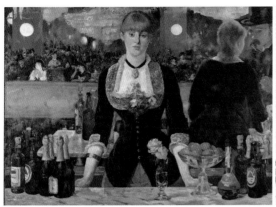

마네, 폴리 베르제르 술집에서, 1882년, 코톨드 미술관(왼쪽)

폴리 베르제르 술집에서를 풍자한 만평(오른쪽) 만평 작가는 마네가 정신이 팔린 나머지 구도상 필요한 신사의 뒷모습을 그리지 않았다는 걸 지적하면서 "이런 오류를 고치고자 그린" 것이라고 말했다.

을까요? 거울은 실재와 그것의 반사체, 두 세상을 동시에 보여주는 수단으로서, 회화에선 양가성 혹은 이중성의 상징물로 자주 등장합니다. 미술사에서 보면 얀 반 에이크의 아르놀피니 부부의 초상, 벨라스케스의 라스 메니나스 속 거울의 의미가 대표적입니다. 그림에 미처 담지 못한 반대편 세상을 거울을 통해 보여준 것입니다.

마네의 경우 프랑스 혁명 이후 새로운 프랑스 사회를 구성하는 다양한 신분의 사람들을 그림 속 거울을 통해 보여줍니다. 특히 마네는 대상을 있는 그대로 표현하기보단 실재를 왜곡하고 있는데, 모호한 빛의 활용과 불투명한 뒷배경의 모습이 그렇습니다.

그래서 미술학자 T. J. 클라크는 거울에 비친 모습은 곧 마네가 카페 콩세르 '폴리 베르제르'에 품었던 생각, 즉 파리의 모던한 삶에 대한 마네만의 시각을 나타내고 있다고 주장합니다. T. J. 클라크는 1985년 『페인팅 오브 모던 라이프: 마네와 그의 추종자들의 미술 속 파리The Painting of Modern Life』에서 "그림과 시선 간의 거리감, 또는 갈등의 정도는 폴리 베

얀 반 에이크, 아르놀피니 부부의 초상, 1434년, 내셔널 갤러리(위) 거울 속 파란 옷을 입은 사람은 얀 반 에이크로 추정된다.

디에고 벨라스케스, 라스 메니나스, 1656년, 프라도 미술관(아래) 그림의 가운데에 있는 어린 공주는 스페인의 마르가리타 테레사이고, 거울 속에는 공주의 부모인 펠리페 4세 부부의 모습이 담겨 있다.

마네, 폴리 베르제르 술집에서(부분), 1882년, 코톨드 미술관

르제르 술집, 나아가서는 파리에 대한 마네의 태도"라고 평가하죠.

한편 마네의 폴리 베르제르 술집에서를 해석하는 데 한 가지 논란이 됐던 건 바로 화면 중앙에 있는 웨이트리스에 관해서입니다. 당시 폴리 베르제르는 매춘부들이 드나드는 장소로도 유명해서 이 웨이트리스 역시 매춘부일 거라는 의견이 나온 겁니다. 실제로 당시 비평가들은 이 그림을 보고 "예쁜 판매원", "위로와 공감을 판매하는 중", "자연스러운 움직임으로 잘 숨겨진" 등으로 표현하며 그녀가 매춘부라는 걸 우회적으로 설명하기도 했습니다.

물론 이러한 정황만으로 여성 인물이 매춘부라는 추측은 좀 섣부를 수 있습니다. 하지만 실제로 프랑스 사실주의 소설가 기 드 모파상이 1885년 발표한 장편소설 『벨아미Bel-Ami』에서 주인공이 폴리 베르제르에서 매춘부를 만나는 내용이 묘사되고, 같은 해 로버트 카제라는 평론가 역시 폴리 베르제르에서 다양한 매춘이 이뤄졌음을 암시하는 기록을 남겼습니다.

이런 동시대 기록들을 접하다 보면 당시 사람들이 폴리 베르제르 같

은 카페 콩세르에 간 이유가 순수하게 공연을 관람할 목적이 아닌 모종의 은밀한 만남을 위해서라는 주장이 더욱 선명해지는 것 같습니다.

프랑스 혁명 이후 달라진 사회상을 카페 콩세르 문화 속에서 포착해낸 에두아르 마네는 이를 화폭에 담아내기 위해 여러 회화적 실험을 시도했습니다. 이 같은 마네의 노력을 잘 보여주는 카페 콩세르의 한구석이 한국을 찾아오니 반가운 마음입니다.

특히 요즘 한국을 대표하는 문화 중에 카페 문화를 빼놓을 수 없을 겁니다. 수많은 사람이 오고가는 오늘날 한국의 카페 안 풍경은 편안함 속에서도 때론 긴장감이 흐르는 혼종의 공간입니다. 다양한 연령의 사람과 상이한 직종의 사람들이 남녀 구분 없이 한정된 공간 안에 모이는 오늘날 카페의 풍속은 마네가 140년 전에 그린 파리의 카페 모습을 연상시킵니다.

이 때문에 카페 콩세르의 한구석 앞에 서서 우리가 생각하는 오늘날의 카페의 모습과 마네가 바라본 19세기 파리의 카페 풍속을 비교해보는 것도 이 그림을 바라보는 아주 흥미로운 시선이 될 것입니다.

19세기 파리는 근대 도시로 탈바꿈함에 따라 밤 문화가 발달하게 된다. 그중 파리의 카페는 유흥과
사교의 공간이자 여러 인간 군상이 공존하는 독특한 장소였다. 인상주의 화가 마네는 카페의 모습을
포착, 무엇보다 웨이트리스를 중심으로 한 그림들을 그린다. 그림 속 인물들의 미묘한 관계와 독특한
배경 묘사 등은 당시 마네가 주목한 파리의 모던한 삶을 잘 나타낸다.

근대 도시
파리의 풍경

19세기 후반 파리 대개조 프로젝트가 시행됨. ⋯ 새로운 아파트와 신작로
가 들어선 파리는 유럽의 부르주아와 예술가들의 성지가 됨.

프랑스 혁명 이후 시민의 시대가 열림. 파리의 밤 문화가 발달함에 따라 유
흥의 집합체인 '카페 콩세르'가 생김. ⋯ 파리의 인상주의 화가들은 변화된
파리의 풍경을 주제로 한 그림들을 그림.

마네의
카페 콩세르

마네는 카페 콩세르를 배경으로 한 그림을 여럿 제작함. 그중에서도 웨이트
리스의 모습에 주목함. 웨이트리스와 손님 사이에 형성되는 관계성은 다양
한 이야기의 원천이 됨.

한 캔버스에 그려졌다가 나뉘게 된 그림. 이후 오른쪽에 캔버스를 이어 붙
여 웨이트리스의 위치를 중심으로 수정함.

마네, 카페에서, 1878년, 스위스 빈터투어 오스카르 라인하르트 컬렉션(왼쪽)
마네, 카페 콩세르의 한구석, 1878~1880년경, 내셔널 갤러리(오른쪽)

거울 속
다른 세계

마네의 작품 중 웨이트리스 뒤로 거울을 배치한 구도의 그림. 거울을 통해
화면 반대편의 상황을 볼 수 있는, 시야 확장의 효과가 있음. ⋯ 19세기 파
리 뒷골목의 사교모임 현장이 노골적으로 묘사됨. 파리에 대한 마네만의
시각이 깃듦.

마네, 폴리 베르제르 술집에서, 1882년, 코톨드 미술관

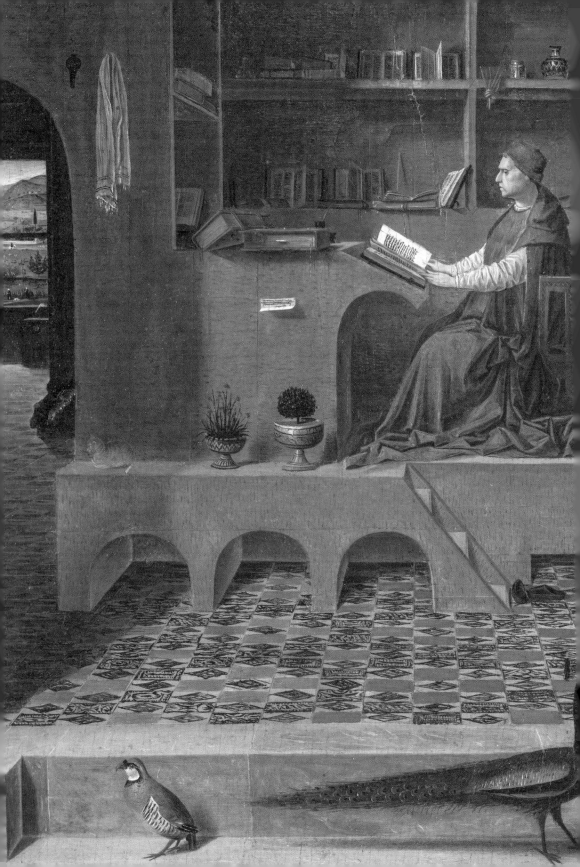

08
안토넬로,
유화는 디테일에 산다

#르네상스 #유화 기법 #베네치아 #안토넬로 다 메시나
#서재에 있는 성 히에로니무스 #조반니 벨리니

이번 장에서는 21세기에 보면 더 경이로운 고전 작품 한 점을 소개하려 합니다. 이탈리아 르네상스 시대, 찬란한 예술문화가 전례 없이 꽃피던 1475년 전후 제작된 그림입니다. 만약 경이롭다는 수식어 때문에 거대한 화면에 박력 넘치는 그림을 기대한다면 실망할 수 있습니다. 지금부터 살펴볼 작품은 높이 45센티미터, 폭 36센티미터의 작은 화면 속에 한 사람이 조용히 앉아 책을 읽고 있는 아주 정적인 그림입니다.

이 그림의 실제 크기는 다음 페이지의 그림보다 좌우로 두 배 조금 넘는 정도입니다. 대략 20인치 모니터 화면을 생각하면 되는데, 그 정도로

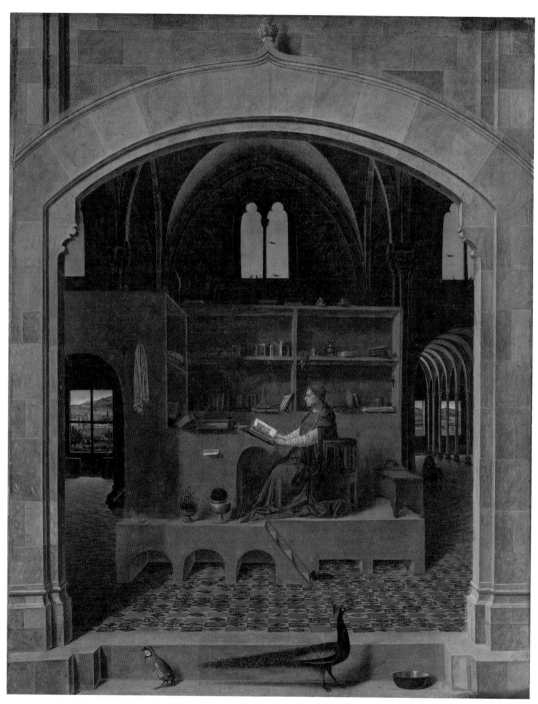

안토넬로 다 메시나, 서재에 있는 성 히에로니무스, 1475년경, 내셔널 갤러리

크기도 작고 주제까지도 단순해 얼핏 보면 아주 평범한 그림 같습니다. 그런데 이 그림의 진정한 매력은 디테일에 있습니다. 세부 표현이 엄청나서, 보면 볼수록 경탄하게 되는 그런 마법 같은 그림입니다.

사실 이 정도로 정교한 그림은 오늘날에 와서야 그 가치가 더 돋보이게 되었습니다. 현대의 최첨단 디지털 촬영 기법이나 디스플레이 기술력을 이용해 이전보다 훨씬 더 쉽게 세부를 감상할 수 있기 때문입니다. 예를 들어 우리는 스마트폰이나 태블릿 PC 위에 손가락을 올려놓기만 하면 자유자재로 그림을 확대해 볼 수 있습니다. 이제 과거 어느 때보다 이 그림이 품고 있는 엄청난 디테일의 세계를 쉽고 빠르게 감상할 수 있는 시대가 드디어 왔다고 할 수 있습니다.

그렇다면 이 그림 속 디테일이 과연 어느 정도이고, 그것의 의미는 무엇인지, 그리고 무엇보다 이 같은 정교한 표현이 수백년 전에 어떻게 가능했는지 궁금해집니다. 지금부터 이 작품의 디테일 속 비밀의 세계를 하나씩 풀어보도록 하겠습니다.

그림 속 숨은 디테일 찾기

서재에 있는 성 히에로니무스라는 제목의 이 작품은 이탈리아 화가 안토넬로 다 메시나Antonello da Messina가 그렸습니다. 성 히에로니무스는 초기 로마 가톨릭교회를 대표하는 대학자로, 라틴어 성경 중 가장 권위 있는 『불가타Vulgata』를 집필한 성인으로 잘 알려져 있습니다.

그림 속에는 아주 근사한 서재에 여러 권의 책이 꽂혀 있고 그곳에서 성 히에로니무스가 책을 읽고 있습니다. 이 그림을 보면 우리가 이 모습

을 마치 밖에서 지켜보는 듯한 인상을 받습니다. 그 이유는 그림을 둘러싸고 있는 창틀처럼 생긴 프레임 때문인데, 이 프레임이 안과 밖을 구분하는 경계석처럼 보여 성 히에로니무스의 서재를 밖에서 관찰하는 느낌을 줍니다.

라파엘 자르카, 스투디올로, 2008년 그림 속 가구를 실물 크기로 구현해 제작했다. 책상과 책장 등 다양한 기능이 일체화된 가구이다.

이 그림의 진가는 무엇보다 디테일에 있습니다. 그림 곳곳을 확대해가며 세부를 살펴보겠습니다. 가장 먼저 눈에 들어오는 건 근사한 책장과 책상입니다. 위의 사진 속 모형처럼 책상과 책장은 일체형으로 되어 있는데, 아마 당시에는 이런 모양의 가구가 실제로 있었던 것 같습니다. 여기서 그림을 좀 더 확대해보겠습니다.

정면의 창에서 빛이 들어오고, 서재 뒤쪽 창에서도 빛이 스미는 느낌이 그림자를 통해 생생하게 구현되었습니다. 자고새와 공작새의 털도 한 올 한 올 정성스레 재현되어 마치 살아 있는 것처럼 보이네요. 바닥의 타일도 각각 다른 무늬와 색상으로 정교하게 묘사되었습니다.

그림 하단에 보이는 자고새는 진실을 의미하고 공작새와 그릇에 담긴 물은 영원과 순수를 뜻하는 기독교 상징물입니다. 이 요소들은 이곳이 일반 세상과 분리된 성자의 신성한 공간임을 뜻합니다. 앞서 그림 전체에서 창틀 모양의 프레임으로 성인이 있는 내부 공간과 그림 바깥 공간에 물리적 경계를 둔 것도 이와 같은 이유로 보입니다.

성인의 뒤쪽에도 또 다른 동물이 숨어 있습니다. 바로 화면 오른쪽 그

안토넬로 다 메시나, 서재에 있는 성 히에로니무스(부분), 1475년경, 내셔널 갤러리 하단의 맨 왼쪽은 자고새이다. 자고새는 메추라기처럼 다른 새의 알을 훔쳐 와서 품기 때문에 진실과 거짓을 상징한다.

림자에 숨어 있는 사자입니다. 왜 서재에 사자가 그려져 있을까요? 성 히에로니무스 일화에 따르면, 그가 사막에서 고행할 당시 갑자기 사자가 나타났다고 합니다. 사자는 발에 가시가 박혀 괴로워하고 있었는데 성 히에로니무스가 그 가시를 뽑아줍니다. 이후 사자는 마치 반려동물처럼 성인을 졸졸 따라다녔다고 합니다.

실제로 성 히에로니무스가 등장하는 그림엔 다음 페이지의 그림과 같

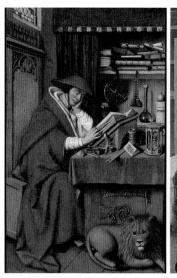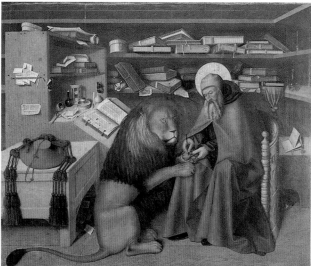

얀 반 에이크, 서재에 있는 성 히에로니무스, 1435년경, 디트로이트 미술관(왼쪽) 가톨릭 성화 중에 짙은 붉은색 옷을 입은 노인과 사자가 나오는 경우, 보통 성 히에로니무스와 사자의 일화와 관련된 그림이다. 니콜로 안토니오 콜란토니오, 서재에 있는 성 히에로니무스, 1445년경, 나폴리 카포디몬테 미술관(오른쪽)

이 사자가 종종 함께합니다. 특히 오른쪽에 있는 콜란토니오의 그림에서 성인이 사자 발에 박힌 가시를 직접 빼주고 있습니다.

그럼 이번엔 서재 뒤쪽과 위쪽에 있는 창문을 확대해볼까요? 그림이 작다 보니까 뒤쪽에 있는 창문은 실제 크기가 손가락 두 마디 정도밖에 되지 않습니다. 그럼에도 창문 밖 풍경이 자세히 묘사되어 있다는 걸 알 수 있죠. 서재의 오른쪽에 있는 창문에는 서정적인 전원 풍경이 펼쳐져 있습니다. 반면 왼쪽 창문에는 마을과 사람들이 여럿 등장하면서 한층 더 평화로운 풍경이 담겨 있네요. 말을 탄 사냥꾼과 노를 저으며 뱃놀이를 즐기거나 강아지와 산책하는 사람들까지 인물의 행동을 하나하나 알아볼 수 있을 정도로 세밀하게 표현되어 있습니다. 위쪽 창문에는 하늘을 날거나 창가에 내려앉은 새들의 모습을 그려 넣었습니다.

안토넬로 다 메시나, 서재에 있는 성 히에로니무스(부분), 1475년경, 내셔널 갤러리 그림 속 각 창문의 실제 크기는 손가락 두 마디 정도로 작지만 창문 밖 풍경까지 섬세하게 묘사돼 있다.

그림을 둘러싼 국적 논란

세부를 볼수록 이 그림이 품고 있는 디테일에 놀라게 됩니다. 그리고 당연하게도 과연 누가 이처럼 경이로운 그림을 그렸을지 알고 싶어집니다.

16세기 플랑드르 지역

역사적으로 이 그림을 그린 화가에 대해서는 두 가지 설이 있습니다. 하나는 안토넬로 다 메시나가 그렸다는 설과 다른 하나는 얀 반 에이크Jan Van Eyck가 그렸다는 설입니다.

오늘날 이 그림은 시칠리아 출신의 이탈리아 화가 안토넬로 다 메시나가 그렸다는 설이 거의 정설로 받아들여지고 있습니다. 1475년경 그가 베네치아를 여행하며 그렸던 다른 그림들과 잘 연결되기 때문입니다.

그런데 막상 이 그림이 제작되었을 당시에는 얀 반 에이크가 그렸다는 설이 더 유력한 것으로 받아들여졌던 것 같습니다. 실제로 1519년 베네치아 귀족이자 미술 애호가인 마르칸토니오 미키엘Marcantonio Michiel은 이 그림을 얀 반 에이크의 작업이라 주장하는 글을 남겼습니다. 그는 이 정도로 정교한 표현력은 알프스산맥 너머 플랑드르 화가들만 구현할 수 있기 때문에 이탈리아 화가인 안토넬로 다 메시나가 그렸다는 설은 잘못되었다고 지적했습니다. 그는 대신 얀 반 에이크를 유력한 후보로 거명했는데, 당시 플랑드르 화가 중 가장 디테일을 생생하게 구현하는 화가였기 때문입니다.

오른쪽 페이지에 있는 얀 반 에이크의 대표작 아르놀피니 부부의 초

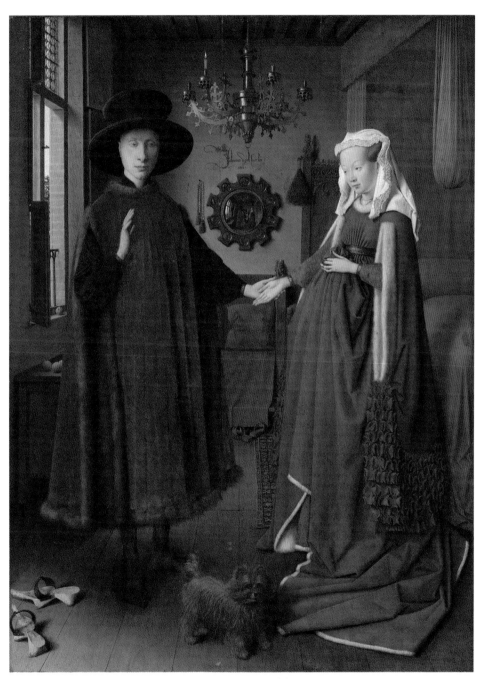

얀 반 에이크, 아르놀피니 부부의 초상, 1434년, 내셔널 갤러리

상을 보면 어느 정도 이 같은 주장이 납득되기도 합니다. 그림 배경 중앙의 볼록거울을 확대하면 초상화 반대편 모습까지 세밀하게 표현된 게 보일 정도로 굉장히 정교한 그림입니다.

얀 반 에이크, 아르놀피니 부부의 초상(부분), 1434년, 내셔널 갤러리 볼록거울 속 두 사람 앞에 파란색 옷을 입은 이가 얀 반 에이크로 추정된다. 그 위에는 '얀 반 에이크가 여기 있었다'라는 서명과 함께 제작 연도인 '1434'가 적혀 있다.

원근법의 차이

그렇지만 얀 반 에이크가 그린 것이 확실한 그림과 오늘날 안토넬로 다 메시나가 그린 것으로 받아들여지는 서재에 있는 성 히에로니무스를 나란히 놓고 봤을 때 두 작품에는 결정적인 차이점이 있습니다. 바로 원근법을 이용한 실내 공간의 해석에서 두 작가는 아주 다른 접근을 보여줍니다.

오른쪽 페이지의 그림을 보세요. 왼쪽은 성인을 중심으로 마치 자로 잰 듯이 정확한 비율로 원근법이 적용되어 있습니다. 그림의 프레임이 되는 창틀보다 서재가 더 안쪽으로 들어가 있고, 성 히에로니무스도 확실히 실내에 앉아 있다는 느낌이 들죠.

반면 얀 반 에이크의 그림에는 왼쪽의 그림만큼 체계적인 원근법이 적용되지는 않았습니다. 15세기 이탈리아 화가들이 소실점을 이용해 공

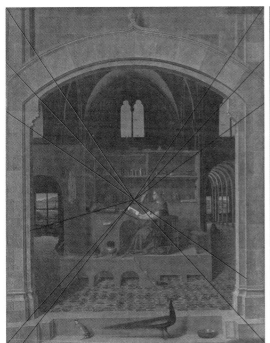

안토넬로 다 메시나, 서재에 있는 성 히에로니무스, 1475년경, 내셔널 갤러리(왼쪽)
얀 반 에이크, 아르놀피니 부부의 초상, 1434년, 내셔널 갤러리(오른쪽)
안토넬로의 그림은 소실점이 단일하게 모이는 반면 얀 반 에이크의 그림은 소실점이 분산되어 원근법이
체계적으로 적용되지 않았음을 보여준다.

간을 통일적으로 그려낸 반면 얀 반 에이크를 비롯한 플랑드르 화가들은
아직 이 정도로 정확한 원근법을 구사하지는 못했습니다. 대신 정교한
세부 묘사를 통해 사실성을 불어넣었습니다.

　이 때문에 서재에 있는 성 히에로니무스는 이탈리아 화가가 그린 것
이 분명하고, 따라서 그 화가는 안토넬로 다 메시나라는 학설이 오늘날
받아들여지고 있습니다. 게다가 정확한 원근법과 함께 얀 반 에이크의
필치에 견줄 만한 정교한 디테일까지 갖추고 있어 더욱 특별해 보입니다.
결과적으로 알프스산맥 남쪽 이탈리아 화풍과 알프스산맥 북쪽의 플랑

드르 화풍을 조화롭게 보여주는 일종의 융합적 그림이기 때문입니다.

그런데 이 그림을 둘러싼 논란은 이후로도 계속됩니다. 이번에는 안토넬로가 얀 반 에이크에게 그림을 배웠다는 설이 제기됩니다. 아마도 당시 사람들은 이 정도로 정교한 그림은 최소한 얀 반 에이크로부터 직접 배우지 않고는 결코 그릴 수 없다고 철석같이 믿었던 것 같습니다.

예를 들어 16세기 미술사가 조르조 바사리Giorgio Vasari는 안토넬로가 플랑드르로 가서 얀 반 에이크에게 직접 그림을 배웠다고 주장했습니다. 그런데 실제 이런 일이 일어났을 가능성은 희박해 보입니다. 안토넬로 다 메시나의 출생 연도는 다소 불분명하지만, 이르면 1430년으로 추정됩니다. 얀 반 에이크가 1441년 세상을 떠나게 되니까, 그때 안토넬로의 나이는 많아야 11살입니다. 이 때문에 안토넬로가 얀 반 에이크를 직접 만나 그림을 배웠을 가능성은 아주 낮아 보입니다.

디테일의 원천, 유화 물감

이제 우리는 여기서 다음과 같은 궁금증을 가지게 됩니다. 왜 당시 사람들은 정교한 디테일의 그림을 보면 자동적으로 플랑드르 화가들을 연상했을까요? 도대체 얀 반 에이크 같은 15세기 플랑드르 화가들은 어떤 비법이 있었기에 이토록 확실하게 자신들의 화풍을 사람들에게 각인시킬 수 있었을까요?

이 질문에 답하기 위해서 우리는 플랑드르 화가들이 사용한 물감을 눈여겨봐야 합니다. 당시 플랑드르 화가들은 새로운 물감을 이용해 그전에 보지 못한 정교한 그림을 그려낼 수 있었습니다. 그럼 여기서 서재에

안토넬로 다 메시나, 서재에 있는 성 히에로니무스(부분), 1475년경, 내셔널 갤러리 자세히 들여다보면 돌의 질감 하나하나를 다르게 표현해서 사실성을 높이고 입체감을 부여하고 있다.

있는 성 히에로니무스의 세부를 통해 이 물감이 주는 놀라운 효과를 살펴보도록 하죠.

그림을 감싸고 있는 위의 프레임에 주목해보면, 돌로 된 창틀의 디테일이 대단합니다. 돌의 질감이 실제가 아닐까 착각할 만큼 굉장히 섬세하게 표현되어 있죠. 여러 번 물감을 덧칠하면서 돌판 하나하나의 색감까지 달리 표현했습니다. 이런 표현은 당시 플랑드르 화가들이 사용했던 유화 물감을 이용했기 때문에 가능했습니다. 안료를 기름에 섞어 만든 유화 물감은 15세기 플랑드르에서 새로 개발된 일종의 신제품이었죠.

그때까지 화가들 대부분은 중세 방식의 템페라 물감을 사용했습니다. 안료에 달걀노른자를 개어서 사용하는 템페라 물감은 아주 작은 붓으로 체계적으로 그려야 하는 단점이 있었습니다. 달걀노른자가 굳는 속도만큼 물감이 빠르게 말랐기 때문입니다. 한번 잘못 칠하면 고치는 것도 쉽지 않았고, 색감은 색연필같이 비교적 옅은 느낌이었습니다.

반면 플랑드르에서 유화 물감이 사용되기 시작하자 회화 장르의 분위

기는 완전히 달라집니다. 물감층이 반투명하여 여러 번 겹쳐 칠하면 짙은 그림자를 깊이 있게 표현할 수 있고, 만약 잘못 그려도 마른 뒤에 다시 고칠 수 있었습니다. 게다가 두껍게 덧칠해서 질감이 살아 있는 듯한 효과까지 가능했기 때문에 당시 화가들은 이 신제품에 열광했죠.

물론 단점도 있었습니다. 잘 마르지 않는 유화 물감의 특성상 그림을 완성하는 데까지 시간이 너무 오래 걸렸습니다. 짧으면 일주일, 완벽하게 마르려면 거의 한 달 가까이 기다려야 했기 때문입니다. 특히 깊이 있는 색감을 얻기 위해 물감을 묽게 만들어 얇게 여러 번 덧칠하는 이른바 글레이징 기법을 사용하면 제작 시간이 정말 많이 필요했죠. 한마디로 유화는 굉장한 공력이 드는 작업이었습니다.

이런 단점에도 불구하고 화가들은 다채로운 효과를 낼 수 있는 유화 물감을 적극적으로 활용합니다. 완성에 이르기까지의 수고를 상쇄할 만큼 유화 물감은 회화의 표현력을 한층 끌어올렸기 때문입니다.

템페라 물감과 유화 물감 템페라 물감은 불투명하여 마지막에 칠한 안료만 보이지만 유화 물감은 반투명하기에 여러 겹 칠할수록 새로운 질감과 색감을 표현할 수 있다.

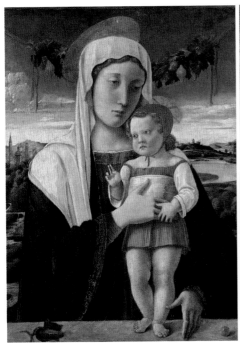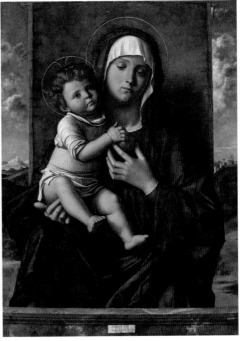

조반니 벨리니, 성모자, 1470년경, 메트로폴리탄 미술관(왼쪽) 조반니 벨리니의 초기 작품은 15세기 이탈리아의 대표 화가이자 자신의 매부였던 안드레아 만테냐Andrea Mantegna의 극명하고 사실적인 화법에 영향을 받았다.

조반니 벨리니, 성모자, 1480~1490년경, 내셔널 갤러리(오른쪽) 조반니 벨리니가 그린 성모자 그림 중 가장 큰 작품이다. 개인 예배당 내 제단을 장식하기 위해 제작된 것으로 추정된다.

베네치아를 휩쓴 유화 열풍

안토넬로 다 메시나를 필두로 유화는 이탈리아에서 빠르게 퍼져나갑니다. 특히 그가 서재에 있는 성 히에로니무스를 그릴 때 머물렀던 베네치아를 중심으로 유화는 큰 인기를 얻습니다. 실제로 이 시기를 기점으로 베네치아에서는 엄청난 유화 작품들이 속속 쏟아져 나오기 시작합니다. 르네상스 전성기를 이끌었던 조반니 벨리니Giovanni Bellini나 티치아노

Tiziano Vecellio도 베네치아에서 활약했는데, 바로 이 유화 기법을 통해 명성을 얻게 됩니다.

여기서 안토넬로 다 메시나와 동시대 화가였던 조반니 벨리니를 먼저 살펴보겠습니다. 조반니 벨리니는 베네치아 화파의 창시자라 할 만큼 중요한 화가입니다. 흥미롭게도 그의 화풍은 1470년대 중반, 그러니까 안토넬로 다 메시나가 베네치아에서 활동하던 바로 그 시점에 크게 발전합니다.

앞 페이지에 있는 조반니 벨리니의 두 작품 중 왼쪽은 1470년대 그림이고, 오른쪽은 1480년대 이후 그림입니다. 같은 작가의 그림이라고 생각되지 않을 만큼 차이가 커 보입니다. 두 그림 모두 성모자를 그리고 있지만 왼쪽 그림의 경우 성모와 아기 예수의 모습이 훨씬 더 경직돼 보입니다. 입체감도 없고 선도 다소 부자연스럽죠. 하지만 오른쪽 그림을 보면 그림자가 풍부하고 인물이 자연스럽게 묘사되어 있습니다. 명암의 범위가 넓어서 입체감이 훨씬 두드러집니다. 이러한 부드러운 입체감이 바로 유화 물감을 활용할 때 얻을 수 있는 중요한 효과입니다.

당시 안토넬로 다 메시나가 베네치아에서 불러일으킨 유화 열풍이 얼마나 대단했던지 이와 관련된 일화도 전합니다. 안토넬로가 베네치아에 와서 새로운 유화 기법으로 명성을 얻자 조반니 벨리니는 이 신기술을 배우고 싶어 했습니다. 그런데 안토넬로가 쉽게 그 기법을 가르쳐주진 않았나 봅니다. 요즘으로 치면 일종의 영업비밀인데 쉽게 공개할 리 없었겠죠.

그러자 벨리니는 귀족처럼 멋지게 차려입고서 안토넬로 공방을 찾아가 자신을 그림 구매자로 소개했다고 합니다. 이렇게 안토넬로 공방에서 유화 작업을 직접 보면서 그 기법을 배웠다는 거죠. 사실 여부를 떠나 이

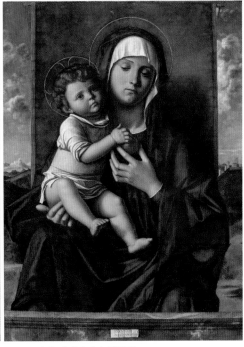

안토넬로 다 메시나, 서재에 있는 성 히에로니무스, 1475년경, 내셔널 갤러리(왼쪽)
조반니 벨리니, 성모자, 1480~1490년경, 내셔널 갤러리(오른쪽)

런 일화까지 전해오는 것을 보면 베네치아 화가들에게 안토넬로의 유화 기법이 끼친 영향력은 상당했던 것 같습니다.

벨리니가 1480~1490년경 그린 성모자가 내셔널 갤러리 명화전으로 한국을 찾았습니다. 게다가 이번 전시에는 벨리니가 무척 선망했던, 안 토넬로 다 메시나의 서재에 있는 성 히에로니무스도 함께 소개됩니다. 두 작품을 직접 비교해 보겠습니다.

먼저 공통점부터 살펴보면, 오른쪽 벨리니가 그린 성모의 옷자락 주 름이 왼쪽 안토넬로의 성 히에로니무스의 옷자락 주름과 많이 닮아 보입 니다. 옷 주름 사이사이에 섬세하게 들어간 그림자가 인상적이네요. 또

221

한 벨리니도 그림 앞쪽에 대리석 난간을 그려 넣었습니다. 앞서 안토넬로의 그림 속 프레임이 관객과 그림 속 공간을 분리해 성스러운 효과를 준다고 했는데, 성모자도 하단의 난간을 사이에 두고 일반 세상과 한 번 더 분리되어 그 신성함이 더욱 강조됩니다. 석재 난간의 단단하고 매끈한 질감 역시 섬세하게 표현됐습니다. 이 역시 성 히에로니무스의 그림을 둘러싼 창틀과 비슷합니다.

성모 좌우로 펼쳐진 자연스러운 풍경도 목가적이고 여유로워 보이죠. 물론 이런 표현들은 안토넬로가 오기 전부터 베네치아를 포함하여 북부 이탈리아에서 유행하고 있었지만, 그의 방문을 계기로 더 적극적으로 구사되었다고 볼 수 있습니다.

무엇보다 우리의 눈길을 끄는 것은 벨리니의 그림 속 성모의 파란색 겉옷입니다. 이 정도로 짙은 파란색은 템페라 물감으로는 결코 낼 수 없는 높은 채도입니다. 이제 조반니 벨리니는 안토넬로처럼 유화 물감을 활용하여 아주 선명한 색감을 구현해낼 수 있게 되었습니다.

벨리니가 보여준 이 같은 강렬한 색채감은 이후 베네치아 미술의 중요한 특징이 됩니다. 이탈리아 중부 지역을 대표하는 피렌체의 그림들이 선을 강조하는 것과 달리, 베네치아 그림들은 색채를 강조하는 것으로 명성을 날립니다. 이 때문에 회화의 본질이 '선이냐, 색이냐?'라는 논쟁까지 벌어지게 됩니다. 즉 피렌체의 선과 베네치아의 색채가 서로 대립하는 특징으로 알려지면서 훗날 화가들이 어느 쪽에 더 무게를 실을지 고민하게 된 거죠.

한편 이번 전시에는 성모와 아기 예수가 등장하는 또 다른 작품도 만나볼 수 있습니다. 바로 르네상스 시대의 대가 라파엘로Raffaello Sanzio의 성모자와 세례 요한이라는 작품입니다. 오른쪽 페이지에서 라파엘로의

조반니 벨리니, 성모자, 1480~1490년경, 내셔널 갤러리(왼쪽)
라파엘로, 성모자와 세례 요한, 1510~1511년경, 내셔널 갤러리(오른쪽)

작품을 조반니 벨리니의 작품과 나란히 놓고 볼 때 선과 색채 간의 논쟁은 더욱 선명해집니다.

피렌체를 대표하는 라파엘로의 작품 속 등장인물은 훨씬 역동적인 자세로 표현되었습니다. 옆으로 앉아 있던 성모는 아기 예수를 안은 채 정면을 향해 고개와 어깨를 돌리고 있고, 아기 예수와 세례 요한도 몸을 돌려 서로를 향해 팔을 뻗고 있죠. 이런 어려운 자세를 능숙하게 그리는 능력이 피렌체에서 보다 더 강조되었다고 할 수 있습니다. 반면 색채적인 측면은 베네치아의 벨리니 쪽이 훨씬 더 강렬합니다. 특히 성모의 파란색 겉옷이 눈길을 끌죠.

결국 벨리니의 그림에서 느껴지는 깊은 색채감은 이후 베네치아에서

활동하는 작가들에 의해 더욱 과감하게 사용되었고, 서양미술의 흐름까지 바꿔놓습니다. 베네치아 화파만의 화려한 색채 구현과 이러한 흐름이 미술사에 끼친 영향력에 관한 이야기는 다음 장에서 계속 이어나가겠습니다.

15세기 이탈리아 대표 화가 안토넬로 다 메시나 그림의 특징은 섬세하고 정교한 표현에 있다. 그는 플랑드르 화가들의 영향을 받은 것으로 추정되며, 당시 새롭게 개발된 유화 물감 역시 디테일 구현에 결정적 역할을 한다. 안토넬로 다 메시나가 불러일으킨 유화 열풍은 훗날 베네치아 화파에도 큰 영향을 끼쳤고 이는 '선과 색채 간의 논쟁'으로 번진다.

서재에 있는 성 히에로니무스

그림 속 대상의 무늬와 색상, 질감 등이 실제처럼 생생하게 묘사됨. 작은 크기의 그림에 적용된 정교한 재현. 자로 잰 듯 정확한 비율로 원근법을 적용함.

안토넬로 다 메시나, 서재에 있는 성 히에로니무스, 1475년경, 내셔널 갤러리

디테일과 원근법을 갖춘 그림

섬세한 표현력이 극대화된 회화는 본래 플랑드르 회화의 몫이었음. 그중 얀 반 에이크는 디테일을 가장 잘 구현하는 화가로 알려짐.

플랑드르 회화는 세부적인 묘사, 이탈리아 회화는 체계적인 원근법을 통해 생생한 느낌을 줌. …→ 안토넬로의 그림은 디테일을 바탕으로 원근법까지 갖춘 융합적 그림.

얀 반 에이크, 아르놀피니 부부의 초상, 1434년, 내셔널 갤러리

유화 물감의 신세계

15세기 유화 물감의 발명으로 인해 가능해진 디테일 표현. …→ 반투명한 특성의 유화 물감은 여러 겹을 그려도 깊이 있는 표현이 가능. 생생한 질감과 색채를 구현함.

베네치아 화파를 휩쓴 유화 열풍. 부드러운 입체감과 풍부한 색상 표현이 담긴 조반니 벨리니의 유화 그림. …→ 베네치아의 색채 vs 피렌체의 선 논쟁으로 확대됨.

조반니 벨리니, 성모자, 1480~1490년경, 내셔널 갤러리

09
티치아노,
전설이 된 화가

#티치아노 #달마티아의 여인 #파라고네 논쟁
#피렌체 화파 #베네치아 화파 #디세뇨 #콜로레

1796년 영국 미술계에서는 역대급 사기 사건이 벌어집니다. 당대 최고의
화가들이 사기극에 연루되어 사회적으로 엄청난 스캔들을 일으킨 초대
형 사기 사건이었습니다. 이야기는 이렇게 시작합니다. 토머스 프로비스
Thomas Provis라는 화가와 그의 딸 앤 프로비스Ann Provis는 자신들이 위대
한 르네상스 화가 티치아노Tiziano Vecellio가 남긴 책을 발견했다고 주장합
니다. 이 책은 베네치아 화파의 회화 기법을 담은 고서적으로, 이들 부녀
는 10기니 오늘날로 치면 대략 150만 원 정도를 지불하면 그 내용을 알려
주겠다고 공언합니다.

제임스 길레이, 티치아노의 부활, 1797년, 영국 박물관 앤 프로비스의 사기 사건을 풍자한 만평이다. 오른쪽 아래 팔레트를 들고서 어디론가 바삐 가는 인물은 당시 왕립 미술원 원장 벤자민 웨스트다. 그 옆엔 판화가이자 인쇄업자인 존 보이델이 있다. 빅토리아 여왕에게 드로잉을 가르쳐줬다는 리처드 웨스톨, 영국 역사화와 초상화 전문 화가였던 존 오피 등 영국 미술계의 대표 인사들이 앞줄에 나란히 앉아 있다.

왼쪽 페이지의 판화는 이 사기 사건을 풍자한 작품입니다. 무지개다리 위에서 그림을 그리고 있는 여자가 바로 앤 프로비스입니다. 그가 큰 캔버스 안에 그리고 있는 초상화 속 긴 수염의 남자가 티치아노입니다. 옆에는 날개 달린 말이 붓을 헹구는 물통에 머리를 박고 있네요. 판화의 아랫부분을 보면 수많은 화가가 앞다투어 앤 프로비스의 비법을 배우겠다고 몰려들고 있는데, 이 중 맨 앞줄 일곱 명의 화가가 눈에 띕니다. 이들은 당대 영국 미술계를 대표하는 거물급 인사들입니다. 오른쪽 아래에 팔레트를 들고 어디론가 바삐 가는 사람은 당시 왕립 미술원의 원장 벤자민 웨스트Benjamin West입니다.

사실 이 사기극에 제일 크게 당한 사람이 바로 벤자민 웨스트였습니다. 그는 프로비스 부녀의 거짓말을 철석같이 믿고 그들이 가르쳐준 기법에 따라 그림을 그려 실제로 전시까지 했습니다. 물론 토머스 프로비스와 앤 프로비스의 사기극은 금방 들통나버립니다. 부녀가 발견했다고 주장하는 책에는 티치아노가 살던 시기에는 존재하지도 않았던 물감들에 관한 이야기가 나오는 등 내용이 허무맹랑하기 짝이 없었기 때문이지요.

그럼에도 당대를 대표하는 화가들이 이런 사기극에 쉽게 속아 넘어갔다는 것 자체가 영국 미술계 입장에선 자존심이 상하는 일이었습니다. 마치 이를 증명하듯 판화의 왼쪽 하단에는 보도블록을 비집고 나오려는 초대 왕립 미술원 원장 조슈아 레이놀즈의 모습도 보입니다. 그는 이미 죽어 땅에 묻힌 신세였지만 앤 프로비스의 사기 행각에 넘어가는 영국 미술계가 하도 기가 막혀서인지 무덤을 박차고 나오려는 듯합니다. 오른쪽 배경에 있는 왕립 미술원 건물도 영국 미술계의 권위에 금이 갔다는 것을 방증하듯 갈라지고 있습니다.

영국의 권위 있는 화가들이 이런 허접한 사기극에 속절없이 넘어간 이유는 무엇일까요? 범죄학에 따르면, 사기꾼들은 피해자의 욕망이나 기대 심리를 이용한다고 합니다. 예를 들어 그림 위조범들은 원작을 갖고 싶어 하는 이들의 욕망을 이용하고, 부동산 사기꾼은 땅이나 집을 가지고 싶어 하는 이들의 욕망을 이용한다는 겁니다.

티치아노, 자화상, 1550년경, 베를린 국립 회화관

이런 관점에서 보면 프로비스 부녀의 사기극은 당시 화가들이 티치아노의 화법을 광적으로 숭배하면서 그것을 배우고 싶어 했던 욕망을 적극 이용했다고 볼 수 있습니다. 그만큼 화가들은 티치아노의 그림을 정말 좋아했고, 무엇보다 그의 유화 기법을 신비함 그 자체로 여기고 그 속엔 분명 비밀이 숨어 있다고 믿었습니다.

그런데 대체 티치아노가 누구이고, 그가 도대체 어떤 그림을 그렸기에 당시 화가들이 이토록 열광한 걸까요? 지금부터 한국을 찾아온 티치아노의 작품을 통해 이 내막을 살펴보겠습니다. 내셔널 갤러리 명화전을 계기로 한국을 방문한 티치아노의 여인(달마티아의 여인) 초상화는 크기도 상당히 클 뿐만 아니라, 그림에 대한 티치아노의 생각까지 잘 담아내고 있습니다. 당분간 한국 땅에서 티치아노의 미술세계를 제대로 감상할 좋은 기회가 온 것입니다.

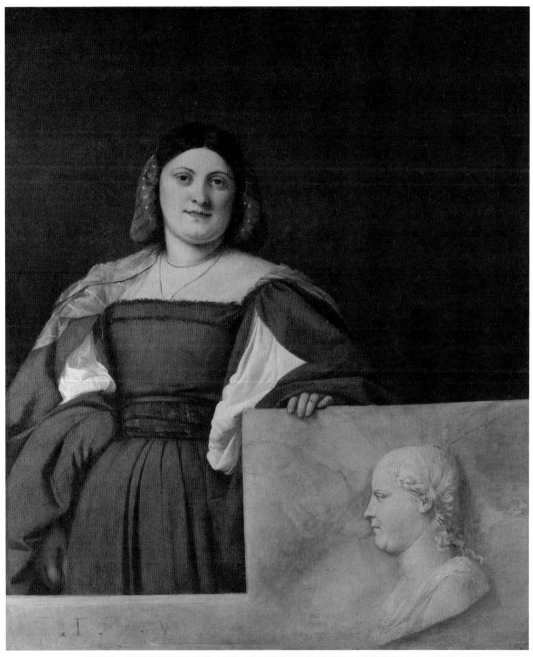

티치아노, 여인(달마티아의 여인), 1510~1512년경, 내셔널 갤러리 난간 아래에 T.V.는 티치아노 이름 '티치아노 베첼리오Tiziano Vecellio'의 약자이다.

베네치아의 대가, 티치아노

티치아노는 16세기 이탈리아 베네치아 화가입니다. 그의 출생 연도는 명확하지 않지만 1506년경부터 활동을 시작하는 것으로 미루어보아 대략 1480년대에 태어났을 것으로 추정합니다. 화가로서 티치아노의 명성은 생전은 물론 사후에도 대단했습니다. 17세기뿐만 아니라 18·19세기까지 거의 모든 유럽의 화가들이 그를 롤 모델로 삼을 정도로 전설 같은 화가입니다.

이전 페이지에 있는 그림이 바로 이번 전시에서 만날 수 있는 티치아노의 작품입니다. 이 그림은 티치아노가 20대에 그린 것으로 추정되지만 여기서 이미 대가의 필치가 충분히 느껴질 만큼 그의 초기 작품세계를 대표하는 중요한 작품입니다.

이 그림에서 티치아노는 한 여인이 난간 뒤에 서 있다가 화면 밖의 관람자와 정면으로 눈을 마주치는 그 찰나 같은 순간을 잡아내고 있습니다. 여인의 생기 어린 얼굴과 진홍빛 옷의 생생한 색채감 때문에 이 그림 앞에 서면 마치 500년 전 여인을 직접 눈앞에서 만나는 것 같은 기분이 듭니다.

아쉽게도 초상화 속 여인이 누구인지는 명확하지 않습니다. 이 작품은 라 스키아보나La Schiavona라고 불리기도 하는데, 이는 달마티아의 여인이라는 뜻입니다. 오늘날 크로아티아 해안 지역을 가리키는 달마티아는 오랫동안 베네치아 공화국의 식민지였습니다.

하지만 이 제목은 그림이 제작되고 한참 후에 붙여졌기에 이 여인이 제목처럼 달마티아에서 왔는지는 정확히 알 수 없습니다. 한편으로는 그림 속 여인이 키프로스 왕국의 마지막 여왕, 카타리나 코르네르라는 주

티치아노, 말하는 아기의 기적, 1511년, 스쿠올라 델 산토 이탈리아 파도바에서 활동한 성 안토니오의 세 가지 기적을 담은 연작 중 하나이다. 간통죄로 기소된 어머니를 변호하기 위해 갓난아기가 말을 하는 장면을 담고 있다. 달마티아의 여인과 비슷한 시기에 제작된 이 그림 역시 티치아노의 초기작을 대표한다. 역동적인 자세와 각기 다른 표정을 취하는 인물들의 모습은 그의 뛰어난 표현력을 짐작하게 한다.

장도 있지만 그림의 제작 시기나 복장으로 봐서 여왕의 초상화 같지는 않습니다.

티치아노의 또 다른 작품 속 등장인물과 동일인이라는 추측도 있습니다. 말하는 아기의 기적이라는 위의 작품 속 붉은 옷을 입은 여인이 달마티아의 여인과 유사하다는 거죠.

난간의 비밀

비록 그림 속 주인공이 누구인지는 불확실하지만 한 가지 분명한 건 티치아노가 이 여인의 초상화를 그리기 위해 상당히 깊게 고민했다는 점입니다. 아래에 있는 이 초상화의 X선 촬영 사진을 보면 여러 차례 수정한 흔적이 남아 있습니다. 크게 보면 배경, 자세, 그리고 난간까지 주로 세 부분을 집중적으로 수정한 것으로 보입니다.

티치아노는 처음에는 배경에 창문을 넣으려 했던 것 같습니다. X선 촬영 사진 오른쪽 위에 보이는 흐릿한 형태는 원래 여기에 그려졌던 창문의 흔적으로 보입니다. 티치아노는 시선을 여인에게 집중시키기 위해

티치아노, 여인(달마티아의 여인), 1510~1512년경, 내셔널 갤러리(왼쪽)
여인(달마티아의 여인) X선 촬영 사진(오른쪽) 작품의 수정 흔적을 X선 촬영 사진으로 확인할 수 있다. 이 작품은 본래 배경 오른쪽에 창문이 있었는데 사라졌고 여인은 오른손을 허리춤에 둔 채 왼손은 내린 자세로 그렸으나 수정됐다.

티치아노, 여인(달마티아의 여인)(부분), 1510~1512년경, 내셔널 갤러리(왼쪽)
여인(달마티아의 여인) X선 촬영 사진(부분)(오른쪽) 티치아노는 우측 하단에 과일 바구니와 해골을 그렸다 수정하고 그 자리에 여인의 정측면 조각상을 그려 넣었다.

배경을 단순하게 처리하면서 창문을 없앤 것으로 추정됩니다. 결과적으로 배경이 짙은 녹갈색으로 단순해지면서 여인의 진홍색 드레스를 돋보이게 해주는 효과까지 줍니다.

한편 여인의 자세에도 변화가 있었습니다. 본래 여인은 오른손을 허리춤에 두고 왼손을 비교적 자연스럽게 내리고 있었지만, 최종적으로 오른손을 늘어뜨리고 왼손을 난간 위에 살포시 얹고 있습니다. 티치아노가 그림을 이렇게 수정한 이유는 난간에 이 여인의 조각상을 집어넣으려 했기 때문으로 추정됩니다. 오른쪽 난간에 들어간 정측면의 조각상을 주목해보면 우리가 마주하고 있는 여인과 동일한 인물이라는 것을 알 수 있습니다. 조각상과 초상 모두에서 둥근 얼굴선과 두툼한 턱선을 확인할 수 있지요.

초상화를 그리는 과정에서 어떤 이유인지 여인의 조각상을 추가하게

되면서 티치아노는 난간의 오른쪽을 지금처럼 크게 위로 올려 그려야 했습니다. X선 촬영 사진을 보면 이런 수정 과정을 확인할 수 있습니다. X선 촬영 사진에 따르면 원래 여인의 정측면 조각상이 들어간 자리에는 과일과 해골이 자리하고 있었습니다. 그런데 티치아노는 이것을 모두 지우고 지금과 같이 대리석처럼 보이는 난간에 여인의 정측면 조각상을 그려 넣었습니다.

회화 vs 조각

왜 티치아노는 원래의 구도를 크게 수정하면서까지 이 여인의 정측면 조각상을 그림 속에 집어넣었을까요? 티치아노는 여인의 초상화 안에 조각상까지 함께 그려서 그림 속 모델 혹은 주문자에게 훨씬 큰 만족감을 주려 했을 수 있습니다. 이 그림을 주문한 구매자의 입장에서 보면 그림과 조각이 함께 있으니 만족감이 더 컸을 겁니다.

한편 당시 파라고네Paragone 논쟁이 크게 벌어지고 있었다는 점을 고려한다면, 이와 같은 그림은 해당 논쟁에 대한 티치아노의 답변으로 볼 수도 있습니다. 파라고네는 비교 또는 대조를 뜻하는 이탈리아어인데, 학술 논쟁에서 이 용어는 학문이나 매체, 또는 장르 간의 우열을 따지는 것을 의미합니다. 예를 들어 문학에서는 시가 우월한지, 소설이 우월한지를 따지는 논쟁인데, 미술에 와서는 회화와 조각 사이에서 어느 쪽이 더 우월한지를 따지는 논의로 발전하게 됩니다.

흥미롭게도 티치아노가 이 여인의 초상화를 그릴 바로 그 시점에 이탈리아 미술계에서 파라고네 논쟁이 한창 벌어지고 있었습니다. 이 논

쟁에 불을 붙인 이는 바로 르네상스 시대를 대표하는 천재 미술가 레오나르도 다 빈치였습니다. 그는 자신의 저서인 『회화론』에서 회화의 우월성을 주장한 바 있습니다. 레오나르도 다 빈치는 화가들은 신사처럼 우아하게 옷을 입고 시인처럼 다양한 상상력을 갖고 작업할 수 있지만, 조각가는 거친 돌을 깎아내기 위해 육체노동을 감내해야 한다고 말했습니다. 그는 이 같은 주장을 통해 회화가 조각보다 우월하다는 입장을 낸 겁니다.

그러자 회화부터 조각까지 모든 걸 섭렵했던 또 다른 르네상스 시대 천재 미술가 미켈란젤로도 이 논쟁에 뛰어듭니다. 그는 회화와 조각을 비교하는 전제부터 잘못되었다고 지적합니다. 미켈란젤로는 회화, 조각 나아가 건축까지 모든 미술의 뿌리는 드로잉에 있으므로 서로 간의 우열을 따지는 건 부질없는 일이라고 주장하죠. 나아가 그는 장르를 불문하고 미술가라면 창조적 원천으로서의 드로잉, 즉 디세뇨^{Disegno}에 매진해야 한다고 강조했습니다.

이것이 바로 이후 몇 세기를 거쳐 계속되는 파라고네 논쟁의 대략적인 시작입니다. 이 논쟁은 16세기 이탈리아 미술계를 뜨겁게 달구었는데, 당연히 티치아노도 여기서 자신의 의견을 보태고 싶었을 겁니다. 우리가 보고 있는 달마티아의 여인은 정확히 이때 티치아노가 파라고네 논쟁에 대해 내놓은 대답으로 보입니다.

색으로 답하다

이런 맥락에서 달마티아의 여인을 좀 더 자세히 살펴보겠습니다. 먼저

티치아노, 여인(달마티아의 여인)(부분), 1510~1512년경, 내셔널 갤러리

우리는 티치아노가 한 그림에서 똑같은 여인을 두 번이나 재현하려 한 점을 눈여겨봐야 합니다. 앞서 이 그림의 X선 촬영 사진을 보며 언급했듯이, 티치아노는 이 여인의 정측면 조각상을 처음부터 구상한 것 같지는 않습니다.

본래 석조 측면상이 자리한 곳에는 과일 바구니와 해골이 그려져 있었습니다. 곧 썩게 될 과일과 해골은 죽음 앞의 덧없는 현실을 상징했습니다. 이러한 점을 고려할 때 사실 티치아노는 여인의 초상화에 바니타스의 의미를 부여하려 했다고 볼 수 있습니다. 그러나 티치아노는 과일 바구니와 해골을 과감하게 생략하고 그 자리에 정측면 조각상을 그려 넣습니다.

이로써 이 그림은 회화와 조각이라는 두 매체의 우월을 따지는 그림으로도 충분히 읽을 수 있게 됩니다. 여인의 초상화가 더 생생한지, 여인의 석조 측면상이 더 생생한지 한눈에 비교해볼 수 있죠.

이런 관점에서 보면 티치아노는 이 그림을 통해 회화가 조각보다 더 우월하다고 말하는 것 같습니다. 물론 이상적이고 정제된 느낌이 가득 담긴 측면상의 디테일도 훌륭하지만, 여인의 초상화 속 생동감에는 미치지 못하는 듯합니다. 생기 있는 피부톤, 다채로운 색감의 장신구, 광택이 느껴질 만큼 매끄러운 진홍색 드레스는 이 여인을 더욱 활력 넘치게 보여줍니다.

선이냐, 색이냐 그것이 문제로다

보통 미술가는 작품으로 말한다고 합니다. 티치아노는 달마티아의 여인이라는 작품을 통해 당시 치열하게 벌어지던 파라고네 논쟁에 참여하려 했다고 볼 수 있습니다. 앞서 레오나르도 다 빈치, 미켈란젤로처럼 전설적인 인물들도 가담했다고 했는데, 이 논쟁은 곧이어 르네상스의 미술가에 관한 기록을 집대성한 조르조 바사리를 통해 더욱 확대됩니다. 바로

Caricature of Delacroix and Ingres dueling in front of the Institut de France, Delacroix: "Line is Color!"— Ingres: "Color is Utopia. Long live Line!"

들라크루아와 앵그르의 회화 논쟁을 담은 캐리커처, 1828년경 선과 색채를 두고 벌어진 회화 논쟁은 19세기 프랑스에서 더 뜨겁게 격돌한다. 프랑스의 대표 화가였던 앵그르와 들라크루아는 각각 선과 색채의 세계를 대표했다. 각자의 의견을 고집하며 격돌하는 둘의 모습을 풍자한 캐리커처까지 등장한다.

회화의 핵심이 '선인가? 색인가?'라는 논쟁으로 번져간 겁니다.

이 과정에서 르네상스 이탈리아의 회화를 대표하는 두 화파가 격돌합니다. 즉 이탈리아 중부의 피렌체 화파와 이탈리아 북부의 베네치아 화파가 이 문제를 놓고 맞붙은 거죠. 여기서 피렌체 화파는 창조적인 드로잉, 즉 디세뇨를 강조하고 나섭니다. 반면 베네치아 화파는 색채를 뜻하는 이탈리아어 콜로레Colore 개념을 내세우며 화려한 색채와 미묘한 빛의 표현을 앞세웁니다. 스타작가로 빗댄다면, 피렌체를 대표하는 미켈란젤로와 베네치아를 대표하는 티치아노의 대결로 볼 수 있습니다.

16세기에 벌어진 이 흥미진진한 회화 논쟁은 이후 19세기까지 계속 뜨겁게 이어집니다. 일례로 이전 페이지의 삽화는 19세기 초 프랑스에서 선과 색채 논쟁이 여전히 활발하게 벌어졌다는 점을 잘 보여줍니다. 오른쪽에는 선의 세계를 대표하는 앵그르가 그려져 있고, 왼쪽에는 색채의 세계를 대표하는 들라크루아가 그려져 있습니다. 두 화가가 자신의 신념을 담은 글을 각각 자신의 방패에 새긴 채 마상 결투를 벌이고 있습니다.

색채파의 거장, 티치아노

이처럼 유서 깊은 미술사적 논쟁에서 티치아노는 색채주의를 대표하는 화가였습니다. 영국 내셔널 갤러리는 티치아노의 대표 작품 가운데 초기부터 중기, 후기까지 여러 점 소장하고 있어 여기서 그의 그림 양식이 어떻게 발전해나갔는지를 잘 살펴볼 수 있습니다.

대표적으로 오른쪽 페이지의 바쿠스와 아리아드네는 티치아노가 1520년부터 1523년까지 그린 작품으로 그리스·로마 신화 이야기를 담고

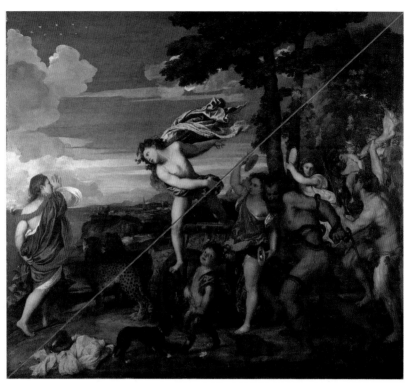

티치아노, 바쿠스와 아리아드네, 1520~1523년, 내셔널 갤러리 그리스·로마 신화에서 아리아드네는
영웅 테세우스의 연인이었다. 이 그림은 테세우스에게 버림받고 절망에 빠져 있던 아리아드네가 바쿠스
와 처음 만나는 장면을 담았다.

있습니다. 크레타 왕 미노스의 딸인 아리아드네가 술의 신 바쿠스와 만
나는 순간을 포착하고 있는데, 중앙에 대각선을 놓고 보면 그 서사가 더
극적으로 다가옵니다.

대각선을 기준으로 화면의 색조 톤이 파란색과 초록색으로 크게 양분
됩니다. 특히 대각선 왼쪽 부분은 온통 파란색입니다. 드넓은 하늘과 바
다뿐만 아니라 배경의 산과 아리아드네의 드레스까지 이 부분은 모두 파
란색 계통의 색이 그림의 절반 정도를 차지하고 있습니다. 이렇게 과감
한 색면으로 구성되어 있음에도 대상의 질감부터 톤까지 모두 자연스러

티치아노, 악타이온의 죽음(부분), 1559~1575년경, 내셔널 갤러리

티치아노, 악타이온의 죽음, 1559~1575년경, 내셔널 갤러리(왼쪽)
악타이온의 죽음 X선 촬영 사진(오른쪽) 그리스·로마 신화에서 악타이온은 아르테미스 여신의 분노를 사
서 사냥개에게 물려 죽는다. 이 그림의 X선 촬영 사진을 보면 티치아노가 악타이온이 죽는 장면을 대범한
터치를 통해 극적으로 묘사하고 있음을 알 수 있다.

위 보입니다.

여기서 가장 이질적인 색은 바쿠스를 둘러싼 붉은색 망토입니다. 그
의 힘찬 동작을 감싸는 붉은색 망토는 파란색의 하늘을 배경으로 강렬하
게 우리 눈에 들어옵니다. 이런 과감한 색면 구성 덕분에 그림 속 이야기
는 더 극적이고 생동감 있게 느껴지죠.

이번엔 티치아노의 후기작을 한번 살펴보겠습니다. 후기작 중 하나인
악타이온의 죽음은 일반적으로 미완성작이라고 알려져 있습니다. 위에
서처럼 유화의 표현력을 극대화하려는 듯 자유분방한 필치를 자신감 넘
치게 펼쳐놓고 있는데, 이러한 대범한 붓 터치는 위의 X선 촬영 사진을
통해 더 확실히 느낄 수 있어요. 이처럼 강렬한 필치는 미완성 단계의 작
품뿐 아니라 티치아노의 후기 완성작에서도 쉽게 발견할 수 있는 화풍입
니다.

과학으로 밝혀진 티치아노의 비법

티치아노의 그림이 가진 색채와 자유로운 필치가 주는 마법 같은 매력은 18세기 영국 미술계를 매료하기에 충분했습니다. 바로 이런 분위기 속에서 앞서 언급한 프로비스 부녀의 엉터리 사기극이 일어난 거죠. 당시 영국 화가들은 티치아노의 회화 기법을 너무나 알고 싶어 했고, 이때 누군가 그의 비법이 담긴 책을 발견했다고 하니 쉽게 속아 넘어간 겁니다. 한편 이런 사기극의 혼란 속에서 티치아노의 비법은 도리어 더 깊은 베일에 싸였습니다. 그렇다면 티치아노의 그림이 가진 진정한 비밀은 과연 무엇이었을까요?

당시 화가들이 그토록 알고 싶어 했던 티치아노의 비법은 오늘날 현대 과학을 통해 조금씩 밝혀지고 있습니다. 그림의 물감층 단면을 절개한 후 이를 현미경으로 관찰하는 분석 방법을 이용하면 화가가 사용한 안료를 확인할 수 있을 뿐만 아니라, 그림을 단계별로 어떻게 그려나갔는지도 추적이 가능합니다.

오른쪽 사진은 달마티아의 여인에서 얻은 물감층 샘플의 단층을 촬영한 것입니다. 정확히는 여인의 진홍색 드레스 부분에서 얻은 물감을 절단해서 현미경으로 확대한 사진입니다. 이런 과학적 분석을 통해 우리는 화가가 어떤 방식으로 그림을 그려나갔는지를 알 수 있게 됩니다. 여러 층위를 보면 아래가 먼저 그린 부분이고 맨 위의 층위는 가장 마지막에 그린 물감층입니다.

먼저 오른쪽 사진에서 맨 아래 층위는 바탕칠에서 온 것으로 보입니다. 당시에는 석고 가루를 아교에 섞어 캔버스 면에 여러 겹 발라 면을 고르게 한 후 그 위에 그림을 그려나갔습니다. 이 그림에서 티치아노는

바탕색으로 연회색을 전체적으로 바른 후 옅은 분홍색을 부분적으로 칠한 것으로 알려져 있습니다. 지금 보시는 단면의 아래층은 바로 옅은 분홍색의 물감층으로 보입니다. 흥미로운 점은 두 번째 층인데 여기서 티치아노는 파란색 물감을 사용하고 있습니다. 그러니까 이런 파란색 물감을 한 겹 두껍게 바른 후 그 위에 빨간색 물감을 덧씌운 겁니다. 다시 물감층을 보면 맨 위에 투명한 빨간색의 물감층을 확인할 수 있습니다.

이 물감층 샘플의 단면 사진은 티치아노가 여성이 입고 있는 드레스의 진홍색 색감을 내기 위해 파란색과 빨간색을 혼합하지 않고 대신 하늘색 톤의 파란색 바탕 위에 투명한 빨간색 물감층을 코팅하듯 얹어서 낸 효과입니다. 다시 말해 파란색 물감층이 빨간색 물감층 아래에서 배어 나오도록 연출했다고 말할 수 있습니다.

더 흥미로운 점은 여기에 사용된 파란색과 빨간색 모두 다양한 안료를 활용해 만들어낸 색으로 확인되었습니다. 파란색의 경우 광물에서 얻은 울트라마린뿐만 아니라 식물성 안료인 인디고까지 사용한 것으로 알려져 있습니다. 이렇게 특별하게 제조된 파란색은 물론 빨간색도 다양한

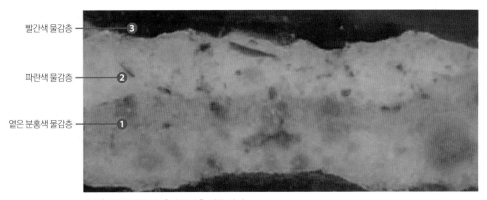

여인(달마티아의 여인)의 물감층 샘플 단면

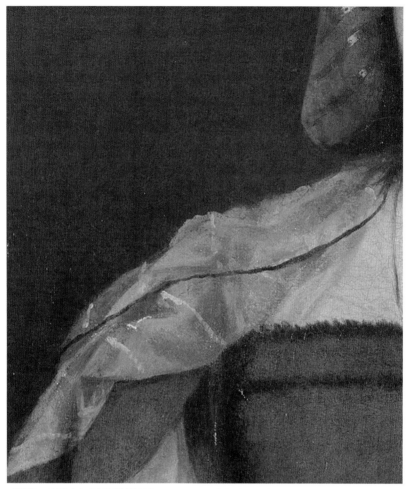

티치아노, 여인(달마티아의 여인)(부분), 1510~1512년경, 내셔널 갤러리

안료를 사용해 다채로운 효과를 주려 했습니다. 무엇보다 이런 물감층을 층층이 쌓아올려 전체적으로 색이 바탕에서 우러나게 했기 때문에 색감은 더욱더 미묘하게 느껴지게 됩니다.

　결과적으로 티치아노가 진홍색 드레스에서 선보인 색채 효과는 고화질 사진으로도 재생하기 어려울 만큼 아주 묘한 색감을 낸다고 할 수 있

습니다. 아마도 18세기 티치아노의 추종자들은 이 같은 그림을 보고 티치아노의 채색 방법을 진심으로 알고 싶어 했을 겁니다.

이 외에도 티치아노는 옷의 질감을 표현하기 위해 붓 터치를 다채롭게 활용합니다. 평평한 캔버스 위로 때론 여러 차례 덧칠한 두툼한 물감층을 통해 옷의 질감을 사실적으로 표현하기도 하고, 때론 거칠고 빠른 붓질을 통해 대상의 느낌을 감각적으로 잡아내려 했습니다.

특히 왼쪽 그림처럼 여인의 어깨를 덮은 베일같이 얇고 잘 구겨지는 옷감을 표현하기 위해 그는 툭툭 던지듯 가벼운 붓 터치를 보여줍니다. 덕분에 천의 질감이 생생하게 느껴집니다. 한편 머리를 감싼 얇은 천의 경우 천 안의 머릿결까지 느껴져 경이롭게 다가옵니다. 이처럼 티치아노는 다양한 안료를 독창적으로 사용하고, 목적에 따라 붓 터치에 변화를 주며 표현하고자 하는 대상을 더욱더 실감 나게 화폭에 담습니다.

선의 세계, 피렌체 회화

자신만의 기법을 바탕으로 한 티치아노의 그림은 동시대 피렌체 그림과 비교할 때 그 차이점이 더욱 명확하게 드러납니다. 시대가 조금 앞서긴 했지만 15세기 후반 도메니코 기를란다요Domenico Ghirlandaio의 공방에서 나온 작품 한 점을 보겠습니다. 기를란다요는 피렌체를 대표하는 화가로, 큰 공방을 운영했습니다. 여기서 미켈란젤로도 어릴 적 그림을 배웠다고 합니다.

이번 내셔널 갤러리 명화전에서 기를란다요 공방에서 그린 것으로 추정되는 작품을 만날 수 있습니다. 다음 페이지의 그림입니다. 소녀라는

제목의 이 그림을 보면 유난히 선이 강조된 느낌이 듭니다. 얼굴의 세부나 머릿결 한 올 한 올까지 엄격히 통제된 선으로 표현하고 있어, 전체적으로 그림 속 여인은 조각상처럼 정적으로 보입니다. 이 작품과 달마티아의 여인을 나란히 놓고 보면 티치아노의 작품이 가진 화려한 색채감과 강한 명암 대조가 더욱 확연히 드러납니다.

도메니코 기를란다요 공방, 소녀, 1490년경, 내셔널 갤러리

색채주의의 후계자들

티치아노의 명성은 서양미술사에서 시대를 거듭하며 계속 이어졌습니다. 이번 내셔널 갤러리 명화전에서도 티치아노의 필치를 존중하는 베네치아 색채주의 미술의 계보를 찾아볼 수 있습니다. 예를 들어 비슷한 시기 베네치아에서 활동했던 야코포 틴토레토Jacopo Tintoretto가 그린 빈첸초 모로시니의 초상화에서도 강렬한 색채 효과가 나타나지요. 틴토레토는 황금색, 붉은색, 푸른색 등 화려한 색채를 적극적으로 사용했습니다.

특히 얼굴과 수염, 무엇보다 의복을 과감한 붓 터치로 표현합니다. 이런 작품의 세부를 천천히 감상하는 것도 미술 감상의 진정한 즐거움이라고 할 수 있습니다.

야코포 틴토레토, 빈첸초 모로시니 , 1575~1580년경, 내셔널 갤러리(왼쪽)
디에고 벨라스케스, 페르난도 데 발데스 대주교, 1640~1645년, 내셔널 갤러리(오른쪽)

베네치아의 색채주의는 특히 17세기 바로크 미술에서도 큰 존재감을 드러냅니다. 벨라스케스의 페르난도 데 발데스 대주교 초상화와 렘브란트의 63세의 자화상을 기법적인 면에서 살펴본다면 티치아노의 영향력을 충분히 느낄 수 있습니다.

다음 페이지에 있는 19세기 스페인 화가 고야의 작품에서도 이런 감각이 재현되고 있습니다. 고야는 이사벨 데 포르셀 부인 초상화를 통해 분홍색 드레스와 검은색 숄의 확연한 대조를 묘사했습니다. 특히 고야는 여인의 몸을 감싸는 검정 레이스 숄을 과감한 붓 터치로 자신감 넘치게 잡아냈지요.

19~20세기 인상주의 화가들 역시 색채주의에 대한 열망을 품습니다.

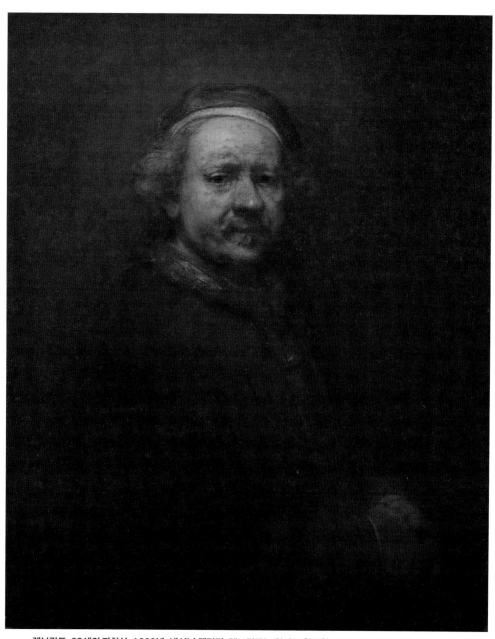

렘브란트, 63세의 자화상, 1669년, 내셔널 갤러리 렘브란트는 화가로 활동한 40여 년간 많은 자화상을 남겼으며, 이 그림은 그중 그가 사망하기 몇 달 전 남긴 자화상이다. 얼굴은 물감을 덧칠하여 질감을 살리고, 배경과 옷은 비교적 밋밋하게 처리하여 시선이 표정으로 가는 효과를 주었다.

프란시스코 데 고야, 이사벨 데 포르셀 부인, 1805년 이전, 내셔널 갤러리(왼쪽)
피에르 오귀스트 르누아르, 목욕하는 사람, 1885~1890년경, 내셔널 갤러리(오른쪽) 1880년대 후반
르누아르의 누드화 가운데 하나로, 크기가 매우 작은 편이다. 신체의 윤곽선을 비롯해 배경 묘사까지 색이
번진 듯한 효과를 낸 점이 돋보인다.

마네, 르누아르, 반 고흐, 모네의 작품을 연이어서 보면 대범한 색채 사
용과 과감한 붓 터치가 느껴집니다. 모두 16세기 베네치아 화파에 빚지
고 있는 거지요. 즉, 16세기 유화 기법을 통해 완성된 베네치아 색채주의
의 전통이 19세기를 거쳐 20세기까지도 공고하게 이어진다고 할 수 있습
니다.

앞서 소개한 틴토레토부터 모네의 작품까지 모두 내셔널 갤러리 명화
전에서 만날 수 있으니, 색채주의의 맥락에서 이번 전시의 그림들을 감
상하는 것도 흥미로운 포인트가 되지 않을까요?

빈센트 반 고흐, 풀이 우거진 들판의 나비, 1890년, 내셔널 갤러리(위)
클로드 모네, 붓꽃, 1914~1917년경, 내셔널 갤러리(아래)

중앙홀의 모자이크 테라스 중앙홀은 1837년 내셔널 갤러리가 트라팔가 광장에 지어진 후 소장품이 늘어나면서 1887년 증축된 전시실이다.

내셔널 갤러리, 거장의 전당

수많은 미술가가 그토록 닮고 싶었던 화가들의 화가, 티치아노의 명성은 영국 내셔널 갤러리에 가보면 더 확실히 느낄 수 있습니다.

정문 테라스에서 트라팔가 광장을 조망한 후 내셔널 갤러리에 들어가면 위와 같이 웅장한 중앙홀이 나옵니다. 이 중앙홀의 바닥을 보면 모자이크 장식이 화려하게 들어가 있어 모자이크

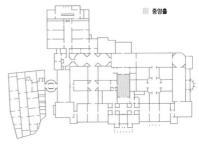

내셔널 갤러리 중앙홀 위치

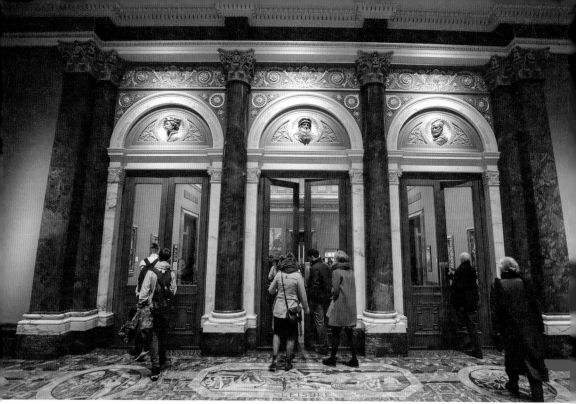

내셔널 갤러리 중앙홀 아치형 문 외부의 아치형 문에는 렘브란트, 레오나르도 다 빈치, 안토니 반 다이크의 얼굴이 새겨져 있다.

테라스라고도 부릅니다. 앞쪽에 중앙홀 내부로 들어가는 커다란 아치형 문이 세 개 있는데, 마치 세기의 미술가를 기리기 위해 만들어진 미술가들의 개선문처럼 보이기도 합니다.

실제로 각각의 문 위에는 위대한 미술가들의 초상이 자리하는데 왼쪽부터 렘브란트, 레오나르도 다 빈치, 그리고 안토니 반 다이크의 얼굴이 새겨져 있습니다. 영국 내셔널 갤러리가 자랑하는 미술품의 향연을 맞이하기 위해서는 이 세 거장이 새겨진 관문을 거쳐야만 당도할 수 있는 것입니다.

이 아치형 문을 통해 중앙홀 안으로 들어가면 반대쪽 문 위에도 세 명의 또 다른 거장들이 있습니다. 이번에는 왼쪽부터 루벤스, 티치아노, 라

내셔널 갤러리 중앙홀 아치형 문(세부) 내부의 아치형 문에는 또 다른 거장인 루벤스, 티치아노, 라파엘로의 얼굴이 새겨져 있는데, 그중 한가운데에 티치아노가 배치되어 있다.

파엘로 순으로 얼굴이 새겨져 있습니다. 마치 미술관을 들어올 때 렘브란트, 다 빈치, 반 다이크가 우리를 맞이하고 미술관을 떠날 때는 루벤스, 티치아노, 라파엘로가 우리에게 작별 인사를 하는 것 같죠.

내셔널 갤러리가 회화의 세계를 대표하는 세 명의 화가를 뽑으면서 한가운데에 티치아노를 배치한 것을 보면, 티치아노를 그중에서도 최고의 화가로 생각했다고 볼 수도 있습니다.

전설은 영원하다

이 장을 시작하면서 우리는 1796년 영국 미술계를 발칵 뒤집은 사기 사건을 살펴보았습니다. 이 사기 사건을 통해 역설적으로 티치아노의 명성이 당시에 얼마나 대단했는지를 확인할 수 있었습니다.

방금 우리가 살펴본 중앙홀은 내셔널 갤러리가 개관된 이후 1887년에 새롭게 증축된 전시실입니다. 이 중앙홀의 개선문 한가운데 티치아노가 자리하고 있다는 사실은 그에 대한 존경심이 19세기가 끝나가는 그 시점에도 여전히 강력했다는 사실을 확인시켜줍니다.

이렇게 티치아노를 향한 영국 미술계의 열망은 내셔널 갤러리가 지어

지기 이전인 18세기에도 있었고, 내셔널 갤러리가 크게 성장하는 19세기에도 여전히 계속되었습니다. 그런데 티치아노에 대한 존경과 열망은 내셔널 갤러리가 유지되는 한 20세기를 지나 앞으로도 계속될 것 같습니다. 이 같은 미술적 예견이 어떻게 가능한 건지, 이에 대한 논의를 이 책의 결론으로 삼고자 합니다.

16세기 이탈리아 화가 티치아노의 작품에선 강렬한 색채와 과감한 붓 터치가 돋보인다. 이는 색채 및 질감 표현에 중점을 둔 베네치아 화파의 특징이기도 하다. 반면 피렌체 화파에선 선과 구성에 더욱 초점을 맞춘바, 16세기에 선과 색채를 둘러싼 회화 논쟁은 19세기까지 이어진다. 그 가운데 티치아노의 색채주의는 세기를 초월하면서 그 명맥을 이어갔고, 그의 작품세계는 오늘날까지 탐구의 대상이 된다.

달마티아의 여인	**파라고네 논쟁** 비교라는 뜻의 이탈리아어로, 미술에서는 보통 회화와 조각 사이 우열을 가리는 논쟁을 가리킴. 여인의 초상과 석조 측면상이 함께 들어가 있는 티치아노의 초기작. 회화와 조각의 요소가 모두 표현된 가운데, 생생한 색채와 질감 표현이 돋보임.

<div align="right">티치아노, 여인(달마티아의 여인), 1510~1512년경, 내셔널 갤러리</div>

디세뇨 vs 콜로레

	디세뇨	콜로레
특징	- 선과 구성을 강조함. - 피렌체 화파로 대표됨. 주로 템페라 물감을 사용함.	- 색채와 질감을 강조함. - 베네치아 화파로 대표됨. 주로 유화 물감을 사용함.
대표 작가	- 16세기 미켈란젤로 - 19세기 앵그르	- 16세기 티치아노 - 19세기 들라크루아

세기를 초월한 티치아노의 색채주의	티치아노만의 강렬한 색채 효과와 과감한 붓 터치를 통한 질감 표현은 시대를 거듭하며 이어짐. ···› 17세기 바로크 미술, 19세기 스페인 미술, 19~20세기 인상주의 미술까지.

야코포 틴토레토, 빈첸초 모로시니, 1575~1580년경, 내셔널 갤러리(왼쪽)
프란시스코 데 고야, 이사벨 데 포르셀 부인, 1805년 이전, 내셔널 갤러리(가운데)
피에르 오귀스트 르누아르, 목욕하는 사람, 1885~1890년경, 내셔널 갤러리(오른쪽)

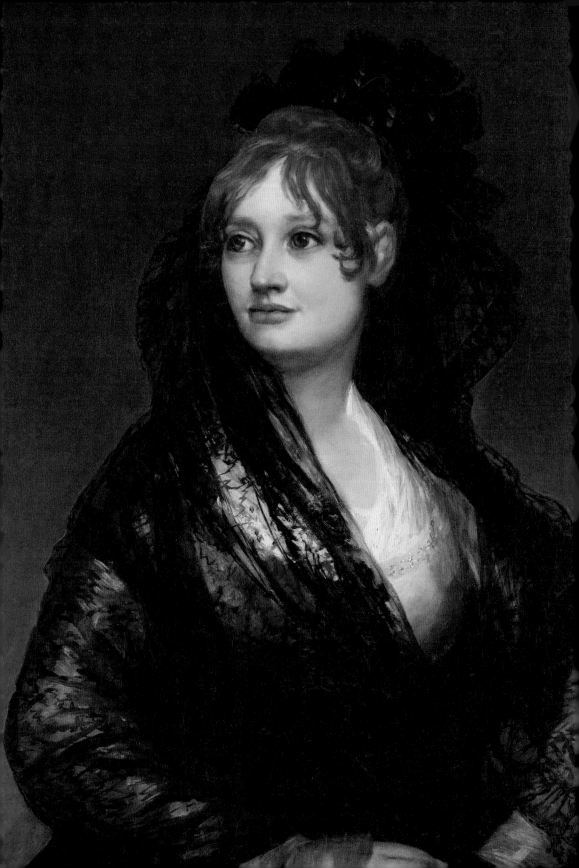

10
에필로그

#내셔널 갤러리 명작 100선 #고야 #미술의 물성 #색채주의자 #티치아노

이번 『내셔널 갤러리 특별판』을 쓰기로 결정하는 데 용기를 준 건 바로 왼쪽 페이지의 작품, 고야의 초상화 이사벨 데 포르셀 부인입니다. 이 작품은 내가 오래전부터 가지고 있던 『내셔널 갤러리 명작 100선National Gallery 100 Greatest Paintings』의 표지작이었습니다.

다음 페이지 사진에서 이 책의 표지를 볼 수 있습니다. 이 책은 내셔널 갤러리에 오래 재직했던 큐레이터 딜리안 고든Dillian Gordon이 서문에서 밝히듯 당시 관장이었던 마이클 리비와 협력해서 1981년 출판한 책입니다. 이후 오랫동안 내셔널 갤러리 책방을 차지하면서 내셔널 갤러리에

대해 알고 싶어 하는 방문객들에게 길잡이 역할을 했고, 나도 마찬가지 이유로 일찍이 이 책을 구매했습니다.

언제 이 책을 샀는지는 정확히 기억나지 않으나 1991년 가을이 아닐까 생각됩니다. 당시 나는 이탈리아 르네상스 미술을 전공하기로 결심한 후 기본기부터 다져야 한다고 생각하면서 다른 어느 때보다 내셔널 갤러리를 열심히 다녔습니다.

유학 시절 구매한 『내셔널 갤러리 명작 100선』과 함께한 필자(2023.6)

막상 미술 작품 앞에 서면 당황하는 경우가 많습니다. 책으로만 접하던 작품을 직접 눈으로 보면 예상했던 것과 크기나 색감 등이 너무 많이 달라 이 작품이 내가 알던 작품이 맞나 하고 종종 의심까지 하게 됩니다. 그럴 때마다 직접 내 눈으로 실견實見하지 않고 작품에 대해 말하는 것이 얼마나 위험한지를 뼈저리게 느끼곤 했습니다. 당시 나는 작품을 보는 기본기를 다시 다져야겠다는 마음으로 아침에는 영국 박물관, 오후에는 내셔널 갤러리로 향했습니다. 아예 하루 일과를 박물관과 미술관 중심으로 짜서 내 눈으로 작품을 보고 분석하는 훈련에 매진하던 때였습니다.

『내셔널 갤러리 명작 100선』은 이때 나의 눈에 들어온 책입니다. 이 책은 제목대로 내셔널 갤러리가 소장한 작품 중 주요 작품 100점을 선

정한 후 각 작품의 사진과 해설을 각각 한 페이지씩 담고 있습니다. 작품 설명은 A4 용지 한 장 분량 정도로 간략하기에 초보자를 위한 책이 분명하지만, 장황한 해석 대신 꼭 알아야 하는 정보가 잘 정리된 책입니다. 예를 들어 그림의 내용이나 작가에 대한 소개뿐 아니라 작품이 미술관에 들어온 시점이라든가, 작품의 보존 상태 등에 대한 언급도 들어가 있어 작품을 보는 다양한 시점을 쉽게 담아낸 책이라고 할 수 있습니다.

사실 이 책이 내 눈에 들어온 가장 큰 이유는 내셔널 갤러리의 큐레이터가 직접 뽑은 100선이라는 점 때문이었습니다. 당시 이 책의 저자 딜리안 고든은 내셔널 갤러리 소장품 중 이탈리아 초기 르네상스 미술을 담당하는 고참 큐레이터였습니다. 내가 공부하려는 바로 그 시기 미술을 연구하는 큐레이터가 미술을 어떻게 바라보는지 알 수 있을 것 같아 선뜻 구매했던 것으로 기억합니다.

그때부터 이 책은 나의 유학 생활의 동반자가 되었습니다. 사실 유학생에게 책은 애증의 대상이라고 말할 수 있습니다. 필요해서 샀지만 이사를 자주 다녀야 하는 유학생에게 무겁고 부피가 큰 책은 골칫거리이기 때문입니다. 이 책도 도판을 크고 좋게 넣기 위해 다른 책보다 한참 크고 무겁게 제작되었습니다. 매번 이사 때마다 이 책을 박스에 넣고 빼고 하면서 왜 내가 이런 무거운 책을 샀을까 자책하는 마음도 많이 들었던 같습니다.

이 책에 대한 나의 인연을 길게 이야기하는 이유는 결과적으로 이 책이 내가 생각하는 미술사의 방향에 많은 영향을 끼쳤기 때문입니다. 무엇보다 이 책의 표지에 들어간 작품은 볼 때마다 나를 의아하게 만들었습니다. 표지에는 고야가 1805년 이전에 그린 것으로 알려진 여성 초상화가 클로즈업되어 있습니다. 그런데 이 작품은 고야의 대표작도 아니며

프란시스코 데 고야, 이사벨 데 포르셀 부인(부분), 1805년 이전, 내셔널 갤러리

심지어 최근에는 진위 논쟁에 빠질 정도로 기록 등이 모호한 작품이기도 합니다. 그런데 이런 작품이 어떻게 내셔널 갤러리 소장품을 대표하는 책의 표지를 당당히 장식했을까 하는 의구심이 이 책을 볼 때마다 들곤 했습니다.

하지만 이 그림 앞에 직접 섰을 때 생각이 달라졌습니다. 이 그림을 실제로 보면 화려한 붓 터치에 놀라게 됩니다. 특히 여인이 걸치고 있는 검정 숄을 지그재그로 그려나가는 속도감 넘치는 붓 터치가 인상적입니다. 숄의 느낌을 생생하게 살려내 눈앞에 있는 세계가 물감이 아니라 진짜 숄이 아닌가 하는 착각까지 들게 하는 그림입니다.

아마도 큐레이터는 이런 세계를 직접 보고 감상하라는 메시지를 방문객에게 던지고 싶었던 것이 아니었을까 생각합니다. 미술관에 와서 많이 알려진 명작들만 확인하듯 감상하지 말고, 숨겨진 보석 같은 작품을 찾아 실제 눈으로 보고 그 세계에 대해 감탄하라는 말을 하고 싶었던 것이죠.

2023년 한국을 찾는 내셔널 갤러리 명화전에 이 작품이 포함되어 있다는 소식을 듣고 너무나 반가웠습니다. 오랜 친구를 내 고향 땅에서 만

렘브란트, 63세의 자화상, 1669년, 내셔널 갤러리(왼쪽)
디에고 벨라스케스, 페르난도 데 발데스 대주교, 1640~1645년, 내셔널 갤러리(오른쪽)

나는 듯한 기분이 들어 잘 대접해서 보내야겠다는 마음이 들었습니다.

바로 이 같은 생각으로 이 책을 집필하게 되었습니다. 한국을 찾은 내셔널 갤러리 소장품 52점 모두를 설명할 수는 없더라도 이 작품들을 보는 핵심적인 관점을 담은 책이 필요하다고 여겼습니다. 그렇게 이 작품들이 품고 있는 가치를 충분히 알리는 것이 그간 내셔널 갤러리를 통해 미술에 눈뜨게 된 내가 이 작품들에게 할 수 있는 최고의 예우라는 생각에 용기를 냈습니다.

이제 딜리안 고든이 자신의 책 표지작에 쓴 첫 구절을 인용하면서 이 책을 마무리하고자 합니다.

"고야는 자연과 벨라스케스와 렘브란트로부터 배우려 했다고 스스로 말했다. 이 초상화는 정확히 이 셋 모두에 뿌리를 둔 작품이다.(Goya said

that he worked from Nature, Velazques and Rembrandt. His portrait of Doña Isabel de Porcel stems from all three: Dillian Gordon, p.142)"

흥미롭게도 고야가 스스로 자신의 작품세계에 영향을 끼쳤다는 벨라스케스와 렘브란트의 작품도 이번 내셔널 갤러리 명화전에서 만날 수 있습니다. 기회가 된다면 이번 전시를 찾아 세 작품을 나란히 놓고 이 작품들의 영향 관계를 생각해볼 수 있기를 바랍니다. 그리고 세 작품을 볼 때 꼭 짚어봐야 할 점은 이들이 모두 색채주의자Colorist라는 겁니다.

앞서 9장에서 길게 이야기했듯이 서양회화는 크게 보면 선과 색채의 이항 대립이었다고 볼 수 있습니다. 드로잉을 중시하는 그림과 색의 표현 및 효과를 중시하는 그림으로 나눠볼 수 있습니다. 물론 이는 매우 단순한 논리일 수 있지만, 그림을 처음 대면했을 때 던질 수 있는 좋은 질문이라고 생각합니다. 화가가 명확한 형태를 통해 정확한 메시지를 던지려 했는지, 아니면 색채를 통해 인상과 느낌을 강조하려 했는지를 생각해보는 겁니다. 화가들은 둘 다를 추구한다고 하지만 어느 순간에는 한쪽으로 기울어질 수밖에 없습니다. 말하자면 벨라스케스나 렘브란트, 그리고 이들에게 영향받은 고야는 확실히 무게중심이 색채 쪽으로 옮겨간 작가입니다.

한 가지 흥미로운 점은 미술관에서 실제 작품을 오래 보다 보면 자꾸 이런 색채주의자들의 그림에 빠져들게 된다는 겁니다. 앞서 『난처한 미술 이야기』 5권 서문에서 미술은 이미지와 물질로 구성된다고 말한 적이 있습니다. 책으로만 미술을 공부하게 되면 미술을 단순히 이미지로만 생각하게 되는 경우가 많습니다. 아무리 훌륭한 도판이더라도 작품의 크기나 미묘한 색감을 담아내지는 못합니다. 이 때문에 우리가 미술관이나 현장에서 작품을 직접 보면 당황하게 되는 경우도 있습니다.

실제로 작품을 보면 미술이 지닌 물성에 감명받는 경우가 많습니다. 예를 들어 책으로 알던 작품을 실제 보면 이미지보다 그것이 지닌 물리적 특성, 즉 물감부터 캔버스 같은 지지대의 거친 표면이 눈에 먼저 들어오는 경험을 많이 하게 됩니다. 아마도 딜리안 고든 같은 큐레이터도 '내셔널 갤러리 100선'에 실릴 작품을 고르면서 자신의 현장 경험을 최대한 살려 직접 보면 더 놀라게 되는 그림을 표지로 넣었다고 볼 수 있습니다.

이제 여기서 9장 마지막에 던진 질문에 답하겠습니다. 나는 내셔널 갤러리의 경우 티치아노의 그림이 과거에도 그렇듯 앞으로도 미술관의 중심이 될 것이라고 예견했습니다. 그 이유는 바로 티치아노의 그림이 가진 강한 물성 때문입니다. 그는 유화라는 물감이 지닌 표현의 한계를 극한으로 실험한 선구자적 작가로 볼 수 있습니다.

고야가 자신의 정신적 스승으로 지목한 벨라스케스나 렘브란트 모두 티치아노에 열광했던 작가입니다. 미술관에 오래 머물면 머물수록 티치아노의 작품의 실체적 매력은 더 강렬해집니다. 그것을 누구보다 잘 느끼는 큐레이터들이 있는 한 티치아노에 대한 존경과 열망은 앞으로도 계속될 것이 분명해 보입니다.

혹시 이 같은 저의 주장이 앞서 나가는 것으로 들린다면 현장에서 직접 그의 작품을 보고 판단해보면 어떨까요?

작품 목록

01 내셔널 갤러리의 탄생, 미술은 누구의 것인가?

- 트라팔가 광장, 1841년, 영국 런던
- 넬슨 제독 기념주, 1843년, 영국 런던
- 영국 박물관, 19세기 전반, 영국 런던
- 프레더릭 매켄지, 존 앵거스테인 저택 시절의 내셔널 갤러리, 1824~1834년경, 영국 런던, 빅토리아앨버트 미술관
- 내셔널 갤러리, 1838년, 영국 런던
- 루브르 박물관, 1793년, 프랑스 파리
- 세인즈버리 윙, 1991년, 영국 런던
- 산 로렌초 성당, 1470년, 이탈리아 피렌체
- 보티첼리, 성 제노비오의 세 가지 기적, 1500년경, 영국 런던, 내셔널 갤러리
- 보티첼리, 봄, 1480년경, 이탈리아 피렌체, 우피치 미술관
- 보티첼리, 비너스의 탄생, 1485년경, 이탈리아 피렌체, 우피치 미술관
- 보티첼리, 성 제노비오의 초기 일생 중 네 장면, 1500년경, 영국 런던, 내셔널 갤러리
- 보티첼리, 성 제노비오의 세 가지 기적, 1500년경, 미국 뉴욕, 메트로폴리탄 미술관
- 보티첼리, 성 제노비오의 생애, 1500년경, 독일 드레스덴, 드레스덴 박물관
- 산 피에르 마조레 광장, 11세기, 이탈리아 피렌체
- 피에로 델 폴라이우올로, 아폴로와 다프네, 1470~1480년경, 영국 런던, 내셔널 갤러리
- 조반니 벨리니, 성모자, 1480~1490년경, 영국 런던, 내셔널 갤러리
- 안토넬로 다 메시나, 서재에 있는 성 히에로니무스, 1475년경, 영국 런던, 내셔널 갤러리

266

O2 카라바조, 유혹하는 그림들

- 카라바조, 도마뱀에게 물린 소년, 1594~1595년, 영국 런던, 내셔널 갤러리

- 작자미상, 최북 초상, 연도미상, 개인소장

- 오타비오 레오니, 카라바조 초상화, 1621년경, 이탈리아 피렌체, 마루체리아나 도서관

- 카라바조, 엠마오에서 저녁 식사, 1601년, 영국 런던, 내셔널 갤러리

- 티치아노, 엠마오에서 저녁 식사, 1531년경, 영국 리버풀, 리버풀 워커 미술관

- 카라바조, 과일 깎는 소년, 1592~1593년, 영국 리치먼드, 햄프턴 궁전

- 카라바조, 과일 바구니를 든 소년, 1593년, 이탈리아 로마, 보르게세 갤러리

- 카라바조, 병든 바쿠스, 1593년경, 이탈리아 로마, 보르게세 갤러리

- 카라바조, 바쿠스, 1598년경, 이탈리아 피렌체, 우피치 미술관

- 피테르 아르트센, 마르타와 마리아 집의 그리스도, 1553년, 네덜란드 로테르담, 보에이만스 판 뷔닝언 박물관

- 요스 판 클레버, 서재에 있는 성 히에로니무스, 16세기, 프랑스 샬롱 장 상파뉴, 샬롱 장 상파뉴 고고 미술 박물관

- 카라바조, 과일 바구니, 1597~1600년경, 이탈리아 밀라노, 암브로시아나 미술관

- 발타사르 판 데르 아스트, 과일 바구니가 있는 정물, 1622년, 미국 롤리, 노스캐롤라이나 미술관

- 얀 브뤼헐, 꽃과 나무 꽃병, 1606~1607년, 오스트리아 빈, 빈 미술사 박물관

- 카라바조, 카드놀이 사기꾼, 1595년경, 미국 텍사스, 킴벨 미술관

- 카라바조, 점쟁이, 1595년경, 프랑스 파리, 루브르 박물관

- 카라바조, 메두사, 1597~1598년, 이탈리아 피렌체, 우피치 미술관

- 렘브란트, 34세의 자화상, 1640년, 영국 런던, 내셔널 갤러리

- 디에고 벨라스케스, 자화상, 1645년경, 이탈리아 피렌체, 우피치 미술관

267

03 베케라르, 풍요와 탐식의 세계

- 요아힘 베케라르, 4원소: 물, 1569년, 영국 런던, 내셔널 갤러리
- 요아힘 베케라르, 4원소: 불, 1570년, 영국 런던, 내셔널 갤러리
- 요아힘 베케라르, 4원소: 공기, 1570년, 영국 런던, 내셔널 갤러리
- 요아힘 베케라르, 4원소: 땅, 1569년, 영국 런던, 내셔널 갤러리
- 피테르 아르트센, 푸줏간, 1551년, 미국 롤리, 노스캐롤라이나 미술관
- 피테르 아르트센, 마르타와 마리아 집의 그리스도, 1553년, 네덜란드 로테르담, 보에이만스 판 뷔닝언 박물관
- 프란스 호젠버그, 칼뱅주의자의 성상 파괴, 1566년

04 안토니 반 다이크, 권력은 어떻게 연출되는가?

- 안토니 반 다이크, 존 스튜어트와 버나드 스튜어트 형제, 1638년경, 영국 런던, 내셔널 갤러리
- 다니엘 미튼스, 찰스 1세, 1640년경, 헐튼 아카이브 컬렉션
- 고드프리 넬러, 찰스 2세, 1685년, 미국 뉴올리언스, 뉴올리언스 미술관
- 안토니 반 다이크, 해바라기가 있는 자화상, 1632년, 개인소장
- 작자미상, 안토니 반 다이크와 루벤스, 17세기, 프랑스 파리, 루브르 박물관
- 마르쿠스 아우렐리우스의 청동 기마상, 175년, 이탈리아 로마, 카피톨리노 박물관
- 안토니 반 다이크, 찰스 1세 기마 초상, 1633년, 영국 윈저, 윈저성
- 안토니 반 다이크, 사냥하는 찰스 1세, 1635년경, 프랑스 파리, 루브르 박물관
- 안토니 반 다이크, 세 가지 구도의 찰스 1세 초상, 1635년, 영국 윈저, 윈저성
- 뱅퀴팅 하우스, 1622년, 영국 런던 화이트홀
- 작자미상, 찰스 1세의 처형 장면, 1649년경, 영국 런던, 내셔널 포트레이트 갤러리
- 안토니 반 다이크, 찰스 1세의 가족 초상, 1632년, 영국 윈저, 윈저성
- 피터 렐리, 찰스 2세 기마 초상, 1675년경, 영국 정부 아트 컬렉션

05 터너, 거장의 어깨에 올라서다

- 윌리엄 터너, 헤로와 레안드로스의 이별, 1837년 이전, 영국 런던, 내셔널 갤러리
- 윌리엄 터너, 전함 테메레르의 마지막 항해, 1839년, 영국 런던, 내셔널 갤러리
- 윌리엄 터너, 자화상, 1799년경, 영국 런던, 테이트 브리튼
- 프레더릭 매켄지, 존 앵거스테인 저택 시절의 내셔널 갤러리, 1824~1834년경, 영국 런던, 빅 토리아앨버트 미술관
- 윌리엄 홀(판화 제작), 클로드 로랭의 자화상, 1800년대
- 클로드 로랭, 성 우르술라의 출항, 1641년, 영국 런던, 내셔널 갤러리
- 브라만테, 템피에토, 1502년, 이탈리아 로마, 산 피에트로 인 몬토리오 성당
- 알브레히트 알트도르퍼, 인도교가 있는 풍경, 1518~1520년경, 영국 런던, 내셔널 갤러리
- 메인더르트 호베마, 작은 집이 있는 숲 풍경, 1665년경, 영국 런던, 내셔널 갤러리
- 클로드 로랭, 시바 여왕의 출항, 1648년, 영국 런던, 내셔널 갤러리
- 윌리엄 터너, 카르타고를 건설하는 디도, 1815년, 영국 런던, 내셔널 갤러리
- 클로드 로랭, 이삭과 레베카의 결혼식이 있는 풍경, 1648년, 영국 런던, 내셔널 갤러리
- 윌리엄 터너, 연무 위로 떠오르는 태양, 1807년 이전, 영국 런던, 내셔널 갤러리

06 존 컨스터블, 순수의 시대

- 존 컨스터블, 스트랫퍼드의 종이공장, 1820년, 영국 런던, 내셔널 갤러리
- 존 컨스터블, 건초 마차, 1821년, 영국 런던, 내셔널 갤러리
- 윌리엄 터너, 헤로와 레안드로스의 이별, 1837년 이전, 영국 런던, 내셔널 갤러리
- 윌리엄 터너, 자화상, 1799년경, 영국 런던, 테이트 브리튼
- 존 컨스터블, 자화상, 1799~1804년경, 영국 런던, 내셔널 포트레이트 갤러리
- 존 컨스터블, 흰말, 1819년, 미국 뉴욕, 프릭 컬렉션
- 존 컨스터블, 스트랫퍼드의 종이공장 오일 스케치, 1819~1820년, 미국 코네티컷, 예일 영국 미술관

- 존 컨스터블, 초원에서 본 솔즈베리 대성당, 1831년, 영국 런던, 테이트 브리튼

- 메인데르트 호베마, 작은 집이 있는 숲 풍경, 1665년경, 영국 런던, 내셔널 갤러리

- 클로드 로랭, 성 우르술라의 출항, 1641년, 영국 런던, 내셔널 갤러리

- 장 바티스트 카미유 코로, 기울어진 나무, 1860~1865년경, 영국 런던, 내셔널 갤러리

- 클로드 모네, 붓꽃, 1914~1917년경, 영국 런던, 내셔널 갤러리

07 마네, 카페의 모던 라이프

- 마네, 카페 콩세르의 한구석, 1878~1880년경, 영국 런던, 내셔널 갤러리

- 프란츠 자버 빈터할터, 나폴레옹 3세 초상, 1853년경, 이탈리아 로마, 로마 나폴레옹 박물관

- 샤를 드 골 광장, 프랑스 파리

- 클로드 모네, 파리의 카퓌신 대로, 1873~1874년, 미국 캔자스시티, 넬슨-앳킨스 미술관

- 에드가 드가, 압생트, 1875~1876년, 프랑스 파리, 오르세 미술관

- 폴 세잔, 베르시의 센강, 1875~1876년, 독일 함부르크, 함부르크 미술관

- 앙리 팡탱 라투르, 에두아르 마네의 초상, 1867년, 미국 시카고, 시카고 미술관

- 오노레 도미에, 살롱전 개막 풍경, 19세기, 미국 워싱턴 D. C., 워싱턴 내셔널 갤러리

- 마네, 풀밭 위의 점심, 1863년, 프랑스 파리, 오르세 미술관

- 마네, 올랭피아, 1863년, 프랑스 파리, 오르세 미술관

- 마네, 카페에서, 1878년, 스위스 빈터투어, 스위스 빈터투어 오스카르 라인하르트 컬렉션

- 마네, 맥주를 서빙하는 웨이트리스, 1879년경, 프랑스 파리, 오르세 미술관

- 마네, 카페 콩세르에서, 1879년경, 미국 볼티모어, 월터스 미술관

- 에드가 드가, 카페 콩세르 "앙바사되르", 1876~1877년, 프랑스 리옹, 리옹 미술관

- 앙리 드 툴루즈 로트렉, 물랭 루주에서, 1892~1895년, 미국 시카고, 시카고 미술관

- 마네, 폴리 베르제르 술집에서, 1882년, 영국 런던, 코톨드 미술관

- 얀 반 에이크, 아르놀피니 부부의 초상, 1434년, 영국 런던, 내셔널 갤러리

- 디에고 벨라스케스, 라스 메니나스, 1656년, 스페인 마드리드, 프라도 미술관

270

08 안토넬로, 유화는 디테일에 산다

- 안토넬로 다 메시나, 서재에 있는 성 히에로니무스, 1475년경, 영국 런던, 내셔널 갤러리
- 얀 반 에이크, 서재에 있는 성 히에로니무스, 1435년경, 미국 디트로이트, 디트로이트 미술관
- 니콜로 안토니오 콜란토니오, 서재에 있는 성 히에로니무스, 1445년경, 이탈리아 나폴리, 카포 디몬테 미술관
- 얀 반 에이크, 아르놀피니 부부의 초상, 1434년, 영국 런던, 내셔널 갤러리
- 조반니 벨리니, 성모자, 1470년경, 미국 뉴욕, 메트로폴리탄 미술관
- 조반니 벨리니, 성모자, 1480~1490년경, 영국 런던, 내셔널 갤러리
- 라파엘로, 성모자와 세례 요한, 1510~1511년경, 영국 런던, 내셔널 갤러리

09 티치아노, 전설이 된 화가

- 티치아노, 여인(달마티아의 여인), 1510~1512년경, 영국 런던, 내셔널 갤러리
- 제임스 길레이, 티치아노의 부활, 1797년, 영국 런던, 영국 박물관
- 티치아노, 자화상, 1550년경, 독일 베를린, 베를린 국립 회화관
- 티치아노, 말하는 아기의 기적, 1511년, 이탈리아 파도바, 스쿠올라 델 산토
- 티치아노, 바쿠스와 아리아드네, 1520~1523년, 영국 런던, 내셔널 갤러리
- 티치아노, 악타이온의 죽음, 1559~1575년경, 영국 런던, 내셔널 갤러리
- 도메니코 기를란다요 공방, 소녀, 1490년경, 영국 런던, 내셔널 갤러리
- 야코포 틴토레토, 빈첸초 모로시니, 1575~1580년경, 영국 런던, 내셔널 갤러리
- 디에고 벨라스케스, 페르난도 데 발데스 대주교, 1640~1645년, 영국 런던, 내셔널 갤러리
- 렘브란트, 63세의 자화상, 1669년, 영국 런던, 내셔널 갤러리
- 프란시스코 데 고야, 이사벨 데 포르셀 부인, 1805년 이전, 영국 런던, 내셔널 갤러리
- 피에르 오귀스트 르누아르, 목욕하는 사람, 1885~1890년경, 영국 런던, 내셔널 갤러리
- 빈센트 반 고흐, 풀이 우거진 들판의 나비, 1890년, 영국 런던, 내셔널 갤러리
- 클로드 모네, 붓꽃, 1914~1917년경, 영국 런던, 내셔널 갤러리

10 에필로그

- 프란시스코 데 고야, 이사벨 데 포르셀 부인, 1805년 이전, 영국 런던, 내셔널 갤러리

- 렘브란트, 63세의 자화상, 1669년, 영국 런던, 내셔널 갤러리

- 디에고 벨라스케스, 페르난도 데 발데스 대주교, 1640~1645년, 영국 런던 내셔널 갤러리

사진 제공

수록된 사진 중 일부는 노력에도 불구하고 저작권자를 확인하지 못하고 출간했습니다.
확인되는 대로 최선을 다해 협의하겠습니다.
퍼블릭 도메인은 따로 표기하지 않았습니다.

01

- 내셔널 갤러리에서 바라본 트라팔가 광장
 ⓒAlamy
- 트라팔가 광장 ⓒExFlow / Shutterstock.
 com
- 넬슨 제독 기념주 ⓒDietmar Rabich
- 영국 박물관 ⓒJaroslav Moravcik /
 Shutterstock.com
- 최초의 내셔널 갤러리 외관 ⓒThe
 National Gallery
- 존 앵거스테인 저택 시절의 내셔널 갤러리
 ⓒVictoria and Albert Museum
- 내셔널 갤러리 ⓒMorio
- 내셔널 갤러리 신관 건축 설계 공모전
 1982년 당선작 ⓒAlamy
- 루브르 박물관 ⓒBenh LIEU SONG
- 세인즈버리 윙 ⓒAlamy
- 세인즈버리 윙 외부 기둥 ⓒRichard
 George

- 산 로렌초 성당 ⓒPeter K Burian
- 세인즈버리 윙 내부 계단 ⓒMike Smith
- 세인즈버리 윙 내부 ⓒAge Foto
- 산 피에르 마조레 광장 ⓒSergio Delle
 Vedove / Shutterstock.com
- 세인즈버리 윙 내부 ⓒDiego Delso
- 성모자 ⓒSailko

02

- 엠마오에서 저녁 식사 ⓒNational
 Museums Liverpool
- 과일 깎는 소년 ⓒRoyal Collection Trust

03

- 오늘날 안트베르펜 골목 ⓒfukez84 /
 Shutterstock.com
- 오늘날 슈퍼마켓 풍경 ⓒlyzadanger

더 읽어보기

이 책에 수록된 작품의 작품명과 제작 연대에 대해서는 내셔널 갤러리를 비롯하여 소장기관의 홈페이지 정보를 참고하되 일반적으로 통용되는 기준과 비교해 정리했다. 이번 국립중앙박물관 영국 내셔널 갤러리 명화전의 공식 도록(『거장의 시선, 사람을 향하다 영국: 내셔널갤러리 명화전』, 이엔에이파트너스, 2023. 5)과 함께 「Oxford Grove Art Online」도 참고했음을 밝힌다.

4장과 9장의 경우 원고 정리 단계에서 한국예술종합학교 미술이론과 전문사 장형준 학생의 도움이 컸다. 각 장마다 참고한 주요 참고문헌은 아래와 같다.

01 내셔널 갤러리의 탄생, 미술은 누구의 것인가?

• 양정무, 「반전의 박물관」, 『벌거벗은 미술관』, 창비, 2021, pp.149-206.
• 캐롤 던컨, 김용규 번역, 「군주의 갤러리에서 공공미술관으로: 루브르 박물관과 런던 내셔널갤러리」, 『미술관이라는 환상』, 경성대학교 출판부, 2015.

02 카라바조, 유혹하는 그림들

- Andrew Graham-Dixon, *Caravaggio: A Life Sacred and Profane*, New York, 2011.
- Giovanni Baglione, Giovanni Pietro Bellori, Giulio Mancini, *The Lives of Caravaggio*, Pallas Athene, 2016.
- 윤익영, 『카라바조』, 재원, 2003.

03 베케라르, 풍요와 탐식의 세계

- Peter Hecht, 'Joachim Beuckelaer. Ghent', *The Burlington Magazine*, vol. 129, No. 1010, 1987, pp. 341-343.
- Margaret A. Sullivan, 'Bruegel the Elder, Pieter Aertsen, and the Beginnings of Genre', *The Art Bulletin*, vol. 93, No. 2, 2011, pp. 127-149.
- Kenneth M. CRAIG, 'Pieter Aertsen and "The Meat Stall"', *Oud Holland*, vol. 96, No. 1, 1982, pp. 1-15.

04 안토니 반 다이크, 권력은 어떻게 연출되는가?

- Christoper Brown, *Van Dyck*, 1599~1641, New York-Rizzoli, 1999.
- Karen Hearn et al., *Van Dyck and Britain*, Tate Publishing, London, 2009.
- *Charles I; King and Collector*, Royal Academy of Arts, London, 2018.

05 터너, 거장의 어깨에 올라서다

- Ian Warrell, Philippa Simpson, Alan Crookham, *Turner Inspired: In the Light of Claude*, National Gallery, London, 2012.
- Graham Reynolds and David Blayney Brown, *Turner*, Thames & Hudson,

London, 1985.

06 존 컨스터블, 순수의 시대

- 양정무, 「풍경화의 모순, 현대미술사학의 위기?: 컨스터블 풍경화 읽기」, 『한국미술사교육학회 논문집』(15호), 2001, pp.247-272.
- Charles S. Rhyne, 'Constable's First Two Six-foot Landscapes', *Studies in the History of Art*, vol.24, National Gallery of Art, 1990, pp.109-129.

07 마네, 카페의 모던 라이프

- T. J. Clark, *The Painting of Modern Life Paris in the Art of Manet and his Followers*, Princeton University Press, 1984.
- 민유기, 「19세기 파리의 도시화와 매춘」, 『사총』(62권), 고려대학교 역사연구소, 2006, pp. 139-174.
- 양우현, 「파괴의 예술가: 오스만」, 『국토정보』(163호), 1995, pp.60-65.

08 안토넬로, 유화는 디테일에 산다

- 양정무, 『상인과 미술』, 사회평론, 2011.
- Johannes Wilde, *Venetian Art from Bellini to Titian*, Oxford University Press, 1974.
- Jill Dunkerton, Dillian Gordon, Susan Foister, *Giotto to Durer: Early Renaissance Painting in the National Gallery*, Yale University Press, 1994.

09 티치아노, 전설이 된 화가

- 양정무, 「르네상스 베네치아 회화의 색채표현: 사회·경제적 접근」, 『서양미술사학회 논문집』

(12권), 1999, pp. 7-36.

• David Rosand, *Painting in Sixteenth-Century Venice; Titian, Veronese, Tintoretto,* Cambridge University Press, 1997.

• Jill Dunkerton and Marika Spring, 'Titian's Painting Technique before 1540', *National Gallery Technical Bulletin*, vol. 34, 2013, pp.56-61.

10 에필로그

• Dillian Gordon, *100 Great paintings, Duccio to Picasso: European paintings from the 14th to the 20th Century*, National Gallery, London, 1981.